动画视听语言教程
（第二版）

殷 俊 编著

苏州大学出版社

图书在版编目(CIP)数据

动画视听语言教程/殷俊编著. —2版：—苏州：
苏州大学出版社,2021.1(2023.2重印)
动漫艺术基础教程
ISBN 978-7-5672-3469-7

Ⅰ.①动… Ⅱ.①殷… Ⅲ.①动画片－电影语言－教材 Ⅳ.①J954

中国版本图书馆 CIP 数据核字(2021)第 019792 号

动画视听语言教程(第二版)
DONGHUA SHITING YUYAN JIAOCHENG(DI-ER BAN)
殷 俊 编著
责任编辑 薛华强

苏州大学出版社出版发行
(地址：苏州市十梓街1号 邮编:215006)
苏州市深广印刷有限公司印装
(地址：苏州市高新区浒关工业园青花路6号2号厂房 邮编:215151)

开本 889 mm×1 194 mm 1/16 印张 10.25 字数 276 千
2021年1月第2版 2023年2月第2次印刷
ISBN 978-7-5672-3469-7 定价：58.00 元

若有印装错误，本社负责调换
苏州大学出版社营销部 电话：0512-67481020
苏州大学出版社网址 http://www.sudapress.com
苏州大学出版社邮箱 sdcbs@suda.edu.cn

出版者的话

　　苏州大学出版社多年来致力于动漫艺术类教材的出版,陆续出版了系列动漫类基础教材,经过多次修订重印,在市场上产生了较好的影响。

　　在此期间,动漫艺术教学发生了很大变化,具体表现在教学理念、教学内容、教学方法等方面,因此,作为动漫类基础教材,也应与时俱进,符合时代要求。为此,我们重新组织编写出版这套"动漫艺术基础教程"丛书。

　　该套新编教材的编写者大多为高校一线中青年骨干教师,他们既有丰富的教学经验,又具有创新意识;作品来源广泛,具有代表性和时代感;在结构和体例上更贴近教学实际。

　　我们希望"动漫艺术基础教程"丛书能为动漫艺术基础教学做出贡献。

前　言

视听语言是一门新兴的、创造性的语言，它主要通过镜头、镜头的拍摄、镜头的组接和声画关系等元素模拟人的视觉感知经验。动画艺术是视觉与听觉相结合的艺术，当影像、声音与剪辑这三个艺术元素呈现完美的统一时，动画作品的艺术内涵及效果才能充分地体现出来。视听语言的研究者需要具备并在工作中充分发挥丰富的想象力和活跃的创造性思维。

本教材以动画自身特点为基础，选取了包括美国迪士尼动画作品《幻想曲》《小飞象》《机器人总动员》《无敌破坏王2》《超人总动员2》《包宝宝》《玩具总动员4》《冰雪奇缘2》《狮子王》；照明娱乐出品的《爱宠大机密2》；梦工厂动画制作的动画片《驯龙高手3》《雪人奇缘》；爱尔兰卡通沙龙动画工作室制作的二维动画影片《养家之人》；日本动画大师宫崎骏执导的动画片《风之谷》《天空之城》《龙猫》《悬崖上的金鱼姬》，松见真一导演的动画片《动物狂想曲》，新海诚执导的动画作品《天气之子》；国产动画影片《骄傲的将军》《小蝌蚪找妈妈》《大闹天宫》《大鱼海棠》《风雨咒》《哪吒之魔童降世》；以及别具一格的定格动画作品《犬之岛》等一系列风格形式各具特色的世界优秀经典动画作品，对动画艺术形式的性质进行阐述。全书共分五章，分别是：第一章动画视听语言概论；第二章动画影像；第三章声音；第四章剪辑；第五章经典动画电影片段赏析。全书阐述了动画视听语言的叙述方式，以及如何运用这种艺术手段来进行创作，并对动画视听语言的相关理论进行了整合与系统化论述。目的在于帮助读者系统地学习动画视听语言，掌握动画视听语言的基本规范与原理，以及作为动画独特的视听语言在创作中的叙述方法及应用，开拓读者的思维，提高读者的动画创作水平。

动画作为一门视听结合的艺术，与电影的表现方式有很多共同点，因此书中也穿插列举了一些电影，如《肖申克的救赎》《海上钢琴师》《菊次郎的夏天》《我和我的祖国》等视听语言的经典例子，也是希望读者不要拘泥于动画范畴，而要以更宽广的视野去学习和汲取。

感谢苏州大学出版社给予本书出版的机会，感谢高教编辑部薛华强主任为本书的出版所付出的辛劳。

感谢伏泉嘉、黄梓楠、黄玉、邬丽晨、顾晏丰为本书所做的资料收集及整理工作，你们的帮助与支持，赋予了笔者更加充沛的精力与写作的条件。

感谢本书参考资料中所列文献的作者及书中所举案例影片的创作者们，向你们致敬！

由于笔者水平所限，书中难免有不足或不妥之处，恳请广大读者批评指正。

殷　俊

2021年1月

动漫艺术
基础教程

目 录

第一章　动画视听语言概论·········1
　第一节　视听语言概述·············1
　第二节　视听语言的基本原理··········2
　第三节　视听语言的发展与构成元素······4
　第四节　动画电影的起源及发展········6
　第五节　动画视听语言的分类与特点·····17

第二章　动画影像················22
　第一节　动画影像的制作流程·········22
　第二节　镜　头·················40
　第三节　构　图·················51
　第四节　景　别·················58
　第五节　光　线·················76
　第六节　色　彩·················81
　第七节　角　度·················88
　第八节　运　动·················92

第三章　声　音················99
　第一节　声音概述···············99

| 第二节 | 电影声音元素 …………………… 101 |

第四章　剪　辑 …………………… 113
第一节	剪辑概论 …………………… 113
第二节	轴　线 …………………… 117
第三节	蒙太奇 …………………… 128
第四节	镜头的组接 …………………… 137

第五章　经典动画电影片段赏析 … 145

主要参考资料 …………………… 155

第一章
动画视听语言概论

第一节
视听语言概述

人类对世界的认识、反映和与之交流是在思维的控制和指导下进行的。如果将人类的交流分为非词语性交流和词语性交流的话，那么在人类的童年时代（词语性交流出现以前），其交流基本上是非词语性的交流——眼神、语气、语调、音高、动作等。词语性交流出现以后，非词语交流的主导地位被削弱甚至退居次席，但仍与词语性交流共同承担传播信息的任务。

文字语言出现以后，尤其是随着印刷术和造纸术的发明，文字语言文化占据了人类文化的中心，非词语交流退到了次要的位置。以往面对面交流中的音容笑貌被冷冰冰的文字所取代。人们只有在艺术的世界中，才能充分领略昔日非词语交流的亲切感和生动性。

在文字文明的笼罩下，人类早期那种通过自身的感觉器官去认知世界并与外界交流的非词语能力逐渐减弱甚至消退了。

电影的出现，使得现实可以被还原，人们丰富的非词语表现甚至可以被放大。另外，电影还可以讲述故事，表达思想。早期无声的默片似乎将人类又带回到了自己的童年——那些以非词语性语言进行交流的年代。前卫的艺术家、理论家对电影的出现表现出了极大的热情。

非词语性语言在电影中找到了昔日的光辉，并力图创造出新的语言。1948年，法国电影家亚历山大·阿斯特吕克在《法国银幕》周刊上阐述了自己的理想："我说的语言是这样一种形式：艺术家凭借这一语言，任何抽象的东西都能表达其思想，就像现代随笔或小说表现的那样，可以表达出他的中心思想。因此，我想把这种崭新的电影时代称为摄影机等于自来水笔的时代。这种隐喻具有严谨的含义。由此，我要说的是电影已逐渐摆脱视觉的限制，摆脱以情节直接表达的要求，且与书写语言完全相同，成为一种灵活的微妙的书写手段。"

当电影制作者开始意识到，把各种不同状态下活动的小画格随意接到一起，与把这一系列画面彼此有机地接到一起的做法，二者之间有着根本区别的时候，视听语言就诞生了。他们发现，把两个不同的符号结合到一起，便传达出一种新的含义，并且能够提供一种交流感情、思想、事实的新方法。电影作为一种符号体系，作为一种语言运用时，就不能单纯地记录现实，而必须创造性地运用它。尤里·梯尼亚洛夫在《论电影基础》一文中写道："在电影中，可见的世界并非如实的再现，而是具有语义的相关性。否则，电影仅仅是一种活动照相。只有当可见的人与可见的物成为语义符号时，它们才是电影艺术的元素。"正如在其他交流系统中那样，经过电影人百余年的探索和努力，电影拥有了它自己的语言，甚至变成了一种交流沟通手段、一种信息传播手段。这些语言特性同电影作为艺术的性质并不矛盾，今天，没有人怀疑电影拥有表现完美语言的巨大力量。

文学是语言的艺术，这已经是没有疑义的了。同时，法国结构主义大师列维·斯特劳斯说"艺术也是一种语言"，把"语言"的艺术扩展到所有艺术领域。法国电影理论家马赛尔·马尔丹在他的

《电影语言》一书中也直接表明了电影是"一种语言,也是一种存在"的理论。"电影最初是一种电影演出或者是现实的简单再现,以后逐渐变成了一种语言,也就是说,叙述故事和传达思想的手段。"这说明了电影所使用的创作符号和传播符号是特殊的"语言"——通过镜头、声音等更为直观的形态来传达其中的含义。

视听语言的定义一直以来都随着电影艺术的发展而不断变化。匈牙利电影理论家贝拉·巴拉兹曾把电影艺术比喻为一种语言,法国电影理论家亚历山大·阿尔诺认为:"电影是一种画面语言,它有自己的单词、造句、措辞、语行变化、省略、规律和文法。" 20世纪20年代,法国印象派电影的重要代表人物之一让·爱普斯坦认为"电影是一种世界性语言"。

综合这些理论可见,视听语言主要是电影的艺术手段,同时也是大众传媒中的一种符号编码系统。作为一种独特的艺术形态,其主要内容包括:镜头、镜头的拍摄、镜头的组接和声画关系。

电影既是一种艺术,又是一种影像化的艺术语言。它以摄影机作为表现工具,以化学感光作为成像方式,以影院放映作为传播途径。视听语言的本质,是其区别于其他艺术形式的个性,同时又是所有影片具有的共性。电影艺术的历史,实际上就是电影艺术不断发展、变化、完善的语言史,是电影语言不断更替、创新的历史。

与文字等语言相比,视听语言是一门新兴的、创造性的语言,因此,视听语言的研究者更需要具备丰富的想象力和活跃的创造性思维。

第二节
视听语言的基本原理

20世纪60年代,西方结构主义符号学将研究词语语言学的研究方法和模式引入电影研究领域,力图在电影中寻找与词语语言相同的结构系统(如镜头与词汇等同)。结构主义符号学对电影的研究最终与符号学家的愿望相反,电影并不具有词语语言那样的结构和规则。结构主义符号学的研究从反面证明了电影的独立性,同时也将电影理论研究真正纳入语言学的轨道。

事物总是在比较中确立自身的。文字语言或词语语言系统是人类最古老的语言系统,与之比较,可以看出视听语言具有以下特点。

一、视听语言的基本规律是模仿人的视听感知经验

文字语言或词语语言的表达依靠的是随意的编码原则,而这些原则的生成是约定俗成的。文字或词语系统一旦确立,人们必须经过刻意的学习才能理解和接受其意义。而视听语言却不需要像文字语言那样刻意学习,因为视听语言使用的机器是在记录现实,其选取的对象是现实的影像,与现实物件具有无限逼近的类似性("短路符号")。视听语言的符号系统是一种短路的符号系统。短路是物理学的名词,所谓短路,即指电路中的火线和零线在没有负载的情况下,直接相联时的现象。一个符号的能指(即符号本身——表达形式和表达实体)与所指(即表意的对象——内容的形式和内容的实体)常常是分离的。如在词语语言中,"房子"的能指是一组声音和抽象的符号(在汉语中是象形的方块字和相应的汉语发音,在英语中则是字母"house"和相应的英语发音),它与所指的关系不是必然的,具有约定俗成的任意性。而在电影语言中,出现的是人和物,讲话的也是人和物自身,其能指与所指的关系常常是一致的,所以视听语言是以画面思维为基础的,能指房屋的影像与所指房屋具有无限接近的相似关系——房屋就是房屋,人就是人,花就是花——电影符号的能指和所指常常是同构的,即短路符号(图1-1)。

作为记录媒介,电影电视的机器具有仿生的性质,即摄影机模仿人类的眼睛,录音机模仿人类的耳朵。电影电视的技术进步大多是围绕着使记录机器更接近人类的视听感知器官而获得的。

考察电影电视语言的表达层面不难发现,尽管视听语言是一种创造性的语言,但它的变化和运用都忠实于人的视听感知经验领域,而且都在模拟人的视听感知经验。

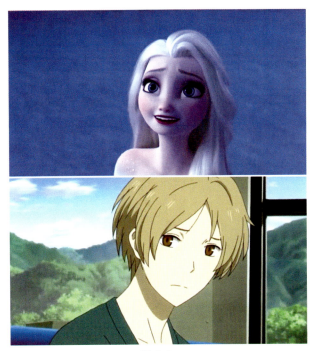

图 1-1

美国动画影片《冰雪奇缘2》与日本动画《夏目友人帐》中的人物造型风格相去甚远，而其形象都是由人的视听经验高度凝练而成，并不影响观众对人物的认识和对影片的观赏

人们看电影不像看书那样必须首先学习文字，视听语言给人以无须学习的印象。事实上，由于电影电视语言是以模拟人的视听感知经验为中心的，而正常人一方面具有与生俱来的物像意识，另一方面在后天的生活中又积累了视听感知经验，这就已经构成了他看懂电影的必备"条件"。即使是科幻电影的幻想世界，其中的"人"与"物"、运动和空间都是现实物像世界的延伸，否则科幻电影将成为一种无法认知与理解的怪物。

电影电视的可理解性是因为人们都有视听感知经验，人们可以依据自身在生活中的经验去把握和认知电影电视。电影电视的机器是在模拟人的视听感知器官，这一模拟性决定了视听语言的编码原则是模拟人的视听感知经验。

因此，视听语言的基本规律之一是模拟人的视听感知经验和主观思维活动。

二、视听语言的传播是单向的

词语语言的交流常常是双向的，而视听语言的传播是单向的，即单向交流媒介。演讲、授课、戏剧表演都是用言语和其他身体语言作为传播手段和载体的，而且接受者与信息传播者处在同一个空间，发出者可以立即从接受者的声音、面部表情、动作等方面得到回馈的反应信息，并由此及时调整自己的信息传输方式，使信息得到有效的传达，这是双向交流媒介的优势和特点。电影却没有这样的优势，视听媒介不同于身体媒介的特点在于它的记录性。因此，在视听信息的传输中，发出者和接受者不但处在不同的空间，而且其在时间上也是不同步的。电影意指活动只是一种表达手段。它并不在发出者和接受者之间直接发生双向交流，我们并不是直接面对电影导演、摄影者、演员，而是面对着他们完成的作品，即银幕上映现出的影片。

三、视听语言中的元素与文字或词语语言系统中的元素是不同的

镜头不等同于词语，它没有最小的信息单位。镜头缺少普通语言学所说的双重分节：语素和音素。语素和音素构成了词语语言中最小的信息单位，而视听语言中是找不到最小信息单位的。如一个人的特写镜头中，究竟一根头发是最小信息单位，还是头发上的头屑是最小信息单位？视听语言由场景、灯光、音乐、色彩等元素构成，这些元素都能作为独立的表意因素，像辽阔的草原、幽暗的灯光、激昂的乐曲……这些元素的意义单元与其他表意因素相连接、相组合才构成了完整的影片（图1-2）。但是从标准语言学上讲，电影中找不到类似于音素、语素、字词这类基本的离散性单元成分，电影中丰富的元素单元使其达到难以确定的程度；而日常语言中的语言表意单位比电影中的则要确定得多、简单得多。

图 1-2

国产动画电影《哪吒之魔童降世》中全景镜头的画面,由场景、灯光和色彩等不同元素构成

四、视听语言是一种创造性的语言

由于视听语言的规律是模拟人的视听感知经验,因此其语言的范围常常是无限的,可以说它是一种创造性的语言。电影的出现意味着一种新媒介的诞生。由于电影媒介的记录本性,电影并不是一开始就有自己的语言的,早期电影如卢米埃尔的作品仅仅是现实的记录。但是,随着电影的发展,尤其是当电影开始讲述故事时,它必须有一套较为完整的叙事手段。格里菲斯对此做出了自己的贡献。不仅如此,故事电影的叙事手段并不能涵盖所有的视听语言(非叙事电影依然要运用语言),而且叙事手段也在不断变化。当电影进一步表达思想时,它又需要有自己的表现性手段,爱森斯坦和20世纪20年代苏联电影创作者创立的蒙太奇学派大大丰富了电影的表现性手段。

由此可以看出,视听语言并不具有文字语言的成规,它是一种创造性的语言。大师的作品有力地表现了视听语言的创造性。如爱森斯坦在《总路线》中通过上下镜头的连接,表现了一头牛的死亡。镜头一:牛头的特写,牛的大眼睛慢慢地闭上;镜头二:黄昏,太阳缓缓落下地平线。爱森斯坦用象征性的视觉语言表现了这头对于社员们来说犹如日月一样重要的牛的死亡。

视听语言是一种新兴的语言。电影中的表达系统不像词语语言那样具有长期的固定性,它不是一成不变的。电影电视是高科技的产物,技术和观念的每一次变化都会对语言的表达层面形成影响。从这个意义上讲,电影电视也是一门创造性语言。

第三节

视听语言的发展与构成元素

一、媒介发展史中的视听媒介

我们知道,媒介的社会功能在于传达信息。加拿大传播学者麦克卢汉认为:媒介即信息。

信息交流是人类的天性,社会的发展进步与传播手段的改善密切相关。伴随着传播媒介的发展而发展的人类艺术史在某种程度上可以说是人类传播史的缩影。我们不妨简要地回顾一下人类传播媒介和艺术媒介的发展历程。

原始时期,为抵御野兽和觅食,人们群集而居。由于没有现代意义上的口头语言,因此,人们的交流主要通过面部表情、手势和非言语的声音等身体语言来实现。原始艺术,如仿生舞蹈、哑剧就是在这种语言的基础上产生的。另外,当原始人学会对工具进行加工时,便产生了最早的工艺美术品。绘画作为人类最古老的艺术,也在口头语言出现以前就已确立了自己的艺术地位。

在人们要求具体而比较精确地进行交流的强烈欲望的驱使下,口头语言诞生了。这是人类传播史上的第一次大革命。口头语言加强了人类面对面交流的精确性,大大消除了非言语的身体语言的模糊性,从而提高了传播的速度与效率。口头语言还能讲出大脑的思维。人类文明因此进入一个新的阶段,原始语言艺术,如诗歌、说唱、原始戏剧等应运而生。在这个时期,虽然由于口头语言的出现,人类的交流发生了质的改变,但社会的文明程度依然不高,这主要是由于社会的记忆能力(即人们储存和回收共有记忆力的能力)有限,人类的交流至此仍然局限在视听所及的范围之内。

文字的出现扩展了社会共有的记忆力,使知识和信息的传播突破了几乎是面对面的视听空间。造纸术、印刷术的诞生加强了文字语言的信息功能,文字和造纸术、印刷术相得益彰,构成了人类传播史上的第二次大革命。以文字为主的传播时代到来了,这一时代在人类历史上持续了上千年,以至于人们把知识和知识分子与看书写字画

上等号。

19世纪以前，人类的传播媒介从媒介材料上区分，大体可以分为两类：

（1）身体媒介：以人的生理器官为媒介材料，交流发生在几乎是面对面的实时，艺术表现为舞蹈、唱歌、演戏等。

（2）再现性媒介：运用间接性的符号（文字、线条、色彩等）表达意义，依靠既定的编码和成规，将信息传达给受众，艺术表现为文学、美术、器乐等。

19世纪，科学技术得到了迅猛发展。在此基础上，诞生了一种全新的传播媒介：记录媒介。照相术使人和现实景物被精确地定格在瞬间。在复制现实愿望的驱动下，录音术、电影和电视在19世纪末和20世纪初相继出现。这样一来，现实的声音和运动可以被记录和回放，人类最大限度地超越了现实时空的束缚。

20世纪，是此前人类历史上最重要的一个世纪，出现了无数新奇的事物。其中，对人类文化、日常生活、思维方式影响最大的媒介之一就是以电影电视为代表的记录媒介，即视听媒介。作为20世纪科技发展的产物，视听媒介在种类和程度上都不同于传统的身体媒介和再现性媒介。从历史的角度上看，视听媒介的出现就像文字的发明一样重要。

每一种媒介都有自己的特性，这是由媒介材料的性质决定的。作曲家用音符来抒发情感，文学家用文字来讲述故事，画家则用线条、色彩等来描摹世界。

那么，视听媒介的媒介材料是什么呢？

考察视听媒介的交流过程，将会发觉它时刻与机器联系在一起。摄影机像我们的眼睛，录音机像我们的耳朵，一按开关，眼前的世界就会被自动记录下来。如果进一步考察摄影机和录音机的工作原理，则发现：摄影机是依靠直接摄取光而产生影像的，它是靠光波刺激感光胶片产生化学变化，再通过洗印、拷贝、放映等产生影像，简而言之，摄像机是将光波转变为电信号从而产生影像；录音机是靠捕捉声音的振动即声波，并引发电场的变化直接产生声音。至于接受过程，只不过是摄取的反过程而已。不难看出，视听媒介的每一个过程都与能量的形式——光波和声波相关，如果没有光波和声波，视听媒介是不可能工作和交流的。因此，我们将光波和声波看作是视听媒介的介质材料。

光波和声波带给视听媒介的是对运动事物精确而具体的记录，我们把这种性质定义为记录性。依靠直觉的把握，我们可以明显地感觉到以光波和声波为媒介材料的视听媒介与身体媒介、再现性媒介的区别。

以光波和声波为介质材料的视听媒介给人类带来的首先是前所未有的、运动的记录影像和声音。人类多少个世纪以来力求重现现实的梦想得以实现——过去的事件不再受时间流逝的影响，它可以固定在视听媒介中，供人们随时翻看。

人类在认识视听媒介的记录性后，已开始在广泛的领域利用视听媒介为人类服务：新闻工作者用它捕捉正在发生的、具有新闻价值的事件；宇航科学家用它作为遥感工具来获取外层空间的视觉资料；刑侦、司法部门用它来获取或出示证据；纪录片则充分发挥视听媒介的本体性作用，记录那些正在消失的人类现象和生存状态……

以文字为主的再现性媒介的历史几乎是20世纪以前人类文明的历史，其保存环境的重要标志之一就是图书馆。随着视听媒介的出现，图书馆的作用也发生了相应的变化。现代图书馆不仅储藏文字资料，而且收集有价值的影像。对于人类学、历史学、民族学、建筑学等学科而言，影像更具有说服力。

当然，任何事物都有两面性，视听媒介也有不少负面作用。例如，视听等大众传媒使世界变成了一个"地球村"，破坏了各地区民族文化的多样性；另外，在视听媒介下成长的一代，常常把幻觉的真实和生活的真实混为一谈，影响了他们对事实真相的判断力和面对复杂现实的适应能力。

二、视听语言的构成元素

正如前文所述，视听语言又被称为电影语言，是电影艺术用以表达思想、传达感情、完成叙事的

手段,是一个完整的科学体系。从大的方面,可以将视听语言分为影像、声音、剪辑三大部分。

影像的基本构成单位是镜头,一般情况下,一部故事片由400~800个镜头组成。从技术角度上讲,镜头是摄影机马达开动到停止这段时间内曝光的胶片;从剪辑的角度讲,镜头是两个剪辑点之间的那段胶片。

电影镜头由每秒24个画格组成,在PAL制的电视镜头中,每秒由25个画格组成,而电脑动画可以根据播出的要求任意改变画格的设置参数。这样,画格成为电影最小的可划分的单位。

影像具体又可以分为镜头、构图、景别、角度与运动、光线、色彩等元素,其中某些元素还可以进一步分出亚元素,比如运动可以分为镜头内部运动、摄影机运动、剪辑运动等。

声音主要包括三个方面:语言、音响和音乐。

剪辑包括影像的剪辑和声音的剪辑。从剪辑技巧上看,又可以分为光学剪辑和无技巧剪辑。

在后面的章节中,我们将对视听语言的影像、声音和剪辑等元素逐一分析。

三、视听语言构成元素间的关系

电影是视、听结合的艺术。电影首先是"视"(影像),然后是"听"(声音),这些"视""听"(影像、声音)最后通过剪辑,构成一部完整的电影。动画片的剪辑工作通常在设计画面分镜头的时候就已经确定,然后在设计、绘制及拍摄的过程中完成。

第四节 ●
动画电影的起源及发展

一、动画电影的起源

动画的发展历史很长,从人类有文明以来,透过各种形式图像的记录,已显示出人类潜意识中表现物体动作和时间过程的欲望。法国考古学家普度欧马在1962年的研究报告中指出,25 000年前的石器时代洞穴画上就有系列的野牛奔跑分析图,是人类试图用笔(或石块)捕捉动作的尝试。其他如埃及墓画、希腊古瓶上的连续动作之分解图画,也是同类型的例子。在一张图上把不同时间内发生的动作画在一起,这种"同时进行"性的概念间接显示了人类"动着"的欲望。达·芬奇有名的黄金比例人几何图上的四只胳膊,就表示双手上下摆动的动作。16世纪的西方,首度出现手翻书的雏形,这和动画的概念也有相通之处。

动画的(也是所有电影的)故事开始于17世纪阿塔纳斯·珂雪发明的"魔术幻灯"。所谓"魔术幻灯",实际上是个铁箱,里面放一盏灯,在箱的一边开一小洞,洞上覆盖透镜。将一片绘有图案的玻璃放在透镜后面,经由灯光通过玻璃和透镜,图案会投射在墙上。魔术幻灯流传到今天已经变成一种放映工具——投影机。18世纪末,魔术幻灯在法国风行起来,戏法越变越多,因为灯光的关系,影子可以互融,加上一些小道具,调整透镜就可以弄得满室阴气森森、鬼影幢幢。

中国发明的皮影戏,是一种由幕后投射光源的影子戏,和魔术幻灯系列发明从幕前投射光源的方法、技术虽然有别,却反映出东西方不同国度对操纵光影相同的痴迷。皮影戏在17世纪被引介到欧洲巡回演出,也曾经风靡一时,其影像的清晰度和精致感,亦不亚于同时期的魔术幻灯。

二、动画电影的发展

动画片的普及与发展伴随着各种文化艺术的相互渗透以及工艺技术和新材料的开发,这一时期主要是指赛璐璐片被发现的前后。

1824年,彼得·马克·罗杰出版了一本谈眼球构造的小书《移动物体的视觉暂留现象》。书中提出如下观点:形象刺激在最初显露后,能在视网膜上停留若干时间。当多个刺激相当迅速地连续显现时,在视网膜上的刺激信号会重叠起来,形象就成为连续进行的了。

上述观念就是作为动画基石的视觉暂留现象。而罗杰的书也引起了一阵实验热,很多人针对潜在的欧洲和美国市场制作了不少动画短片,并利用视觉暂留发明了"哲学式"工具,如"幻透镜"与"西洋

镜"(回转式画筒),在纸卷上画上一系列连续的素描绘画,然后通过细缝看到活动的形象。还有"实用镜""魔术画片""手翻书",也都是利用旋转画盘和视觉暂留原理,得到了赏心悦目的戏剧效果。

事实上,动画创作同时汲取了纯绘画的精致艺术以及漫画卡通通俗文化的精神。这种包含前卫精神与通俗文化的两极特性,一直都是动画吸引人的地方。

法国人艾米儿·科尔是第一位将当时知名的通俗漫画家乔治·马努斯的漫画作品制作成动画的人。从1908年到1921年,科尔共完成250部左右的动画短片。他的动画不重故事和情节,而倾向于用视觉语言来开发动画的可能性,如图像和图像之间的"变形"和转场效果。他所秉持的创作理念是使动画成为自由发展的图像,并坚持个人创作的路线。此外,他也是利用遮幕摄影(matte photography)结合动画和真人动作的先驱者,因而被奉为当代动画片之父。

这一时期的另一位伟大动画家是温瑟·麦凯。麦凯不是发明动画技术的人,却是第一个注意到动画艺术潜能的人。他于1867年生于美国密歇根,早年曾为马戏团、通俗剧团画海报,后来进入报社当记者和画插图,并成为知名的漫画专栏画家。他最著名的漫画集 Little Nemo in Slumberland 首刊于1905年,他以对生活的细微观察、幽默的趣味表现、丰富的想象力和气派的空间调度,树立了作品的特殊风格。1911年,麦凯制作出生平第一部动画影片,内容取自 Little Nemo in Slumberland 漫画中人物的逗趣动作以及其经历的怪事。他亲手一格格着色,动画从此有了五彩缤纷的颜色。此外,麦凯更擅长在平面动画中营造三度空间的流畅动作,观众甚至以为他参照了真人演出的影片。1912年1月,麦凯又完成了《蚊子的故事》,除了表现角色动作外,该片还具备了故事的结构。

1914年,麦凯推出电影史上著名的代表作《恐龙葛蒂》(图1-3)。他把故事、角色和真人表演安排成互动式的情节,恐龙葛蒂跟随着麦凯的指示,从洞穴中爬出向观众鞠躬,表演时顽皮地吃掉身边的树,而麦凯则像个驯兽师,鞭子一挥,葛蒂就按照命令表演,结束时银幕上出现的是动画的麦凯骑上恐龙背,让葛蒂载着慢慢走远。这部动画史上里程碑式的电影,用墨水和纸张所绘制的画超过5 000张,整体感流畅,时间换算精确,显示了麦凯不凡的创造力。

麦凯对戏剧效果也有充分的掌握。在创造了

图1-3　麦凯导演的《恐龙葛蒂》

《恐龙葛蒂》之后,他接着制作了电影史上第一部长达20分钟的动画纪录片《路斯坦尼亚号之沉没》(图1-4)。他将当时悲剧性的新闻事件,在银幕上逐格呈现,特别是船逐渐沉入水中,几千人坠入海里,消失在波涛中的画面,让观众十分震撼。为了重现当时的情景,他画了将近25 000张素描,这在当时可说是创举。在发展多重角色的塑造,结合故事结构和通俗趣味,以及暗示三度空间的画面美学风格上,麦凯的努力是不可忽视的;同时,他也是第一个发展全动画观念的人。而他以一个漫画家的专业素养为动画开辟的路线,也预告了一个美式卡通时代的来临。

1915年,厄尔·赫德发现了赛璐珞胶片,用它

图1-4　《路斯坦尼亚号之沉没》

图1-5 《猫的闹剧》中菲力猫及菲力猫的延伸产品

图1-6 米老鼠的首部电影短片《蒸汽船威利》,大力水手波派,啄木鸟伍弟

取代以往的动画纸,画家不用再每一格背景都重画,而只要将人物单独画在赛璐珞上,并把衬底背景垫在下面相叠拍摄就行了,由此确立了动画片的基本拍摄方法。这一年,在巴瑞公司工作的麦克斯·佛莱雪发明了"转描机"。这个装置可将真人电影中的动作转描在赛璐珞片或纸上。他在1916年至1929年创作的《墨水瓶人》和《小丑可可》,就是利用转描机和动画技巧大显身手的成绩。

1919年,菲力猫在《猫的闹剧》中首次登台(图1-5),由派特·萨利文公司出品,奥托·梅斯麦导演。菲力猫是米老鼠出现前美国动画中最重要的角色,其受欢迎的程度足可与后来迪士尼公司的卡通形象媲美。菲力猫影片包含了很多表现动画特性的视觉趣味,梅斯麦沿袭了麦凯创造葛蒂的诀窍,赋予菲力猫独特的个性,并设计了好几款表情和姿势,使得菲力猫在众多动画角色中脱颖而出,成为美国连续10年最受欢迎的卡通角色。菲力猫也是第一个成为商品的动画角色,菲力猫玩具、菲力猫唱片、菲力猫贴纸以及琳琅满目的商品,一个以儿童为对象的新市场、一套有创意的电影销售模式,也由此建立起来。

20世纪20年代到30年代创作出来的动画人物有米老鼠、大力水手波派、啄木鸟伍弟。这些角色即使在今日仍然脍炙人口,尤其是米老鼠,它面对困境时的乐观态度和顽强生存的精神使得当时的人们备受鼓舞,至今仍然是孩子们喜爱的动画形象(图1-6)。

在这段时间中,欧洲动画家的景况却与美国大相径庭,动画制作远没有像美国一样发展成动画工业模式。斯堪的纳维亚半岛的动画家维克多·柏格达于1915年曾拍过一部9分钟的动画片 *Trolldrycken*,这是一个关于酒精作用的故事。这部影片获得的评价和票房都不错,但动画片所引发的热潮,在瑞典也只是维持了几年而已,到了1920年就逐渐冷却了。而从美国输入到欧洲的卡通动画片,又使费用较为高昂的本地动画片相形失色。

20世纪20年代第一次世界大战后的欧洲,各种思潮云涌,电影创作者关心的是如何重塑电影的形式,相比于技术的开发,他们更侧重于尝试引进新的美学观念。抽象艺术运动的旋风,写实主义电影和印象主义电影分道扬镳,蒙太奇理论的发展,重叠、溶接的运用,以及对于非平衡式构图的趋向,这些都对视觉艺术的制作,包括对动画电影的制作,产生了很大的影响。

这个运动也受包豪斯设计学院理念的影响,其主旨在改变和统一艺术的规则,包括设计、建筑、戏剧和电影。抽象的前卫动画在此运动下相应而生。这次运动的先锋,包括芬兰的舍维吉、瑞典的维京·伊果林及德国的奥斯卡·菲斯辛格、汉斯·瑞希特、华特·鲁特曼等。

同步声音的发明给欧洲和美国的动画发展带来显著的差别。在美国,声音主要用来改进角色的特征和个性;而在欧洲,声音却是用来做实验的原始素材,影片中的音乐、动作的影像和音效之间的关系被探索到极致。如奥斯卡·菲斯辛格以勃拉姆斯的《匈牙利舞曲》为主旋律表现的抽象动态图案,与音乐中的特定元素产生了同步对位的效果。

当欧洲的动画正在往前卫的方向发展时,一个完全不同的运动却在美国兴起了。1928年,迪士尼推出以米老鼠为主角的卡通动画《蒸汽船威利》,这是第一部音画同步的有声卡通片,并获得了成功。1932年,又推出了第一部彩色卡通片《花与树》,是第一部获得奥斯卡动画短片奖的影片。1937年的《老磨坊》是首次采用多层摄影台营造视觉深度的影片。这一年,迪士尼动画在早期动画性格塑造和技巧实验的土壤中开花结果,进入了所谓的"美国卡通的黄金时代"。

三、动画电影的成熟

动画电影的成熟主要是指技术与艺术达到高度完美的统一之后,影院剧情动画片出现并繁荣的时代。赛璐珞片的发明使得动画片制作工业成为可能,电影技术的完善同样完善了动画片生产工艺,彩色胶片与录音技术的成熟使得《白雪公主》创造了动画产业的第一个奇迹(图1-7)。1937年圣诞节后的第四天,当该片在好莱坞的Carhtay Circle剧场放映结束时,所有观众都站起来鼓掌。这部动画电影娴熟地运用了视听语言,给观众讲述了一个引人入胜的故事。同时,影片的精良制作和完美工艺更令影片的艺术感染力大大提高,令人叫绝。通过该片,人们开始重新审视动画艺术的魅力,并由此出现了此后国际动画产业的竞争局面。多元化的相互渗透、叙事方式的不断演化、主

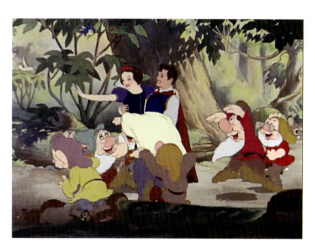

图1-7

美国迪士尼经典动画电影《白雪公主》是历史上第一部影院动画长片,改编自《格林童话》,此后白雪公主的形象深入人心,对全球儿童及至成年人产生了深远影响。本片在1998年被美国电影协会选为20世纪美国百部经典名片之一,且拥有多项世界第一:世界第一部长篇剧情动画电影;世界第一部发行原声音乐的电影(唱片形式);世界第一部使用多层次摄影机拍摄的动画;世界第一部举行隆重首映式的动画;荣获第11届奥斯卡特别成就奖,奥斯卡最佳原著配乐提名等

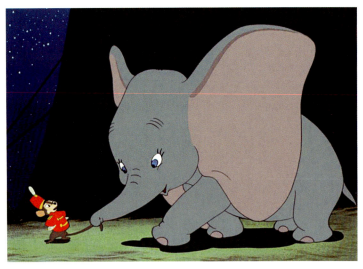

图 1-8

《小飞象》由美国迪士尼公司制作并发行，1941年在美国首映。讲述了马戏团里的小象丹波因长着一对超大号的耳朵而成为大家嘲弄的对象，后来在一群乌鸦的帮助下，克服了心理障碍用耳朵去飞行，成为人们心目中真正的明星的故事。本片在画面设计、动画技巧上精益求精，色彩丰富而柔和，营造出轻松、惬意的氛围。小飞象的故事是人生挫折和失败的放大，同时还将现实中人们对梦想、爱和宽容等人生理念的追求进行了艺术化的表达。本片获得第14届奥斯卡最佳配乐、最佳原创歌曲奖，第2届戛纳国际电影节最佳动画设计奖

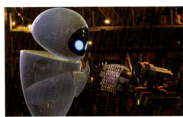
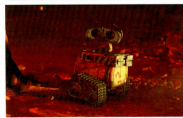
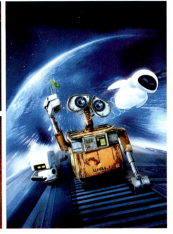

图 1-9

由安德鲁·斯坦顿导演的动画电影《机器人总动员》，讲述了一个与寂寞和孤独为伴的科幻故事。地球上的清扫型机器人瓦力偶遇并爱上了机器人伊娃后，追随她进入太空历险。故事内容里还加入了一段由真人出演的电影胶片，首开皮克斯电影的先河。影片的前40分钟，几乎没有任何对白出现，没有任何人类角色出现，却已经成就了一首充满美与智慧的影像之诗，其中的深意值得用心体验。本片获得第81届奥斯卡最佳动画长片，第66届美国金球奖电影类最佳动画片

题语言的不断开掘，使得动画片成为一种独立的艺术形态以及商业文化形态。在美国，迪士尼公司再接再厉，不断推出新的动画剧情片：1940年《木偶奇遇记》《幻想曲》，1941年《小飞象》（图1-8），1942年《小鹿斑比》，1946年《音乐与我》《南方的歌》，1950年《仙履奇缘》，1951年《爱丽丝梦游仙境1》，1953年《小飞侠》，1959年《睡美人》，1961年《101忠狗》，1963年《石中剑》，1964年《欢乐满人间》，1967年《森林王子》，1973年《罗宾汉》，1977年《救难小英雄》。20世纪90年代以后，迪士尼公司更是进入了一个新的繁荣时代，推出了更多新的作品：1991年《美女与野兽》，1992年《阿拉丁》，1993年《圣诞夜惊魂》，1994年《狮子王》，1995年《风中奇缘1》及世界首部电脑动画影片《玩具总动员1》，1996年《钟楼怪人》，1997年《大力士》，1998年《花木兰》及《虫虫特工队》（皮克斯制片），1999年《泰山》，2001年《失落的帝国》及《怪物公司》（皮克斯制片），2003年《海底总动员》（皮克斯制片），2004年《超人特工队》（皮克斯制片），2008年《机器人总动员》（图1-9）及《闪电狗》，2009年《飞屋环游记》，2010年《长发公主》及《爱丽丝梦游仙境2》，2012年《无敌破坏王》，2013年《冰雪奇缘》，2014年《超能陆战队》，2015年《疯狂动物城》，2016年《海洋奇缘》，2017年《寻梦环游记》，2018年《无敌破坏王2：大闹互联网》，2019年《玩具总动员4》（皮克斯制片）、《狮子王》及《冰雪奇缘2》（图1-10），等等。此外，华纳公司出品了《兔宝宝》《蜘蛛侠》《超人》《僵尸新娘》等；20世纪福克斯公司出品了《真假公主》《国王与我》《冰川时代》《疯狂原始人》《里约大冒险》等；梦工场出品了《埃及王子》

《小鸡快跑》《蚁哥正传》《驯龙记》《勇闯黄金城》《怪物史莱克》《马达加斯加》《功夫熊猫》《超级大坏蛋》《疯狂外星人》《宝贝老板》《超时空大冒险》《驯龙高手3：隐秘的世界》（图1-11）及《雪人奇缘》（和东方梦工厂共同制作）等。

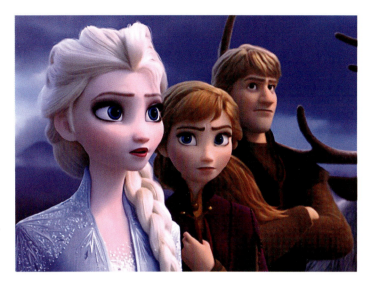

图 1-10

美国迪士尼公司出品的动画影片《冰雪奇缘2》，是2013年电影《冰雪奇缘》的续集。故事发生在三年过后，由于艾莎经不住诱惑而回应了来自北方的未知呼唤声，使阿伦黛尔王国同时发生各种元素的骚动而变得不再安全。为了拯救王国，艾莎和妹妹安娜等人必须展开新的冒险之旅，并在旅程中探究艾莎魔法能力的起源。角色中富有魅力的艾莎和安娜是一种对女性自我形象的植入，在影片中，她们勇敢、善良、理智的特性打破了对女性的刻板印象，重新建构了动画中女性角色的主体性。本片获得安妮奖最佳动画配音、最佳动画视效，安妮奖最佳动画电影提名、最佳动画导演提名，奥斯卡最佳原创歌曲提名等奖项

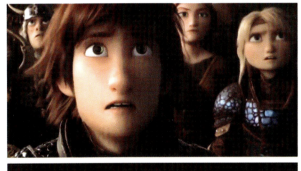
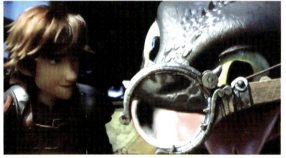

图 1-11

《驯龙高手3：隐秘的世界》是由梦工厂动画制作，环球影业发行的动画电影。改编自英国女作家克瑞西达·科威尔所著的同名儿童书籍，是2010年《驯龙高手》和2014年《驯龙高手2》的续集。该片讲述了维京勇士小嗝嗝在实现建立龙族乌托邦家园的梦想时，无牙仔中途却被一只未驯化难以捉摸的夜煞同伴吸引走的故事。这部电影获得第92届奥斯卡最佳动画片提名和第47届安妮奖最佳动画电影提名、最佳动画剧本提名、最佳动画剪辑提名等

四、世界各国动画发展概况

在美国的卡通动画获得世界声誉之后，欧洲的动画家无法也不愿去复制他们的风格。美国动画所包含的天真的视觉效果，清晰易懂的玩笑幽默，以及条理分明的技术表现，构成了强烈自主的动画风格。他们极少批判人类的失败、社会状况或心理纠葛，而是将有关世界大事留给政治家和作家去处理。这些电影只要跟着大众流行走，形式和内容无须太复杂，电影中的道德观很单纯，善良必定战胜邪恶。在第二次世界大战之前，美国的卡通片厂也把这套价值标准放诸四海。

第二次世界大战摧毁了动画卡通的商业发行和制作渠道，世界市场的分裂却有另外一番意义，即不同的国家与地区开始有机会发展自己的动画形式。战争创造了大量的国家宣传的市场需求，特别是美国、加拿大、英国、苏联、日本。许多国家成立了动画制作中心，这个情况一直持续到20世纪50年代。战争结束，动画成为世界性的表现媒介。

在欧洲，动画在英国迈开大步。1930年成立的大众邮局培养出一群年轻优秀的动画家。他们在战时拍摄了70多部卡通短片，这些短片在英国的戏院放映。战争结束时，为了对群众说明社会结构的变迁和改革，仍然需要通过动画媒介来进行宣导，这些影片是针对大众常识来设计的，采取的是成人的视角，以理性的辩论代替感性的幽默来取得认同和了解。后来，这种形式被电影工业广为采用，因此动画的内涵和诉求也得以扩展并达到了新的目标。动画媒介进而被运用在公众关系、企业广告和教育方面，而不是仅限于趣味幽默、动感十足的故事了。在西欧的其他国家也发展出了另一种新样式的动画设计风格。

1941年，迪士尼的卡通工业受到很大的打击。隶属于迪士尼的动画家想组织工会，以反抗迪士尼公司的长期剥削，而迪士尼公司强力打压，双方长期激烈论战，结果两败俱伤。最终，包括约翰·哈布利在内的一批动画家离开迪士尼公司，于1943年成立了"美国联合制片公司"（简称UPA），他们的理想是改革动画既定的风貌。UPA以极少的资金创业，大部分艺术家以极少的报酬甚至不拿报酬替它工作。迪士尼的出品比较注重三度空间表现和写实路线，而UPA则偏爱平实、风格化的、当下流行的线条设计，以社会政治的批判代替迪士尼偏好的浪漫童话故事，《兄弟情》和《悬吊者》就是最好的例子。由于资金来源很少，他们无法负担迪士尼的华丽成本，只能以"有限动画"的方式创作，即只画较少的张数并加强关键动作，以强烈的故事性和有力的声部设计来推动剧情的发展。

南斯拉夫的萨格勒布学派由一群受到UPA影片鼓舞的艺术家和动画家在20世纪50年代中期成立。他们全力实验有限动画，发展有趣的故事和别具一格的线条，如1961年在奥斯卡脱颖而出的动画短片 Ersatz 就是以康丁斯基的线条为原型，自由挥洒。萨格勒布学派动画的特点是迷人和震撼，在20世纪60年代对世界动画的发展和艺术化产生了深刻的影响。

加拿大国家电影局的动画部门（简称NFBC）在1942年成立，在具有创意的动画家诺曼·麦克拉伦的主持下展开动画片制作。虽然NFBC成立的宗旨是"向加拿大及其他地区的人说明加拿大人"，但到了20世纪60年代末，电影局已成为跨国性自由创作动画的先锋，它招揽了世界各地的知名动画家，取代了萨格勒布学派，成为向往个人创意的动画者的家，其地位至今依旧。1970年到1980年，NFBC制作的动画成绩骄人，囊括了七次奥斯卡奖项，包括1977年的《沙堡》、1978年的《奇异的旅程》、1979年的《每个小孩》等。

早在1922年，苏联在莫斯科国立电影专科学校就设立了动画片实验工作室，研究动画艺术，不久便制作了《炮火中的中国》《政治傀儡》等黑白短片。1925年，莫斯科电影制片厂和列宁格勒电影制片厂联合建立了动画艺术工作室，推动了苏联动画艺术的发展。工作室集中了全苏联的美术人才，成为当时欧洲最大的动画电影制片厂。苏联的动画艺术家比较重视影片的思想内容以及对儿童的教育意义，表现形式上注重艺术风格的完整统一，同时对民族文化的特点进行了认

真的研究。第二次世界大战后,苏联的动画片在艺术风格和技术质量上日趋成熟,其中一些较为出色的影片在国际上产生了广泛的影响,如《快乐的歌》《灰脖鸭》《冰雪女王》等。1954年以后,苏联动画片趋向多样化,制作了一些供成年人观看的讽刺片,如尤凯维奇和卡拉诺维奇执导的《矿泉浴场》,就是根据马雅科夫斯基原作改编的观点非常尖锐的动画影片。

在亚洲,日本是唯一进入动画产业竞争的国家。1925年前后,金井吉郎、山本大藤延郎和村田安次开始了日本动画的创作历程;1930年以后,涌现出了新一代的动画家及其作品,如苇田岩雄的《蜜月历险记》;1958年,安日田拍摄了日本第一部长篇动画《白娘子的传说》(该片取材于中国古代传说《白蛇传》,并结合了西方的艺术表现手法);手冢治虫将电影手法以及蒙太奇技巧引进了连环画的创作,并且将他的新型漫画改编制作成电视系列动画《原子小金刚》《铁臂阿童木》《森林大帝》(图1-12),艺术短片《展览会的画》《街角物语》,长篇剧情动画《一千零一夜》《埃及艳后》等作品,逐步发展形成了独具日本风味的卡通动画。

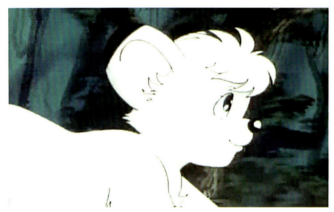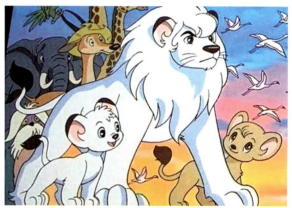

图 1-12

《森林大帝》由手冢治虫同名漫画改编,是日本第一部彩色电视动画片。故事讲述了小狮子雷欧坎坷的成长经历。森林之王白狮子因救妻子而失去生命,妻子产下小白狮雷欧,在历经种种磨难之后,曾经软弱的小狮子走向坚强和独立,成为真正的森林大帝。故事传达了崇敬与热爱生命的主题,在后来的美国经典动画影片《狮子王》中可以看到本片的痕迹。《森林大帝》电影版获银狮奖,之后,手冢治虫开始探索全新的实验动画

1984年,宫崎骏的《风之谷》在国际上引起注目,此片可以说是国际动画领域的一个创举——创造了动画影像的新景观(图1-13)。1986年,宫崎骏又创作了《天空之城》,其创作理念与制作风格更趋成熟,在叙事结构以及对动画视听语言的探索方面,影片显示出特殊的气质和非凡的想象力(图1-14)。接着自1988年开始,宫崎骏以不可估量的智慧和艺术才华推出了一系列惊世之作《龙猫》(1988年)、《小魔女宅急便》(1989年)、《红猪》(1992年)、《梦幻街》(1993年)、《幽灵公主》(1997年)等,尤其值得关注的是2001年《千与千寻》,仅在上映后的短短几个月时间内,票房收入就超过了当年《泰坦尼克号》在日本的票房收入(260亿日元)。日本动画从个人独立制作路线,到动画工业的建立,不仅在本国市场广受欢迎,而且在全世界也形成了一股旋风。

图 1-13

宫崎骏导演的动画电影《风之谷》改编自同名漫画作品,于 1984 年在日本上映,讲述了工业文明高速发展之后带来灾难,风之谷的公主娜乌茜卡化解虫族危机的故事。影片中的女主角演绎出一个勇敢、坚韧的女英雄形象,传达出积极向上的态度和环保意识,启发观众对于人与自然的关系、人类未来走向等问题的探讨。此部影片奠定了宫崎骏日本动画宗师的地位,在全世界受到了影迷的热议。本片获得 1985 年罗马奇幻电影节最佳动画短片奖、1985 年电影旬报最佳影片奖和 1985 年每日电影大藤信郎奖

图 1-14

日本动画电影《天空之城》是由吉卜力工作室制作的开山之作,宫崎骏兼任了原作、监督、脚本和角色设定四项重任。剧作灵感来源于英国作家乔纳森·斯威夫特的小说《格列佛游记》,讲述的是主人公少女希达和少男巴鲁以及海盗、军队、穆斯卡等寻找天空之城拉普达的历险记。宫崎骏的动画作品都有着唯美的场景设计,他成功刻画了故事所发生时代世界的景观,兼具古典科幻和神话色彩。本片于 1986 年在日本上映,获得了极高的评价,其主题曲由著名音乐家久石让创作,因动人心弦的优美曲调和音律成为广为流传的影视名曲

中国动画开始于20世纪20年代初，1926年，万氏兄弟在上海制作了中国第一部动画片《大闹画室》，揭开了中国动画史的第一页。紧接着在1930年又摄制出《纸人捣乱记》。1940年，万氏兄弟创作了中国第一部长片动画《铁扇公主》（图1-15），发行到东南亚地区和日本，并受到人们的热烈欢迎，为中国动画走向国际进行了很好的铺垫。

图1-15

万氏兄弟制作的《铁扇公主》，取材于中国古典小说《西游记》中孙悟空三借芭蕉扇的故事，是中国第一部影院动画长片，也是当时亚洲的第一部动画长片，对中日动画创作产生了深远的影响

中华人民共和国成立后，中国动画片开始了它的新征程。1957年，上海美术电影制片厂建立，特伟任厂长，他提出了"探民族风格之路"的口号，从此开始了中国动画的民族风格建设。中国动画艺术家从中国传统文化艺术中汲取营养，为己所用，力求表现出中国独有的风格，并取得了骄人的成绩。《骄傲的将军》民族特色十足（图1-16），给人以耳目一新之感，对当时的民族化探索起了极大的鼓舞作用。同时，中国的动画艺术家们积极致力于新的动画艺术手法的探索和动画技艺的提高。著名的木偶片导演靳夕用逐格拍摄法摄制了木偶片《神笔》。1958年，中国动画人研制了中国第一部剪纸片《猪八戒吃西瓜》，为中国动画增添了一个崭新且富有鲜明民间艺术特色的品种。此外，在1960年又摄制了折纸片《聪明的鸭子》，情趣盎然，活泼生动。同一时期又发明创造了水墨动画片，可谓是最具中国风格的动画片，它将中国的水墨画与动画电影相结合，使中国特有的笔墨情趣完美地再现于银幕，形成最具中国特色的艺术风格，震惊了整个世界影坛。《小蝌蚪找妈妈》（1960年）（图1-17）、《牧笛》（1964年）可以说是其中的代表作，富于韵律的画面、诗的意境，给人以美的享受，动画艺术也达到一种审美的境界。此时中国的动画创作达到前所未有的高度，可以说20世纪50年代末到60年代中期是中国动画发展的一个高潮，也是

图1-16

国产动画片《骄傲的将军》是由上海美术电影制片厂推出的作品，讲述了一位得胜归来的将军骄傲自满，荒废武艺、兵法，最后被敌人活捉的故事。该片借鉴了中国京剧脸谱艺术，人物的语言和动作设计也再现传统戏曲的韵味，开创了中国民族风格动画片的先河，在中国动画史上占有重要地位

民族风格成熟的阶段。1961年至1964年拍摄的动画片《大闹天宫》(上、下集)挖掘各种艺术表现手段,具有鲜明的民族风格和精湛的艺术技巧,在世界动画界产生了广泛的影响(图1-18)。

图 1-17

《小蝌蚪找妈妈》是中国第一部水墨动画片,影片营造出一个单纯、质朴的童话世界,受到观众的好评和喜爱。本片获第一届电影百花奖最佳美术片奖、法国昂西国际动画电影节儿童片奖等

图 1-18

国产经典影院动画片《大闹天宫》,讲述了《西游记》中孙悟空从诞生到闹天宫这一段经历,突出表现了孙悟空的传奇故事。整部影片艺术色彩独特,形象生动鲜明,堪称中国动画史上的丰碑

1979年，中国第一部彩色宽银幕动画长片《哪吒闹海》（图1-19）问世，深受国内外好评，民族风格在该片中得到了很好的延续。动画片《三个和尚》既继承了我国传统的艺术形式，又吸收了外国现代的表现手法，在发展民族风格中做了一次新的尝试。动画片《雪孩子》画面优美且富有诗意；《南郭先生》表现了汉代的艺术风格，格调古雅；《火童》结合了装饰性造型和民族艺术特点。同一时期的影片中，还有《两只小孔雀》《画廊一夜》《狐狸打猎人》《好猫咪咪》《愚人买鞋》《黑公鸡》《人参果》《淘气的金丝猴》《蝴蝶泉》《天书奇谭》等也延续了这一创作思想。

图1-19

动画片《哪吒闹海》是中国第一部宽银幕动画长片，也是上海美术电影制片厂制作的一部魔幻动画。影片讲述了陈塘关李靖之子哪吒与东海龙宫之间的恩怨情仇，主题和立意摆脱了原著《封神榜》的黑暗色彩，塑造了一个如梦似幻的童话世界，象征着当时中国动画电影的最高水准。本片获大众电影百花奖最佳动画电影奖，于1980年成为第一部在戛纳电影节参展的国产动画片，1983年获得菲律宾马尼拉国际电影节特别奖

动画电影作为电影的一种类型，本质上既是艺术的、商业的，也是意识形态的。在不同的政治、经济、文化语境中，因对其属性不同方面的强调，而呈现出不同的动画电影形态。世界两大动画电影大国——美国和日本，一直在市场经济体制下运作，形成了成熟的商业动画电影文化。欧洲各国与加拿大强调动画电影的艺术探索，形成了艺术动画电影中极具自由精神的一支，而中国与苏联在计划经济体制下发展了非商业化的、具有浓郁民族风格的社会主义动画电影风格。但近一个世纪的世界动画电影史已经显示，动画电影呈现出商业动画与艺术动画的分野，以美国、日本为主体的商业动画席卷全球的现象并非偶然。一般而言，每个国家的电影都是通过商业渠道发行的，主流动画电影的存在与发展需要依靠商业价值来体现，这是由动画电影艺术、商业、意识形态的属性决定的。

第五节 动画视听语言的分类与特点

概括地说，我们可以在动画电影中区别出两种对待世界的基本态度。一种是实验动画片。实验动画片是一种视觉风格的探索，在这类动画影片中，影像是其最基本也是最核心的构成元素。另一种是叙事动画片。叙事动画片利用动画的形式表现事件、人物、思想情感，对这种动画电影而言，其故事结构严谨规范，按照电影文学的章法编故事，严格遵循视听语言的语法规则设计故事结构和叙述方式。然而，无论何种动画片，它们在本质上都具有某些共同性，这些共同性的综合便是区分动画片与其他类型影视片的基本依据。动画片之所以有自己独特的艺术表现力，关键就在于它有独特的艺术表现语言。

一、实验动画

在动画发展的幼年时期，可以说所有的探索与开发都具有试验的性质，其中一个显著的特点就是个体化创作。应该说动画的技艺是从"实验动画"开始的，当动画的制作开始进入群体化运作时，动画的主流已脱离了实验的性质而成为一种新型的文化产业模式，即"商业动画"。而那些仍然保持自我风格、形式、技巧以及制作方式的动画艺术家的作品就被称为"实验动画"。今天的实验动画片更呈现出学术探讨的特点，因为这种类型的

动画片只在学术研讨会或者电影节展示，所以，有人称其为艺术性动画片。两种不同的动画类型进行相互比较之后的结果，使得实验动画从内涵到形式更倾向于本体元素的极限发挥，而商业动画则更趋向于多元化的相互渗透。

1924年，瑞典画家维京·伊格林完成的《斜线交响曲》，是一部精心设计的实验动画电影，该片展示了时间、节奏以及整体结构的音乐性和因明暗与方向变化而产生的运动感。从1921年起，汉斯·瑞克特利用动画工作台与手动剪辑机尝试以停格、顺拍、倒拍等方式制作抽象动画片。1921年的《韵律21》是实验方形的形状变化韵律；1923年制作的《韵律23》是实验线条变化的韵律和节奏感；1925年的《韵律25》则实验了线条与色彩的变化关系。瑞克特的实验目的在于运用电影的原理掌握动作与时间的关系。

早期的实验动画片大体上是结合抽象几何图形与古典音乐作为其表现的媒介进行运动形态的研究与探索。20世纪60年代以后，实验动画片的形式越来越多，内涵也越来越丰富复杂，声音不再单纯作为动作的伴奏，而是作为一种元素丰富了作品的内涵。载体越来越多样，其中有沙土动画、黏土动画、剪纸动画、木偶动画，形式风格也越来越丰富。实验动画片的叙事结构是被简化了的动画片结构和形态，一般来讲是由个人编导、设计、制作和配音。描写的内容是经过动画手法处理过的现实，即对现实的评价、看法以及思考等。开放式影片结构，非典型人物造型，即具有多重性格的普通人，空间观念更加超现实、自由和魔幻。如《平衡》是作者面对"平衡"这一现象所产生的时空联想、反思等心理现实的描写。类似的还有《沙之舞》《苍蝇》等。

二、叙事动画

叙事动画片是指动画影片按照戏剧文学的叙事规律和电影化的想象架构故事，有严谨的故事结构，明确的主人公，明确的时空关系以及明确的因果关系，一定模式的开头，情节的展开、起伏、高潮以及较为明确的结局。叙事动画片中的影像首先是为剧情服务的，是大众化的。人物塑造要求性格典型，因为观众去影院欣赏动画片抱有很大的期望值——被感动。角色造型要求照顾到各种角度，这些人物将在一个相对逼真的假定性空间中表演，所以要强调三维的视觉特点。动作设计严格遵循解剖关系和物理条件所形成的状态以及严格而有规则的线面关系，强调逼真的表演风格。

随着动画片艺术工业的发展以及各种文化的相互影响，从最早的幽默活动漫画短片发展到后来的剧情动画长片，在经历了多种文化的渗透之后，动画片形成了一定的叙事样式。

（1）文学性叙事方式——具有小说、神话、童话的性质，通常是围绕主人公或某个事件的生活线索展开故事。此类影片比起情节和冲突，更加注重细节刻画，以抒发自我创作的情感为主要目的。同时还具有可读性：具有细腻的内心刻画、微妙的细节刻画以及内涵丰富的生活信息量等，如日本导演宫崎骏的《幽灵公主》《龙猫》（图1-20），高畑勋的《岁月的童话》，韩国导演李成江的《美丽密语》等。

（2）戏剧性叙事方式——按照传统戏剧结构讲故事的方式，强调冲突律，如美国迪士尼出品的动画影片《狮子王》（真人版）（2019年）。戏剧性的动画叙事是美国动画的典型叙事模式，电影《狮子王》（真人版）除故事结构严格遵循传统的戏剧冲突外，还体现了戏剧叙事动画的独特规律：动作刻画强调逼真的表演风格，音乐渲染主题情感。此部影片讲述的是一个叫辛巴的小狮子在困难中进行历练，最终成为丛林之王的故事。整个故事情节跌宕起伏，引人入胜。该片运用先进的数字技术，高度还原自然景象和动物外观：辽阔的非洲大草原、细微的毛发和动物表情等。影片将歌舞剧的形式融入动画，用场景来烘托音乐所表达的元素，激活视听器官，使观众获得"在场"感（图1-21）。

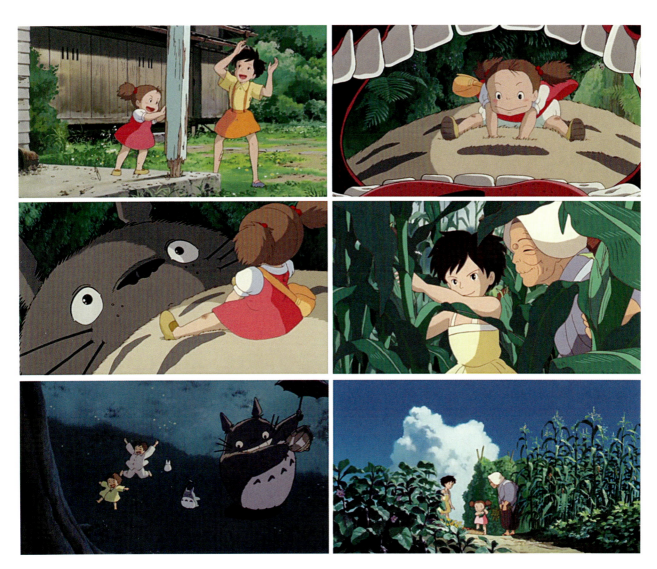

图 1-20

《龙猫》是一部典型的文学性叙事动画片。该片讲述了草壁达郎的妻子草壁靖子生病住院后,他带着两个女儿草壁皋月和草壁米,搬到草壁靖子所在疗养院附近的乡下居住的故事。其间发生了很多不可思议而有趣的故事。父女三人入住了一间年久失修的老房子,小姐妹俩发现看似平淡无奇的乡下有很多神奇的事物:无人居住的房屋里能聚能散还能飞的"煤灰"、森林里的小精灵、森林的主人龙猫和笑口常开的猫巴士。导演宫崎骏非常善于运用生活化的场景获得观众共鸣,如开篇中两姐妹的田间嬉闹,影片画面优美,充满着浓烈的田园和生活气息。整部影片平静而温馨,没有跌宕起伏的剧情和令人恐慌的反派角色,观众跟随主人公的脚步,尽情感受自然风光,以及孩子们眼中的美好世界。本片于2018年在中国公映,获得了两亿元的票房成绩

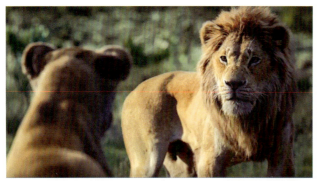

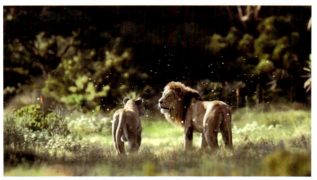

图 1-21

美国迪士尼公司出品的动画电影《狮子王》（真人版），改编自迪士尼 1994 年同名动画。狮子木法沙的儿子、荣耀王国的王子小狮子王辛巴，因木法沙的弟弟刀疤背叛而被迫流放。在流亡途中，辛巴与狐獴丁满和疣猪彭彭相识并成为朋友。最终，在一群热情朋友的帮助下，辛巴夺回王座，重振家园，成为森林之王。2020 年 1 月，《狮子王》（真人版）获第 92 届奥斯卡最佳视觉效果提名

（3）纪实性叙事方式——具有散文、记叙文、新闻报导的性质，如《萤火虫之墓》《起风了》《至爱梵高·星空之谜》《鲁宾逊漂流记》《养家之人》（图 1-22）。之所以称其为"纪实"，是指它在内容方面有具体的时代背景，或者以真实的事件为创作动机，形式上写生逼真，在时间及空间的演变上更加符合自然的物理规律。这种类型的动画片所描写的故事往往具有现实主义和时代的特征，揭示社会现象和问题，作品塑造的角色具有强烈的生存主张、特有的品质以及现实责任感。与前面两类动画片相比，纪实性叙事方式的动画片给人留下的更多的是思考、伤感和同情，以及对人格的敬畏与感叹，这些完全是另外的一种审美体验。

上述分类是以视听语言的语法系统为原则的。此外，从播放媒介来看，动画片可以分为电影动画片和电视动画片；从画面效果和制作手段来看，动画片又可分为二维动画片和三维动画片。由于后几种分类方法不属于视听语言语法系统，在此就不再展开了。实际上随着我们审视角度的变换，动画片还可以有其他类型的划分。

三、超越现实的"动"画

动画的发明和发展与电影有着密不可分的联系，因而电影与动画有着在技术层面上的共同之处。它们都是把影像记录在胶片或磁盘上，并且是以每秒 24 格或 30 格的速度播放出来。但它们有一个非常不同之处，即在记录影像的方式上，前者是用摄像机去收录生活中真实存在的景物，后者却是以绘画、雕塑或在虚拟的磁性空间中创造一种艺术的仿真景物。这些景和物，既有自然世界的翻版，又有非自然世界而拟造的"存在"，因此，动画中的影像在"动"的过程中也就产生了自己独特的视听语言特点。这使得动画语言更具有主观性和表现意味，它可以增加许多在现实中不可能实现的想法，并加以实现，它更富有创造力和想象力，可以实现电影实现不了的镜头画面，因为它本来就不是真实的。动画片可以用创造动态视觉的手段表现一切奇迹，由于动画片的假定性形象，使得动画片中的奇迹具有特殊的感染力——升华了的观赏

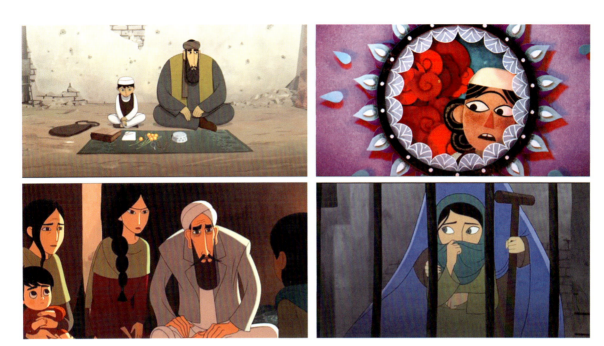

图 1-22

手绘动画长片《养家之人》改编自黛博拉·艾里斯的同名小说,由爱尔兰卡通沙龙动画公司制作,讲述阿富汗女性被歧视被压迫的现状,以及她们勇于反抗的故事。电影以小女孩帕瓦娜为主角,展现了阿富汗战争的现状。影片充满现实主义的艺术创作理念,将生活中的诸多社会问题用动画的形式展示在观众面前,大量的红色场景传达出作者批判战争的创作意图。其儿童视角的选用,增加了表达的强度,使影片更具感染力。主人公帕瓦娜的坚强与勇敢在激励观众的同时,也引导大家关注社会边缘人群。本片获得第90届奥斯卡长篇动画提名、安妮奖最佳动画长片奖

态度产生的积极接受心理。例如,传统的二维动画,出现在银屏上的是艺术家们用铅笔画出的场景和活灵活现的形象,在记录真实动态方面将它们与摄像机进行比较,显然是处于下风的。但它们是利用绘画特性表现了真实,这种艺术性的真实又是摄像机不可及的,如动画片中的米老鼠、孙悟空等大多是按照自己的方式去"动"的。这中间有许多是我们人类十分熟悉的动作,但也有许多动作是真实生活中不曾存在的。那是动画艺术家们通过对自然生活的提炼并加入自己的想象力所创造出来的艺术动作,而每一个艺术动作都是一种"独特"。

第二章

动画影像

第一节
动画影像的制作流程

如前所述,与纯电影相比,动画片在记录影像的方式上有其鲜明的特点。前者是用摄像机去收录生活中真实存在的景物,而后者却是以绘画、雕塑或在虚拟的磁性空间中创造一种艺术的仿真景物。动画可以增加许多在现实中不可能实现的想法,并加以实现。它更富有创造力和想象力,可以实现电影实现不了的镜头画面,因为它本来就不是真实的。动画片可以用创造动态视觉的手段表现一切奇迹。

一、二维动画的制作流程

通常二维动画电影中影像的构成是由分镜头设计、画面设计、场景设计、角色设定、原画、动画、色彩设定、色指定、上色、上色检查、摄影、后期特效编辑等组成的,这些因素是最后呈现出动画影像的重要构成因素。

(一) 分镜头设计

分镜头设计,又称分镜头画面、故事版。通俗地说,将分镜头剧本视觉化就是分镜头设计。画面内容要求能展示出故事情景,表现出角色,提示镜头的运动调度,体现出空间关系,等等。其内容包括对角色动作、声音、景别、镜头变化、场景转换方式的描述,以及人物的移动、镜头的移动、视角的转换等,并配以相关的文字阐释,用画面和文字共同预演出未来影片的视听效果。分镜头设计是动画制作中非常关键的一步,它以人的视觉特点为依据划分镜头,将剧本中的生活场景、人物行为及人物关系具体化、形象化,把整个作品的大体轮廓勾勒出来,是导演对影片的整体构思与设计蓝图,是创作与制作群体统一认识、落实工作的重要依据(图 2-1)。

图 2-1　国产动画片《风语咒》以及电影《流浪地球》的分镜头设计

(二) 画面设计

画面设计即画面构成，又称设计稿，是用来表达镜头影像基本构成的设计图，也可称为施工图。它是原画和背景设定的基础，即将分镜头设计进行加工，画成接近原画的草稿，并由导演标注完整的指示以告知原画如何工作，其中包括规格框、背景线图、动作线图、运动轨迹、视觉效果提示等(图2-2、图2-3)。

图 2-2　美国梦工厂工作室制作动画片《驯龙高手3》设计稿

图 2-3　绘制设计稿专用的规格框

（三）场景设计

场景设计是指以美术导演为中心，根据导演的意图绘制出作品中的空间环境。场景应符合角色所处的情境，具有时代特征和地域特点，并能为角色的活动提供较多的动作支点。场景设计包括影片中各个主场景的色彩气氛图，如有需要，还要画出场景的平面坐标图、立体鸟瞰图、景物结构分解图等。其最主要的作用是为导演提供镜头调度和运动主体调度，视点、视距及视角的选择，画面构图和景物透视关系，光影变化以及空间想象等方面的依据。同时，也是用来控制和约束影片整体美术风格，保证叙事合理性和情境动作准确性的重要形象依据（图2-4、图2-5）。

图 2-4 国产动画影片《昨日青空》中写实的场景设计

图 2-5　动画片《无敌破坏王 2》中的场景设计

（四）角色设定

角色设定，也称为造型设计，主要是指设计登场角色的造型、身材比例、服装样式、不同的眼神及表情，并标示出角色的外貌特征、个性特点等。通常需绘制同一角色头部及全身正、背、侧多个不同角度的三面效果图，有时还包括线条封闭的人物发型，身着不同款式服装的造型，与其他角色的身高对比，以及佩戴的小饰物等细节。如果动画作品的原作是漫画，则需要将漫画家笔下的人物重新绘制，以符合动画的要求。角色设计关系到影片制作过程中保持角色形象的一致性，对于性格的准确性、动作描绘的合理性都有指导性作用（图 2-6a、图 2-6b、图 2-7、图 2-8a、图 2-8b）。

01

02

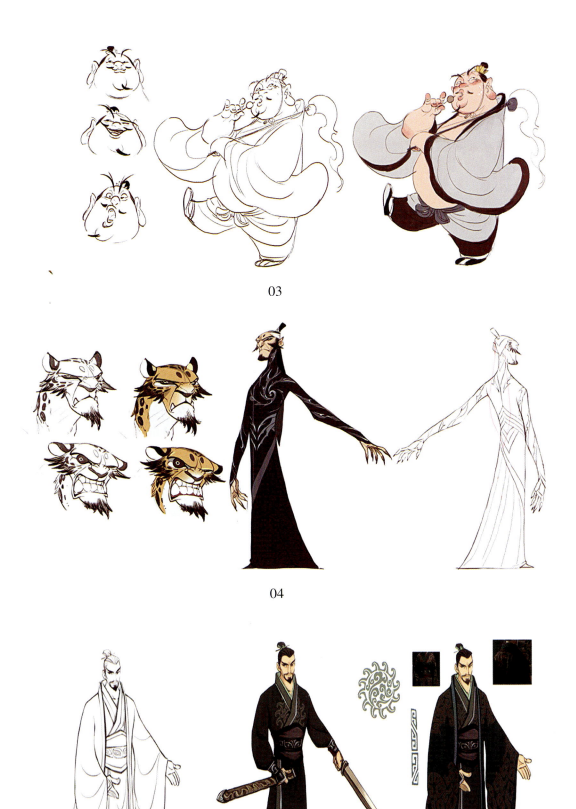

03

04

05

图 2-6a 国产动画影片《哪吒之魔童降世》中角色的设定稿

01

02

03

04

图 2-6b 《超人总动员 2》中角色的设定稿

图 2-7　动画影片《驯龙高手 3》中角色转面图

图 2-8a　动画影片《驯龙高手 3》中角色设定表情图

图 2-8b　动画影片《白蛇：缘起》中角色设定表情图

（五）原画

原画，也称"关键动画"，是指根据分镜头设计或画面设计稿将设计好的镜头影像绘制成精细的线条稿，是动画制作具体操作过程中最重要的部分，包括整个镜头内部动作和外部动作设计。由分镜头设计上的指示与时间长度，把画面中活动主体的动作起点与终点画面以线条稿的形式分别画在纸上，前后动作关系线索、阴影与分色的层次线也在此时以彩色铅笔绘制。原画的作用是控制动作轨迹特征和动态幅度，其动作设计直接关系到未来动画作品的叙事质量和审美功能。因此，这一环节具有相当的难度，即导演能否让自己塑造的角色获得性格，完全依赖于原画的创作。

（六）动画

动画是指按照动画设计者所画的原画稿所规定的动作范围、张数及特殊要求，逐一画出动作的中间过程，经过逐格拍摄，形成活动画面，故又称"中间画"。例如，从一个人举手到将手放下的动作，原画只需分别画出手举起和放下时的两个状态，而动画需要把这个动作细细分割，将动作轨迹的每一步全数画出。动画的功能是将原画设计的关键动作之间的空缺连接起来，但这并不意味着动画是简单的劳动，动画工作同样是保证角色动作准确性不可或缺的重要环节(见图 2-9)。

图2-9　原画及动画设计

（七）色彩设定

色彩设定必须配合整篇作品的色调（背景及作品个性）来设计人物衣饰的颜色。这一工作是在原画上进行标注，一般指宏观性的设定。颜色敲定之后由色彩指定人员来指定更详细的颜色种类。

（八）色指定

根据色彩设定来指定具体用色。这一工作是在动画上进行标注，还要指定赛璐珞片着色时所需的阴影、层次色，以及所使用颜色的编号。

（九）上色

根据色彩指定在每一个区块标记的颜色编号，在赛璐珞片的反面进行着色，对画面进行加工、修整。现在的动画色彩设计、色彩指定及上色都使用电脑及特定的软件来进行，由于制作方式的数字化以及选色的自由，使得目前的色彩设定选择范围加大，可以设定出更为细腻多变的色彩。

（十）上色检查

负责检查上色是否按照色彩指定的要求正确完成了着色。在这道工序中，将完成的画面整理好以供摄影。

（十一）摄影

摄影又称"合成"。在实际拍摄之前要根据分镜头设计的指示制作摄影表。摄影表是为动画片中每个镜头的人物动作合理地安排时间，运用加减速、循环次数等手段在时间上使动作达到合理性的一种手段。在实际拍摄过程中，要按照顺序将原画、动画的成品分别与背景相叠组合，用摄影机把完成的画面逐格地摄制成影片。另外，在该工序中还会加入特殊效果。整个动画影像的制作过程中，摄影作业花费的时间相对较长。

动画制作数字化后，所有的"摄影"都使用计算机软件来"合成"背景与动画稿，这样就大大节省了时间和人力。

（十二）后期特效编辑

后期特效编辑简称影视特技，是对现实生活中不可能完成的拍摄以及难以完成或花费大量资金而得不偿失的拍摄，用计算机或工作站对其进行数字化处理，从而达到预期的视觉效果。

二、三维动画的制作流程

随着计算机技术的日益完善，三维电脑动画影片越来越多地出现在屏幕上。事实上，三维电脑动画影片制作每个镜头的流程与常规的二维动画电影并没有本质的区别，只是在实现的手段上有所差异。

（一）绘制分镜头画面

三维动画影片依然需要制作分镜头画面，将分镜头剧本以动画的表现方式分解成一系列可摄制的镜头，大致画在纸上（图2-10）。

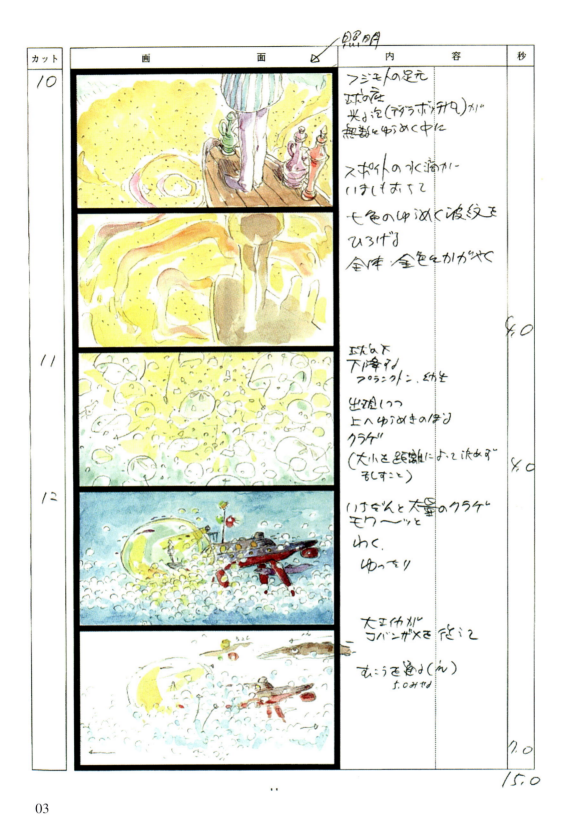

图 2-10

宫崎骏动画电影《悬崖上的金鱼姬》中的分镜头设计,注重环境色彩的运用,营造梦幻美丽的氛围

(二)场景设计及模型制作

根据导演的意图绘制出作品中的空间环境,并使用三维软件制作出动画场景的模型(图2-11、图2-12、图2-13a、图2-13b、图2-13c)。

图2-11 三维动画场景设计氛围图

图 2-12 三维动画场景最终效果图

图 2-13a 三维动画《玩具总动员 4》中的场景——梦幻的玩具世界

图 2-13b 《流浪地球》中的动画场景设计概念图

图 2-13c 影片《阿丽塔：战斗天使》中的场景

(三) 角色设定

角色设定负责设计登场角色的造型、身材比例、服装样式、眼神及表情,并标示出角色的外貌特征、个性特点等。与二维动画有所不同的是,三维动画电影需要呈现出角色的立体形态,所以角色设定常常是由雕塑来完成的(图2-14)。

图2-14 国产动画电影《哪吒之魔童降世》三维角色动画制作

(四) 制作角色的模型和动画

根据人物设定的立体模型在软件中创建角色的模型,然后给角色制作动作。在三维动画影片中,原画师和动画师合而为一,通过对计算机软件的操控来制作角色的动作。角色的动作设计直接关系到未来动画作品的叙事质量和艺术水准,因此,该工作对从业人员的素质要求很高,必须能够熟练地使用相关的计算机软件,同时还要深刻地了解运动规律,富有想象力和表现力(图2-15)。

图2-15 三维动画角色设计

（五）渲染画面

在最终形成画面之前，要添加灯光、色彩、材质，然后发出指令使计算机运算，这部分的工作叫作渲染画面。渲染画面需要懂得灯光照明的基础知识，有色彩审美能力。

另外，二维或三维动画在其影像部分形成的过程中还包含剪辑的部分。有关这部分内容，本书将在第四章中详细论述。

第二节
镜　头

一、镜头概述

电影镜头，是影片影像结构的基本组成单位，是电影造型语言的基本视觉元素。一部故事片一般由 400～800 个镜头组成。格（也叫作"帧"）是电影镜头画面的基本分割单位，一格即一个电影画面，电影的标准播放速度要求每秒 24 格（图 2-16）。

图 2-16

动画片《昨日青空》的开场片段，通过一系列镜头将观众带入了导演创造的童话世界之中

"画面"一词，来自绘画艺术，电影画面是指电影银幕效果在具有明显边缘的二维平面上再现现实生活，通过人的视觉接受画面所表达的内容。电影画面是动的，具有时间和空间因素，一部影片由许多内容不同的画面所组成，每一个画面都是镜头的最终外在形态。

在电影发展的早期，所有的影片都只有一个镜头，这时的电影不能表现复杂的故事情节和人物关系，只是对生活场景的记录。随着时间的推移，电影开始由大量的镜头构成，对于绝大多数影片而言，镜头的职能是提供信息，镜头是由画面组成的一个信息单位。单个镜头并不能表达明确的观念，镜头与镜头连接后所形成的逻辑关系才是视听语言用来表达影片主题和讲述故事的重要手段，镜头与镜头的组接获得了 1+1=3 的效果。

在现代电影艺术创作中，拍什么并不重要，因为任何景物都可以在镜头前再现，都可以用摄影机和胶片记录下来。重要的是你怎么拍，用什么手段，选择什么造型元素，又怎样将其组合在一起构成画面。每一个镜头都有一个机位，同时也体现了摄影师对每一个画面的设计。从视点上分析，镜头代表了导演的艺术视点和创作观点；从空间上分析，镜头代表了摄影机在空间中的位置和对空间的表达；从角色上分析，镜头形成了与角色的对应交流和对角色形象、形体的展示；从画面上分析，镜头确定了有限空间内造型元素的组合方式和表现形式；从风格上分析，镜头充分体现了叙事和视觉的风格样式；从构图上分析，镜头还是构图的画面形式。由于镜头所指的丰富性，构成了镜头画面表现的多元性和视觉的多义性，使得每一个镜头画面在造型表现形式的运用上更具潜力。

所以，如果我们每一个人在读解影片的同时，能对镜头设计、镜头运用、镜头之间的关系以及镜头变化规律进行分析，那么就会从微观到宏观上分别去把握视觉风格，就会找到构成画面、营造画面的核心。

我们学习和使用视听语言必须从研究镜头开始，在实际制作影片的时候，必须重视每个镜头的质量，因为它直接关系到整部影片的效果。

二、不同焦距镜头的特点与用途

（一）焦距的概念和分类

人类眼睛的视觉系统能够接收从周围物体反射来的光线，从而感受它们与场景之间的体积、深度和空间关系，这些关系我们称为"透视关系"。摄影机镜头和人类的眼睛差不多，它能聚集场景中的光，并将这些光线传送到底片的平滑表面上，以形成有体积大小、深度及空间关系的影像。对动画创作者而言，控制影像的透视关系十分重要，而其中首先要掌握的是镜头焦距的概念。所谓"焦距"，是由镜头的光学中心到胶片平面的距离，即镜头的中央点到光线聚集的焦点之间的距离。镜头的焦点通常定在摄影机里的底片上。焦距是划分摄影机光学镜头种类的依据，不同的焦距会造成不同的透视关系，焦距可改变影像中事物的宽广度、景深及大小。

通常我们以透视效果的不同来区分三种镜头：

1. 短焦距镜头

短焦距镜头也称广角镜头，在 35mm 电影摄影中，焦距小于 35mm 的就是广角镜头。短焦距镜头的视角大于人眼，由于取景范围大，其水平角和垂直角也大，这样的镜头通常会扭曲景框四周的景物，使它们模糊向外。同时，短焦距镜头具有夸大景深、强化透视的效果。结合上面所说的特点，广角镜头表现纵深透视非常好，在表现运动时，使用广角镜头会使纵深运动加快，横向运动变慢。也正是因为广角镜头会夸大景物的透视关系，因此，在使用广角镜头拍人物的近景时，往往容易产生人物变形。另外，当我们用极广的镜头近距离拍摄建筑物的时候，建筑物上的垂直线条会因为透视的关系而被弯曲成弧线，这就是我们所说的广角镜头的球面效应。动画片中使用模拟短焦距镜头，会使画面空间显得封闭，前后景差距显得很大，因此，当角色在镜头前做纵向运动时，其速度会显得较快；运用在镜头画面上时，会显得主体的纵深运动效果明显（图2-17）。

图 2-17 《罗小黑战记》中的广角镜头,加大了纵深透视效果,使动画产生一种恢宏的大气之感

2. 标准焦距镜头

人的眼睛观察物体的最佳视角在 36mm～38mm 之间,接近人眼视角的镜头常被称为标准镜头,现在使用的标准镜头的焦距是 35mm～50mm。标准镜头可以避免产生任何透视上的扭曲,地平线与垂直线在镜头前均是直线,而两条并行线的另一端会一起消失在终点。前景和后景之间的距离不延长(和广角镜头的效果一样),也不挤在一起(和长焦距镜头的效果相同)(图 2-18)。

3. 长焦距镜头

长焦距镜头的视角小于人眼视线范围,取景范围小,其水平角和垂直角小。焦距越长,所获得的影像范围就越小,视角也越小,因而长焦

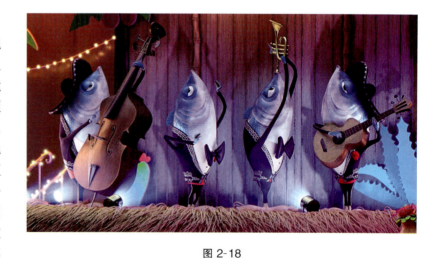

图 2-18
动画片《精灵旅社 3:疯狂假期》中的标准镜头

距镜头经常用于拍摄近景和特写。长焦距镜头以摄影机为轴心,压缩了真实空间中的深度关系,使四周景物扁平化,事物的体积和景深都减

小,空间被改变。它将纵向距离扁平化,利用长焦距镜头表现运动的时候,纵深运动变慢,因此物体做纵向镜头运动时会显得需要更长的时间,有时甚至像在原地运动,而横向运动则加快。假如以两种镜头表现同一场景,广角镜头会夸大景深并使前景膨胀;长焦距镜头则戏剧化地压缩景深,让所有物体间的距离缩小,透视效果减弱(图2-19)。

一定度数的广角镜头和长焦距镜头在视觉上都会造成被摄物体的变形,从而形成一种银幕视觉形象的假定性。

与人眼不同的是,摄影机的镜头可以更换,每一种镜头都拥有不同的透视力,而且每个镜头都拥有自己的水平角和垂直角。由于焦距不同,所以镜头成像的水平角和垂直角的大小就不同。例如,35mm镜头的水平角为35°,垂直角为25.7°;75mm镜头的水平角为16.7°,垂直角为12.2°。下面列出常用镜头的水平角值和垂直角值:

广角镜头	水平角	垂直角
18.5mm	59°	44°
24mm	49.3°	36.9°
25mm	47.5°	35.5°
28mm	42.9°	31.9°

标准镜头	水平角	垂直角
32mm	37.9°	28.1°
35mm	35°	25.7°
40mm	30.8°	22.7°
50mm	25°	18.3°

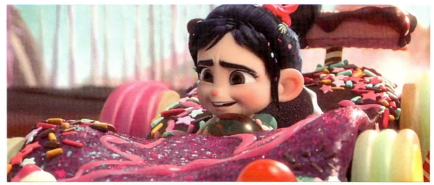
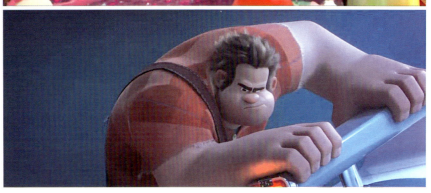

图2-19

《无敌破坏王2:大闹互联网》中的长焦距镜头,纵深距离被压缩,景物平面化了

长焦距镜头	水平角	垂直角
60mm	20.8°	15.2°
75mm	16.7°	12.2°
100mm	12.6°	9.1°
150mm	8.4°	6.1°

(二)焦距与景深

焦距不仅影响物体的体积、大小,同时还决定了画面的景深。光学摄影中,在一定的镜头设定下,物体维持对焦的范围就是景深。景深长是指画面中对焦范围大,画面中全部或大部分的景物是清晰的;景深短是指画面中对焦范围小,画面中只有局部的景物是清晰的。广角镜头通常比长焦距镜头有更大的景深。

焦点是光线聚合的一点或光线由此发散的一点,是使画面清晰的重要环节。在观察一幅画面的时候,人的眼睛会自然而然地朝向焦点内的东西,所以焦点的控制成为重要的美学方法。而焦点的控制是通过景深来完成的。

总结上面的规律,以下几个因素对景深起决定作用:镜头的焦距越短,景深就越大;光孔越小,景深就越大;物距越远,景深就越大;调焦至超焦距点上,景深最大。短景深的好处是电影工作者可以只将几件物体对焦,吸引观众只注意那里。而长景深的好处是可使许多平面和物体都在焦点上,重要的信息可以包含在前景、中景和背景中。

三维动画影片中需要模拟真实的光学镜头以便形成逼真的画面,所以必须考虑到焦点和景深的问题,而二维动画影片中也常常模拟焦点和景深的原理造成画面的虚实变化。利用影像焦点的虚实变化也是控制观众视觉注意力的一种手段。通过焦距和焦点的变化,会使画面中的主要角色发生根本的转变。实际上,20世纪40年代以前,好莱坞就惯用这种选焦来拍摄特写。模仿这种镜头画面的效果,可使动画中所要表现的主体人或物清晰,而次要人或物模糊。如今,这种使影像风格化的手法在动画片中得到了相当普遍的应用(图2-20)。

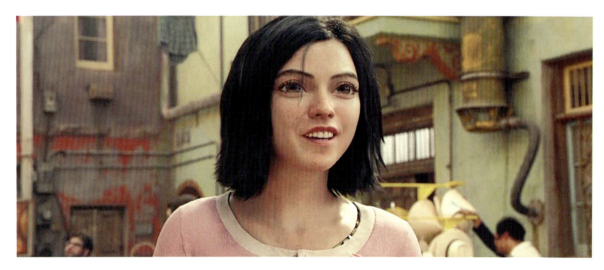

图2-20 科幻动作片《阿丽塔:战斗天使》中的短景深镜头,虚化的背景将主要角色凸显出来

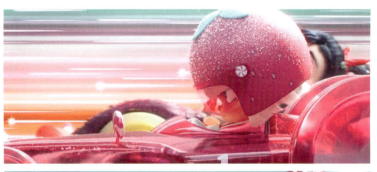

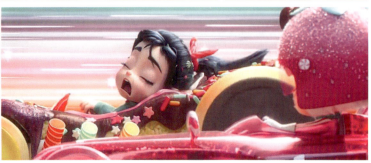

动画影片《无敌破坏王2:大闹互联网》中的赛车镜头模拟实拍电影,创作者多次使用了焦距和焦点的变化,从而产生出许多带有焦点变化的镜头。通过焦点的变化,观众可以很容易找到画面的视觉中心(图2-21)。

图2-21 《无敌破坏王2:大闹互联网》中这个镜头就是右移伴随焦点的变化,表现画面的视觉中心的转移

三、焦距与画面的关系

（一）焦距与画面范围（景别）

镜头焦距越长，画面所包括的范围由于视角的关系就越小，画面景别越向近景系列发展；镜头焦距越短，画面所包括的范围由于视角的关系则越大，画面景别越向全景系列发展。镜头焦距长短所造成的画面景别的不同，并不是因为镜头焦距改变了拍摄物距，而是由于光学镜头造成了视觉效果的改变。因此，镜头焦距的选择，直接决定着所形成画面的景别效果（图2-22）。

图 2-22 《哪吒之魔童降世》中由长焦距所构成的镜头将背景虚化

（二）焦距与画面背景

从一般情况分析，镜头焦距越短，拍摄到的画面背景就越实，其背景的清晰范围更为广泛；镜头焦距越长，拍摄到的画面背景就越虚，其背景的清晰范围更为狭窄。这样，在考虑镜头画面景别和镜头焦距的同时，应一并考虑对画面背景关系的效果要求。

（三）焦距与画面纵深（第三空间）关系

决定画面透视效果的关键是物距，而不是镜头焦距。由于摄影镜头焦距对画面范围所产生的影响，长焦距镜头能造成被压缩成扁平的纵深感，短焦距镜头则会造成深远的纵深效果，并会夸大前景景物的影像比例关系。这些并不是真正意义上的画面透视效果变化，而是由于光学透镜几何变形所造成的假性透视。

四、镜头的类型

构成叙事与视觉的基础是镜头，在影片的视觉链环中，镜头是最基本的单位。正是由于镜头和镜头段落的存在，才有了场景的构成，同样是由于镜头的不同组合，才形成了影片的情节、气氛、意义与观念。

按照镜头画面的作用与功能，电影创作中的镜头画面大体可以分为三种类型。

（一）关系镜头

关系镜头又称场景主镜头、交代镜头或整体镜头。关系镜头一般是以全景系列（大远景、远景、大全景、全景）为主。在常规电影中，这类镜头使用的频率一般仅占全部剪辑镜头的5%～10%。

关系镜头的作用十分明确：交代场景中的时间、环境、地点、气氛、事件、角色、角色关系及规模，表现角色与环境的关系，角色的动作过程及结果。

同时，关系镜头还可以造成视觉舒缓，强调环境的意境。在镜头排列中，可以强调景物的造型效果，场景的写意功能，造成视觉的停顿、节奏的间歇（图 2-23）。

图 2-23　美国动画片《玩具总动员 4》中的关系镜头

关系镜头的画面由于景别的缘故，本身就要注意绘画性，构图要十分注重空间表达及点、线、面的关系，要注重光影的利用和色彩的突出，力求表达出画面的写意功能。色彩对于画面十分重要，但在某些情况下，一些单色画面，利用强烈的明暗对比和突出的光感，对情感和气氛的表达更为突出。

关系镜头在全片镜头中的比例一旦达到 5%～10%，就会使影片的叙事风格、视觉风格发生变化，影片的视觉节奏舒缓下来，而且更具有表意功能。中国影片《黄土地》中的关系镜头就超过了 20%，这使影片在视觉上、景别上、构图上更具有写意效果，更符合影片主题的规定性。如果影片中的关系镜头数量比例较少，则会走向另外一种极端。

（二）动作镜头

动作镜头又称局部镜头、叙事镜头。动作镜头的景别往往以中景及近景系列（中近景、近景、特写、大特写）为主。这类镜头在常规电影中的使用频率，一般占全部剪辑镜头的 60%～80%。

动作镜头的作用主要是表现人物的表情、对话、反应，强调人物动作及动作过程、动作细节、动作方式、动作结果等，表现具体交流者之间的位置关系（图 2-24）。

图 2-24　美国动画片《爱宠大机密 2》中的动作镜头

动作镜头由于使用了中、近景别以及观众很容易辨别出角色动作的缘故,因此主要用于表现角色表情与动作。镜头排列中对叙事基础(对话)、叙事重点(动作细节)、叙事渲染(动作方式)都有强化作用。

动作镜头在全片镜头中的比例一旦少于60%或超过80%,就分别会使影片风格更具有纪实特征或非纪实特征。在美国影片《天生杀人狂》中,由于这一类镜头被较多运用,因此,影片在视觉上就更显真实,更具纪实效果。

对动作镜头的设计,要更多地从角色的对话、表情、动作这三点出发,因为这三方面直接影响到影片的叙事与风格是简单表现还是复杂表现。

(三) 渲染镜头

渲染镜头又称空镜头(大部分是有较少人物的景物镜头和环境镜头)。渲染镜头的景别没有特殊的规定性,完全取决于镜头内容的要求和前后剪辑镜头视觉上的变化要求。因此,渲染镜头的景别是任意的。一般情况下,这类镜头的使用频率大多占全部剪辑镜头的5%~10%。

渲染镜头的任务,就是要在镜头排列和并列中起到对叙事本体、影片场景、动作及主题的暗示、渲染、象征、夸张、比喻、拟人、强调、类比等作用。若渲染镜头使用较多,则必然会在视觉上减弱叙事效果,增加情绪效果和写意效果。它类似于文学写作中的细节描写,更能引起人们在视觉上对主体的关注,在叙事上加强了对情感的宣泄。

渲染镜头在全片镜头中的比例一旦达到5%~10%,就会使影片更具写意风格,更具情感效果,更加意念化。宫崎骏的《梦幻街少女》、李成江的《美丽密语》中就大量使用了这类镜头,这对影片主题表达和导演意念的体现起到了非常重要的作用(图2-25)。

渲染镜头的使用有一定的原则。镜头之景必须是与本场戏的场景有直接或间接关系的景物,强调画面空间存在的合理性与它的间接性。这类镜头的构图要更具绘画性效果,更具美感形式,画

图2-25 日本动画影片《天气之子》中的新海诚惯用的空镜头,贯穿了整部影片,在一种朦胧的气氛当中将故事娓娓道来

面色彩要更具写意性,光线效果更为鲜明,角度、构图更具形式感。实际上,这类镜头的使用,导演更多的是用来调整叙事、调整情绪、调整视觉、强调风格的。

在创作中,无数镜头画面的排列与组合,无非是由关系镜头、动作镜头、渲染镜头这三类镜头组成的。作为导演,应该根据影片的主题场景条件和叙事风格来合理安排这三类镜头的比例,并应在从制作到剪辑过程中,注重三类镜头的有序交错排列,否则,在视觉上无法吸引观众的注意力。在剪辑中,应特别防止同类镜头的大量并列使用,因为这既不符合视觉规律,又不利于主题与叙事的表达。

镜头的这种类型划分,完全是从读解影片和研究角度上给予的定性。在实际创作中,有些镜头很难在功能上、作用上、任务上分得那么细。所以,类型的划分只是提醒我们在构建每一个镜头时,更多地强化镜头的单一功能,完善镜头的视觉作用。

五、经典案例赏析

2019 年,二十世纪福克斯电影公司推出的《阿丽塔:战斗天使》,是一部具有诸多现代电影元素的大片。艺术家们进行 3D 电脑动画创作,形成如梦如幻、气势磅礴的整体效果,也凸显出动画片相对于普通电影的得天独厚的优势(图 2-26)。

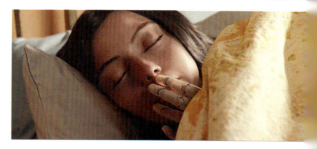

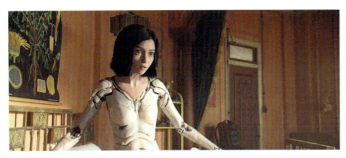

◀▲ 图 2-26 《阿丽塔：战斗天使》中女主角生化改造的段落，给观众带来了义体改造科技的视觉冲击力

第三节
构　图

影像结构的基本单位是镜头，而镜头还可以再分，一个镜头是由无数画格组成的（每秒 24 个画格）。镜头是动态的，而画格是静态的。我们平时所说的构图，就是指静态的画格的构图。

一、构图的目的

构图的目的就是要在无限的空间中寻找具有视觉价值的点，用形、光、色的方式汇集于画面之中，以表达创作者的情感，激发观众产生共鸣并由视觉快感上升为心理快感。

从被摄主体上以及其存在的空间中寻找线条、色调、形体、光影、质感、透视、视点、幅式，并按视觉美感的方式加以组合，这就是构图的全部内容。构图是一个从无序到有序的创作过程，要在每一个镜头画面中体现一种画面布局、一种画面结构。

由于每一部影片的题材、内容、风格、样式不同，导演的立意与关注点不同，因而其构图形式与构图手法也不尽相同。

摄影师创作的目的，就是要使全片画面构图具有形象性、形式感、风格性、美感及视觉重点。摄影构图是指被摄对象在画面中占有的位置和空间所构成的画面形式，其中包括光影、明暗、线条、色彩等在画面结构中的组合关系，以此构成视觉形象。被摄对象在画面中的表现是否恰当，画面形式是否优美，取决于构图处理手法以及光线、线条和色彩等造型因素的运用。构图处理的首要任务是突出主体形象，为此，要正确选择和确立主体的位置，合理处理主体与陪体、主体与环境的关系，善于选择拍摄方向与拍摄高度，确定画面范围，准确配置形、光、色、影调、线条等造型

因素。只有这样,才能获得形式与内容高度统一的完美画面。

二、构图的原则

综上所述,在一部影片中,构图是影片诸形式中的一种重要形式,但影片的主题和故事才是影片中起决定作用的"内容"。形式与内容的关系是:形式必须为内容服务;内容决定形式。因此,一部影片的构图必然为影片的主题服务。

构图为主题服务,应该从以下几个方面着手:

(1)为了更好地表现主题,要努力设计最合适、最具视觉美感的构图。

(2)为了更好地表现主题,有时需要刻意去破坏画面构图的美感,即所谓的"不规则构图"。

(3)某个构图虽然画面优美,但它与整个影片的风格、主题不符,甚至妨碍了影片主题思想的表达,那么必须忍痛割爱地放弃该构图。

三、构图的视觉元素

画面构图是一种形式,画面中的主要视觉元素组合成了画面构图的形式。

(一)几何中心

画面的几何中心,即画面对边中线的交叉点和画面两条对角线的交叉点。这个点的位置居于画面的中央,是不以人的主观意志和感觉而定的客观中心点。画面的几何中心点能使视线集中,使画面产生对称、均衡、庄重及形式感(图2-27)。

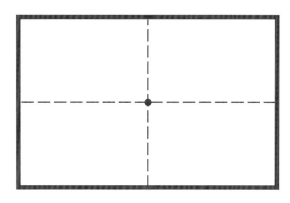

图 2-27 画面的几何中心

但是,由于景别的存在,我们还需要对几何中心区别分析:

在全景系列景别中,如果把角色、主体、水平线、垂直线等处理在几何中心上,通常会使画面显得比较呆板与破碎,缺少活泼与统一。

在近景系列景别中,如果将角色、景物处理在几何中心略靠上一点,会使画面多几分庄重和形式感,或者可用来表现一种宗教意义。主体位置居中,会使视觉上更强调、更集中。

全景系列景别和近景系列景别的这种构图上的不同,完全是由于景别作用对几何中心的不同影响造成的。

(二)视觉中心

按"黄金分割律"分法和中国传统绘画中的"九宫格"分法,可以确定画面中的四个交叉点。这四个点即视觉中心(图2-28)。

"黄金分割律"分法的视觉中心　　　　　　"九宫格"分法的视觉中心

图 2-28

如图 2-28 所示，两种图形四个点的位置略有不同，但基本上是一致的。画幅中的四个点具有不定向性、方向性，也具有活泼性、暗示性和不对称性、不均衡性。这样，通过对被摄主体进行不同的处理，可以产生视觉上的运动与变化。

对视觉中心的利用，在全景系列构图中效果最为明显，它能产生位置上的空间感和对比感。

（三）地平线位置

地平线是天与地之间的一条分界线。在画面构图中，地平线有时是一条清晰的线，而有时则是一条较为模糊的边界。地平线客观上可以从视觉上分割画面。

地平线是画面构图风格的明显标志。地平线的应用在全景系列中较为明显，在近景系列中则较为淡化。

地平线在画面上存在的形式，决定着画面的空间关系、透视关系和视点效果。在影片中，作为构图形式和构图风格的重要标志的地平线，一般有三种典型的存在形式。

1. 地平线在画幅上方

地平线在画幅上方，会增加画面构图的深度（第三空间）关系，有深远感，有俯拍效果，有宏观视觉效果。在影片《超人总动员 2》中，全景系列景别镜头的构图处理风格大多是地平线在上，很风格化，也很形式化（图 2-29）。

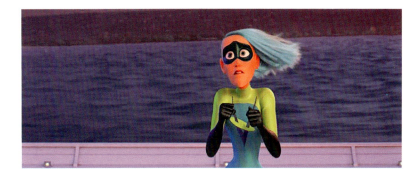

图 2-29　动画片《超人总动员 2》中地平线在画幅上方的场景，空间纵深感强

2. 地平线在画幅下方

地平线在画幅下方，会增加画面构图的广度（横向空间）关系，有宽广感，有仰拍效果，有主观视觉效果（图 2-30）。

图 2-30　动画片《超人总动员 2》中的构图，地平线在画面下方

3. 地平线在画幅以外

地平线在画幅之外,从拍摄上分析,此种情形有两种情况:

(1)近景景别系列。在画面上看不到清晰的地平线关系;或背景是虚化的,没有与地平线的关系。

(2)非大俯拍即大仰拍。将地平线有意处理在画外(图2-31)。

图 2-31 动画片《超人总动员 2》中的地平线在画幅之外

画面构图中采用地平线在画幅外的处理,无论是什么角度关系,构图形式感都很强,有平面构成效果。

(四) 透视关系

电影与绘画、照相一样,都是在二维空间中表现三维空间。但电影的独到之处是可以在现实的三维空间中,用画面构图的二维空间去表现假想的三维空间。因此,透视就成为画面空间的明显暗示,也成为画面构图的魅力所在。

用画面构图的形式体现空间透视关系是摄影师结构画面时最主要的任务。用画面的平面关系表达空间的透视关系时,有很多因素需要考虑。控制机位与被摄主体的距离是决定画面透视的根本,同时,还可以利用光学透镜的视觉变形来强调透视关系,这两条是相辅相成的。在常规电影中,对画面透视的表现采用的是再现方式,既不夸大,也不缩小。而在现代电影中,为了强化视觉效果、突出主体造型,常常会强化画面构图的透视效果,用近距离大广角镜头进行拍摄,使人物适度变形。例如,香港影片《新龙门客栈》,美国影片《真实的谎言》《天生杀人狂》中的画面构图,大多是这样处理的,场景中空间形象鲜明,富有造型气息和特点。

(五) 角色位置

角色是画面的主体,角色的位置对构图有重要的意义。角色位置决定构图风格、构图形式、构图效果,以及角色形象塑造。

1. 角色在构图中的位置大体有三种处理方式

(1) 居中处理。将人物视为重点,始终摆在画面中央位置,这样处理能加强画面的庄重感(图2-32、图2-33)。

图2-32　动画片《精灵旅社3:疯狂假期》构图中角色居中的处理

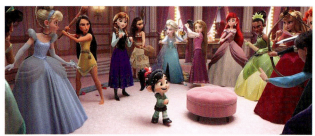
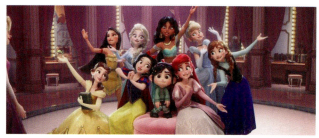

图 2-33　动画片《无敌破坏王 2：大闹互联网》构图中角色居中的处理

（2）靠边处理。将人物置于画面两边（左或右）中的任何一边来表现，而将画面其余部分作为空白来处理，使画面产生不平衡的效果。

（3）斜向处理。有意调整摄影机水平而使之呈斜向关系，将人物呈对角线关系处理在画面中，在表现人物造型的同时，强化人物的动态效果。这种拍摄方法常在运动摄影中被应用（图 2-34）。

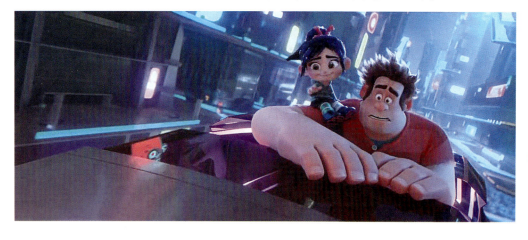

图 2-34　动画片《无敌破坏王 2：大闹互联网》中，构图的斜向处理

2. 角色构图的四种基本形式

双人对话场景，是在人物画面构图中常遇到的形式关系，归纳起来大体有四种形式：

（1）1/3 与 2/3 法。画面中，使面对镜头的人物在纵向三等分的画幅中占据 2/3 的幅面关系，而背对镜头的人物则占据 1/3 的幅面关系。

（2）1/2 与 1/2 法。画面中，使面对镜头的人物在纵向二等分的画幅中占据 1/2 的幅面关系，背对镜头的人物则占据另外的 1/2 的幅面关系，这样的处理有平分秋色之感。

（3）反 1/3 与 2/3 法。在画面处理中，完全与（1）做相反处理，面对镜头的人物在纵向三等分的画幅中占据 1/3 的幅面关系，而背对镜头的人物则占据 2/3 的幅面关系。这样处理会产生前景较大的效果。

（4）中间法。在画面处理中，面对镜头的人物在纵向三等分的画幅中，永远占据画幅的中间部分，而背对镜头的人物只占据 1/3 幅面的前景关系。这样在画幅中，总有 1/3 的空间没有填满，这 1/3 的幅面则用来构成场景其他造型元素，以形

成调度与景深关系。

总之,在处理构图时,既要顾及全片角色位置的处理风格,还要顾及前后镜头角色位置的统一,只有这样,才能从根本上保证角色构图形式的连贯性。

(六)背景关系

所谓背景,是指画面中可以看见的各层景物中的最后一层景物。背景是画面构图中的重要造型元素及主要空间关系,它既要反映摄影机的调度关系、方位关系,又要体现出构图风格。

1. 背景的作用

从宏观上分析,一个场景空间决定一场戏的叙事关系。从微观上分析,一个画面的背景关系构成了对主体的映衬与诠释。丰富的背景画面,可以用来揭示画面的主体与内容;可以使画面在主体之后再形成造型效果,增加画面的空间深度和空间关系;可以表现特定的环境,用以营造气氛;可以在空间层次、色彩、光线等方面丰富构图的表现性以及平衡画面构图。因此,导演及摄影师必须对构图中的背景表达给予足够的重视。

2. 背景的两种主要风格形式

在电影中,背景关系的形成主要有以下两种形式:

(1)实背景——具象空间。利用景别以及镜头焦距与焦点的关系,将主体后面的背景处理成实的,属于具象空间表达。背景中的每一景物都具有造型所指和语意表达功能,形成了多信息、多容量的构图风格(图 2-35)。

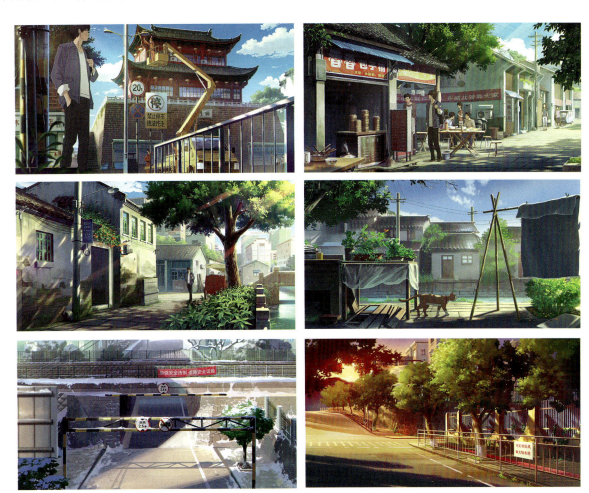

图 2-35

国产动画片《昨日青空》中的具象场景塑造真实,信息容量大,充满了生活意味

（2）虚背景——非具象空间。利用景别、焦距与焦点的关系，将主体后面的背景处理成虚的，这属于非具象空间表达。形式主体与背景虚化的平面构图，拓展了空间的不明确性，使主体突出、视觉鲜明（图2-36）。

图2-36 《玩具总动员4》中的虚背景处理，表现出运动状态，角色表情突出

第四节 景　别

在前面的章节中我们已经涉及景别的问题，本节将对其进行详细的论述。

一、景别概述

景别通常是指被摄主体在画面中所呈现的范围。景别是摄影师在创作中组织、结构画面，制约观众视线，规范画内空间，暗示画外空间的一种极有效的造型手段。景别还是画面构图的一种视觉形式和方法，更是表达画面内容（叙事）所采取的一种视觉结构。镜头画面中景别的处理，既是导演艺术创作的重要组成部分，也是摄影师创作的重要造型手段之一。

但在实际影片制作中，不少电影导演并没有充分认识到这一点并给予景别应有的重视和研究。这就使得不少影片创作未能充分发挥镜头画面语言的视觉功能。

从视觉原理上分析，镜头画面的景别在银幕视觉形象中，是影片风格、导演风格和摄影风格的最重要体现。原因是：镜头画面的景别单独存在、前后排列、段落组合或有机组合运用，能形成极强烈的造型效果和视觉效果。

如果导演、摄影师不在作品整体上去把握、设计、处理镜头画面的景别，不去研究、分析镜头画面的景别规律，不去探讨镜头画面景别与摄影造型的关系，就不可能完整、全面地运用视觉语言。

电影文化和语言的发展，人类文化的演进，广播媒介、视听文化的不断普及，电影语言和美学观念的更新，使电影创作摆脱了那种画面形式一成不变的定点"乐队指挥式"的拍摄方法，取而代之的是丰富的画面景别以及画面景别的交替变化。由此，便产生了镜头画面景别、视点、方向、角度、透视等多元视觉的变化。

电影摄影创作中,画面叙事表现的多样性、多元性和丰富性,使得画面景别的处理成为创作中的重要因素。镜头画面景别的变化从宏观角度决定着画面视觉与造型的变化,景别的存在形式、变化方式和排列规律,构成了影片独特的叙事方式、表达方式和视觉方式。

二、景别的意义

(一) 景别是一种外在的语言形式

与文学语言的概念一样,对于作为视听结合的电影、电视,以及平面造型艺术中的图片摄影、绘画来说,景别是一种最重要、最外在的视觉语言形式。

当我们看到银幕上的任何一个镜头画面时,在最初的0.1~0.2秒的视觉心理过程中,首先认同、感受到的是画面景别形式,先辨别出这是一种什么景别的镜头画面;其次才会进入对镜头画面内容、构成结构、造型元素以及画面效果的认同、感受、分析和理解中。

在电影中,导演创造的最终形式要归于镜头画面的景别,以及镜头画面景别的排列组合。当一部影视作品的无数个带有叙事元素、写意元素的镜头画面,以景别的形式,按一定的规律及导演的构思风格排列组合起来时,便会产生某种画面视觉变化规律、某种视觉变化节奏、某种画面视觉流、某种景别变化形式,这就从根本上形成了镜头画面最外在的语言形式和镜头画面的造型风格。从严格意义上讲,景别运用的规律是导演最重要的叙事元素,是最有效的,也是最外在的语言形式。

(二) 景别是镜头画面空间的表达形式

电影画面是用有限的二维平面画面去表现无限的三维空间,因此,画面的景别是导演、摄影师营造银幕空间关系的表达形式。画面的景别取决于摄影机与被摄物体之间的距离和所用镜头焦距的长短这两个因素。不同景别的画面,在人的生理、心理和情感上会分别产生不同的投影、不同的感受。

实际情况就是这样,景别是一种对画面空间表达的暗示与想象、描绘与再现。我们在观看每一个镜头画面、每个场景中若干镜头画面景别的排列时,都可以从画面景别本身所包容的范围去了解画面空间,体会画面的空间感(空间存在的效果)。

摄影机与被摄对象之间的距离越远,我们观看时就越加冷静。这是因为,当我们在空间上隔得越远时,感情上参与的程度就越小。较远的镜头有一种使场面客观化的作用,其原因是远景镜头中的空间关系比较清晰明确。远景镜头可以拍下很大的范围,但距离的加大会使我们看不清细节,从而使形象抽象化。大部分远景镜头所能摄下的范围与人眼处在摄影机位置时所能看到的范围相比要小得多,即使放映在最大的银幕上,从很远距离拍摄的镜头所能显示的东西也很少。这种视觉生理空间距离上的遥远,可以在观众心理上产生空间远离感、旁观感、非参与性以及超脱与超然,从而使画面显得较为宏观、客观。

当银幕形象是近景系列景别时,我们感觉到与较远的镜头相比,会使我们在感情上更加接近人物。这是因为,较近的镜头可以突出环境中的一个小部分,它挑出这部分不仅是为了强调与之有关的某种东西,而且还为了有意忽视其余部分。由于这样的镜头没有无关的东西挤进来,因此视觉的观察是比较简单的。视觉生理空间距离的接近,使观众心理上产生空间的接近、参与、渗透等感觉,画面便会具有一种强烈的认同与震撼。

(三) 景别体现场景(环境)中人物的具体构成关系和构成风格

著名电影导演米开朗基罗·安东尼奥尼曾说:"没有我的环境,便没有我的人物。"这就是说,影视创作中最重要的戏剧元素和造型元素是场景(环境),它的存在不仅能表达叙事本体,还可以对人物形象的塑造、情节的发展起到重要的作用。

而在电影实际创作中,构成场景(环境)的除了背景、次要景物之外,更重要的则是人物在场景中的位置。创作的经验告诉我们,景别较大的镜头,因其本身的特点,能具体地交代、展示场景

关系及场景中的人物关系,从人物的位置到人物与背景景物的构成,从景物纵深透视到立体空间布局都可以在画面结构中找到。而景别较小的镜头,则不能具体、明确地进行场景展示,不能在景别范围内表现透视关系、背景关系、人物位置关系和立体的空间构成,因此就需要依靠画面造型中的人物前景、主体与背景的虚实对比,画面的明暗配置等因素,来复合出全景系列镜头的关系,并通过电影语言中的声音、人物视线等手段来丰富空间形象。

总之,不管是画面空间表述还是空间展现,景别都是最主要、最直接的视觉因素,而人物关系也会在其中得到充分体现。

三、景别的种类与用途

(一) 景别的划分

在创作实践中,划分景别的标准(方式、方法)通常有两种:

(1) 在拍摄中,以被摄主体在画幅中被画框所截取部位的多少为标准进行划分。

(2) 在拍摄中,以被摄主体在画幅中所占面积比例的大小为标准进行计划分。

实际上,我们在拍摄中更多的是按照第一种标准来对画面景别进行划分的。我们对镜头画面景别的划分,只是对拍摄主体被截取部分和画面所呈现范围的一种综合表述,在理论或实践中仅仅是相对的划分,而无绝对的划分。

(二) 景别的种类及各自的作用

根据摄影创作的实际,通常使用的景别分为八种。分别是大远景、远景、大全景、全景、中景、近景、特写、大特写。

1. 大远景

大远景画面包含的景物较多,通常是比较广阔的场面。画面中如果有被摄主体,它往往只占据画幅中很小的比例,与这一景别画面中所包括的环境相比微不足道。

在大远景景别中,画面有较大的空间容量,主要表现对象往往混于众多的景物之中,并常常被前景对象所遮挡。这时,环境景物是画面中的造型主体,而角色仅仅是画面构成的一个点缀。画面的构成需依靠人物或景物自身的色阶、明暗关系、激烈动势、曲线及形体变化来与其他环境造型元素相区别(图 2-37)。

图 2-37 国产动画片《哪吒之魔童降世》中的大远景镜头

大远景景别中的表现主体（角色或景物），往往从属于画面内所处的环境，相比之下，这类画面多是以景为主、以景抒情、以景表意，角色则成为画面中的一个构成元素。被摄主体的微小，使画面中周围的场景（环境）显得宏伟而威严。这种景别大多采用静止的画面，即便是画面主体有激烈的运动，也不会影响画面构图布局。

2. 远景

远景与大远景的区别并没有明确的界限。与大远景相比，远景中主要被摄对象在画幅中的比例关系略微增大。

远景景别不像大远景那样较侧重于强调环境画面的独立性，而是强调环境与人物的依存性、相关性，人物存在方式与形式的合理性。在这一景别中，画面主体的视觉突出，除了光影、色阶、明暗、动势关系的强调外，还需要注意构图形式的作用（图2-38）。

图2-38　美国动画片《精灵旅社3：疯狂假期》中的远景镜头

3. 大全景

在大全景中，被摄主体——人物在画幅中的比例比远景增大。从画面视觉效果分析，角色与景物在视觉关系处理上是平分秋色的。大全景的画面中，人物的动作更为清楚，动作、位移在画面中的变化更为具体，观众在对画幅中角色、景物的选看上尽管是任意的，但大全景表现的重点仍然是以角色为主，而环境范围的表达则以表现角色为出发点。

在实际运用中，大远景、远景、大全景的作用通常用于介绍环境及抒发感情（图2-39）。

图2-39 国产动画片《白蛇：缘起》中的大全景镜头

4. 全景

画幅中的人物在画面中占据很大的比例，属全身以上范围，在实际拍摄中，我们又称之为带头带脚的全身镜头。在全景镜头中，人物在画面中的比例关系大约与画幅高度相等，人物在这一景别画面中存在的意义是充分展现人物的形体动作和动作范围（图2-40）。

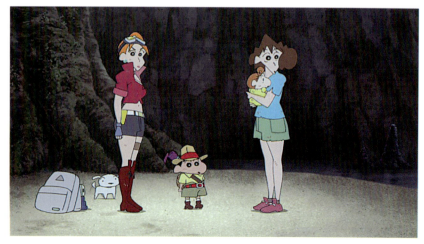

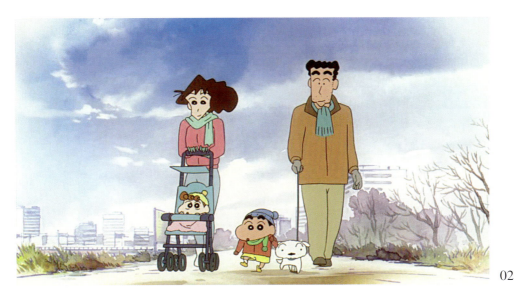

图 2-40　日本动画片《蜡笔小新：新婚旅行飓风之遗失的野原广志》中的全景镜头

与大全景不同的是，全景通常表现室内环境，表现一个或者少数几个人。通过全景，不仅可以清晰地看到人物和环境的关系，还可以看到人物的动作、人物与人物之间的关系。

全景的拍摄往往是每场戏拍摄的总角度。因为，它决定着场面调度中镜头的调度，决定着镜头的分切及画面中光线、影调、色调，人物运动方向，位置关系的制约、衔接等（图2-41）。

图 2-41　美国动画片《雪人奇缘》中的全景镜头

5. 中景

中景的画面一般是取人物大半身，或者是取人物膝盖以上的部分。

这种取景距离的画面，能给人物以自由的活动空间，人物的表情和动作都清晰可见，同时还使人物与周围的环境气氛不脱节，有利于交代人与人、人与物之间的关系，是表演场面、叙事场面经常采用的镜头（图 2-42）。

图 2-42　日本动画片《天气之子》中的中景镜头

在中景景别画面中,环境表现居于次要的位置,多为后景。拍摄时,因镜头焦距的关系,在表现人物的同时,受焦点清晰范围的限制,大部分环境景物会处在焦点之外,是虚的,空间感不强烈,环境影像细部损失也较多。

同远景相比,中景的特点是可以使观众看到更多的细节,注意力更集中,画面感染力更强。

6. 近景

近景的画面一般取人物在画面中胸部以上,并且占据画幅面积一半以上的部分(图 2-43)。

图 2-43　日本动画片《动物狂想曲》中的近景镜头

此时，人物的眼睛、头部会成为观众注意的重点。近景画面的环境空间意识淡化，并整体推向后景，居于绝对陪衬的地位。画面中的后景及环境中的各种造型元素，一般只有模糊的轮廓，并无具体的细节和清晰的形状。

在近景拍摄中，人物的面部神态、头部形态居于画幅的主导位置，人物的面部表情、心理状态、脸部的细微动作成为主要的表现内容（图 2-44、图 2-45）。

图 2-44　国产动画片《白蛇：缘起》中的近景镜头

图 2-45　国产动画片《昨日青空》中的近景镜头

全景、中景、近景这三类镜头是一部电影的骨干镜头，或者说是常用镜头。在整部影片中，它们所占的比例最大。

在处理全景、中景、近景这三类常用镜头时需要注意的是：

（1）这三类镜头中，全景往往是拍摄一场戏的总角度。

（2）由于中景是表演场面的常用镜头，所以在全景、中景、近景这三类常用镜头中，中景又是"常用中的常用"，因而，对中景处理得是否得当，关系到整部影片造型的成败。

7. 特写

特写通常是指人物腋部或两肩以上的头像，或者是某些被摄主体的细部占满画面的景别。这类镜头画面极具造型渗透力和表情性质，能较准确地传达叙事情节，从而直接影响观众心理（图2-46、图2-47）。

图 2-46　梦工厂动画影片《雪人奇缘》中的特写镜头

图 2-47　美国动画片《精灵旅社 3：疯狂假期》中的特写镜头

特写是电影艺术的重要表现手段之一,它是电影艺术区别于戏剧艺术的主要标志之一。通过人物面部表情的表现,能够揭示人物形象更深刻的部分,反映人物更丰富的感情。通过对形体的表达,表现人物动作的细节和过程,在视觉上起到强调突出的作用,同时还可以体现某种心理暗示。特写镜头大大缩短了日常生活中人们所习惯的眼睛与被摄主体之间的距离,被摄主体在视野中的比例相对增大,画面集中而且单纯,因而使人能够清晰地观察到并把握住人物或其他各种物体的质地、形态、性质和特征。特写画面景别的存在,消除了人眼视觉在观察和感受人类更微小、细腻事物时的障碍,并向我们揭示事物的全貌,它是电影刻画人物、描写细节的独特表现手段。

这一景别的存在,可以调节人的视觉节奏,增强影片的节奏感,特别是形成了一种抒情性与情绪交替的效果。在石之矛的作品《包宝宝》中,对"包子宝宝"的诞生做了交代。该片段主要使用特写镜头,画面中省去了一般影片中不必要且复杂的食材制作描述,简明精要地展现出包子制作的过程与手法,故事发生的地点明了,人物的表情姿态等仅被简单地一笔带过,形成一种轻快温馨的气氛,使得该段简洁紧凑、风格突出(图 2-48)。

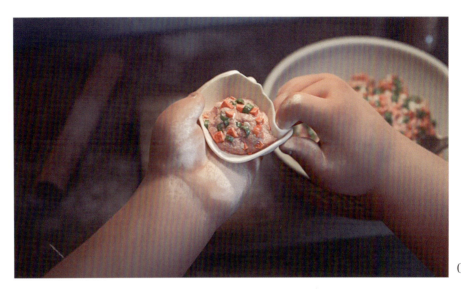

01

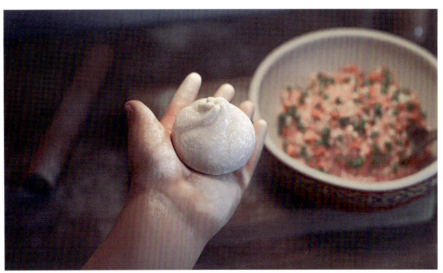

02

图 2-48 《包宝宝》，由皮克斯动画工作室女导演石之予执导，她用独具中国元素风格的镜头语言，对美食和想象做出了新的诠释和注解

8. 大特写

大特写画面是景别的极致，它表现的完全是人物或景物的局部画面或细部画面。

这种景别的主要功能是着重表现人物的某一局部，例如一只手、一双眼睛、一张嘴、一只脚等。这种对局部的恰当表现与运用，使得电影在表达意义上远远胜过其他艺术（图2-49）。

大特写的价值在于两点：一是重点表现人物细微表情的细节部分；二是重点表现人物形体、动作的细微动作点。以上两种表现方式，在叙事上、视觉上、构图上都是必不可少的。

大特写与其他所有景别画面相比较，在视觉上更有强制性、专一性，表现力也较强，大特写镜头能够让观众知道，在一系列镜头画面中哪一个是重点。大特写镜头画面对空间的阻碍更为彻底，让观众更多地注意被拍摄主体最有造型表现力的部位。

图 2-49 美国动画片《精灵旅社3：疯狂假期》中的大特写镜头

四、经典案例赏析

动画片在大景别的运用上具有独特的优势,那些在故事片中往往需要航拍的镜头,在动画片的制作工艺中却与制作一个中景或近景没有什么不同(图2-50)。

图2-50 国产动画影片《白蛇:缘起》中的大远景俯拍、远景仰拍镜头

《包宝宝》是石之予执导、美国皮克斯动画工作室制作、迪士尼电影公司发行的动画短片,由Sindy Lau配音,于2018年6月15日在北美上映。该片讲述一个包子变成的"包宝宝"为饱受空巢之苦的中国年迈母亲重新带来家庭欢乐,也让她明白孩子终将长大的故事。整部电影动画设计受日本导演高畑勋的动画喜剧作品《我的邻居山田君》的影响。石之予很喜欢《我的邻居山田君》中角色让人忍不住想捏一把的可爱,还有挑战极限的夸张表情,让它带领观众走进了一位经历家人各自忙碌,感到忧郁孤独的妇人在经历一场梦境之后家人团圆的故事。该片获得第91届奥斯卡最佳动画短片奖(图2-51)。

01

02

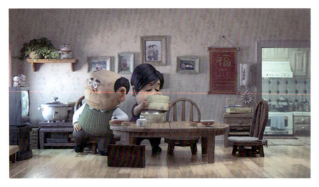
03

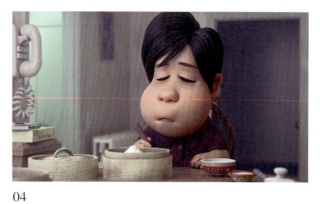
04

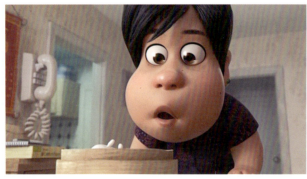
05

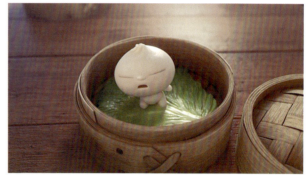
06

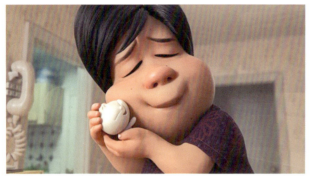
07

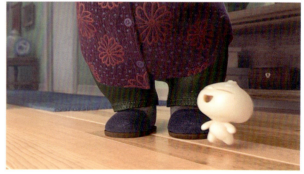
08

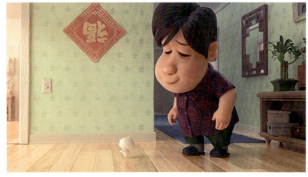
09

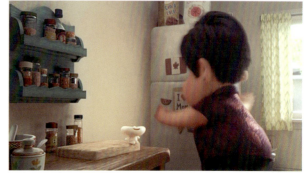
10

11

12

13

14

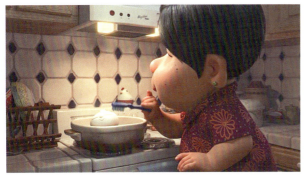
15

16

17

18

19

20

21

22

23

24

25

26

27

28

29

30

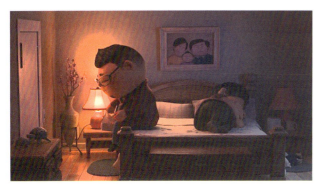
31

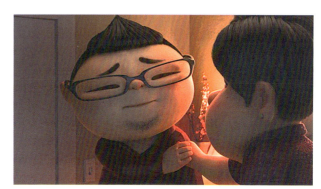
32

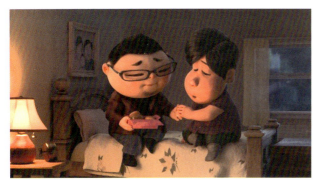
33

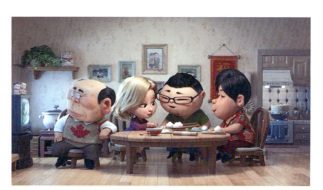
34

图 2-51　皮克斯动画工作室创作的动画短片《包宝宝》

第五节 光线

光线对电影摄影创作具有至关重要的意义。在实际生活中，我们可能并未真正意识到光线作为一种物理现象存在的意义，而在电影摄影创作中，光线却与运动、构图、色彩、景别、角度一起构成六个最重要的摄影造型元素和手段。

每一个镜头画面的信息传达，都依赖于光线的表述与传达，人们从视网膜的生理反应转到形象思维的心理反应，也无不是从光线上得到领悟的。因此，光线是镜头画面视觉信息和视觉造型的基础。

一、光线的构成要素

任何一种光线都存在着四个要素，即强度、照度、方向和色调。

（一）光的强度

强度描述的是光线的强弱程度，任何光源所发出的光线都有一定的强度。

强光通常是由强光源发出的光线直接照射所形成的，当然，较弱光源的光线通过集聚，也可以形成很强的光束。强而直接的光会造成明显的阴影，并清楚地呈现出物体的轮廓，因此常被用来勾勒物体的轮廓；强光也可增加被拍摄主体的明暗对比，以强调物体表面的纹理、不同色彩或色调之间的反差。弱而散的光可以减弱被拍摄主体的明暗对比，使物体表面看起来平滑细致。

对于摄像的照明，强光源常常作为主光来使用，是拍摄照明的主要来源；而弱光源则通常是作为辅助光来使用，它可以减弱主光所造成的强烈阴影，同时不至于投射出多余的影子。

但是光线过强往往收不到很好的效果，因为强光下形成的阴影会过于夸张，光影效果不自然。拍摄时，如果光线过强，可以通过加装漫射屏或反射板等方法，以削弱光线的强度。与强光相比，散光的光影效果较为柔和自然，可以使主体受光面均匀，反差适中，是较为理想的光源，在剧情片的拍摄中，散光使用得最多。

（二）光的照度

光照度，即通常所说的勒克司（lux）度，表示被摄主体表面单位面积上接受的光通量。1 勒克司相当于 1 流明 / 平方米，即被摄主体每平方米的面积上，受距离 1 米、发光强度为 1 烛光的光源垂直照射的光通量。光照度是衡量拍摄环境的一个重要指标。

夏天正午阳光最强的时候，室外光照度可达到 100 000 lux 以上，很容易形成明显的阴影，这不一定是一个很理想的拍摄环境。较理想的拍摄条件是光照度在 10 000 lux 左右，在这样的环境下拍摄，很容易得到清晰亮丽的影像。

照度不但与光源的发光强度有关，而且与光源到被摄主体的距离有关。一般情况下，当被摄主体与光源之间的距离不变时，被摄主体的照度与光源的发光强度成正比；相反，当光源的发光强度不变，但与被摄主体之间的距离发生变化时，被摄主体上的照度大致与距离的平方成反比。当一个光源照射于前后两个主体上时，光源越近，这两个主体获得照度的差异就越大；光源越远，这两个主体接受到的照度则越接近。

（三）光的方向

所有的光都具有方向性，这个概念很容易理解。根据光源与被摄主体及摄像机水平方向的相对位置，可以将光线分为顺光、侧光和逆光三种基本类型；而根据三者纵向的相对位置，又可分为顶光、俯射光、平射光及仰射光。

1. 顺光

顺光是指摄像机与光源在同一方向上正对着被摄主体，被摄主体朝向摄像机镜头的一面能够很容易地得到足够的光线，这样可以使拍摄物体更加清晰。根据光线角度的不同，顺光又可分为正顺光和侧顺光。

（1）正顺光，就是顺着摄像机镜头的方向直

接照射到被摄主体上的光线。如果光源与摄像机处在相同的高度,那么,被摄主体面向摄像机镜头的部分能全部都接受到光线而没有一点阴影。使用这样的光线拍摄出来的影像,主体对比度会降低,像平面图一样缺乏立体感。因此,在这样的光线下拍摄,会使被摄主体失去原有的明暗层次,其效果往往并不理想。

（2）侧顺光,就是光线从摄像机的左边或右边侧面射向被摄主体。摄像时,侧顺光是较理想的单光源摄像的光线,多数情况下,我们会用25°~45°的侧顺光进行照明,即摄像机和被摄主体之间的连线与光源和被摄主体之间的连线所形成的夹角为25°~45°。此时,面对摄像机的被摄主体部分受光,出现了部分投影,能更好地表现出人物的面部表情和皮肤质感。这样,既保证了被摄主体的亮度,又可以使其明暗对比得当,具有立体感。侧顺光是电影中最常用的照明方法,采用这种方法照明,能使被摄主体富有层次（图 2-52）。

2. 侧光

侧光的光源是在摄像机与被摄主体所连直线的侧面,从侧方照射到被摄主体上的光线。此时,被摄主体正面一半受光线的照射,影子修长,投影明显,立体感很强,通常对建筑物的雄伟高大具有表现力。但由于明暗对比强烈,侧光不适合表现主体细腻质感的一面,但在许多情况下,这种侧光却可以很好地表现粗糙表面的质感（图 2-53）。

图 2-52

影片《1/2 的魔法》中的侧顺光效果,角色质感细腻、层次明朗丰富

图 2-53 日本动画片《天气之子》中侧光所呈现的效果

3. 逆光

逆光是指光源在摄像机面对着的被摄主体的背后,即被摄主体背对着光源。在强烈逆光下拍摄出来的影像,主体容易形成剪影状,主体发暗而其周围明亮,被摄主体的轮廓线条表现得尤为突出,显得可怕;柔弱的逆光,会使被摄对象神秘动人(图2-54)。

图 2-54　国产动画片《哪吒之魔童降世》中逆光所呈现的效果

4. 顶光、俯射光、仰射光

顶光通常是要描绘出人或物上半部分的轮廓,并与背景隔离开来。但光线从上方照射在主体的顶部,往往会丑化被摄对象。

俯射光是这三种光当中使用最多的一种。一般的照明在处理主光时,通常会把光源安排在略高于主体、与地面成30°~45°角的位置。这样的光线,不但可以使主体正面得到足够的光照,也有立体感,且形成的阴影不会过于明显。不过这种光线很少单独使用,大多是在影棚里与其他辅助光混合使用,如与侧顺光位配合等,这样会产生很好的效果。如图2-55a、图2-55b所示。

图 2-55a　电影《姜子牙》中俯射光使角色形象更加突出

图 2-55b　电影《飞奔去月球》中俯射光使角色形象更加突出

仰射光又称"底光""脚光",将光源置于主体之下向上照射,会制造一种阴森恐怖的效果。在电影中,为了刻画反面人物的阴险可憎,往往会使用很硬的底光(图2-56)。

图2-56

美国动画片《精灵旅社3:疯狂假期》中底光的使用,使埃丽卡阴险、虚伪、狡诈的形象表现无遗

(四) 光的色调

与万物一样,光同样具有色彩,不同的光线有着不同的色调。通常我们用色温来描述光的色调,色温越高,蓝光的成分就越多;而色温越低,橘黄光的成分就越多。在不同色温光线的照射下,被摄主体的色彩会产生变化。在这方面,白色物体表现得最为明显:在60W灯泡的照射下,白色物体会带有橘色色彩,但如果是在蔚蓝的天空下,白色物体则会带有蓝色色调。摄像机是依靠调节白平衡来还原被摄主体本来的色彩的。

二、光线的作用

(一) 完成摄影画面曝光工作,实现影像确立

照明能保证电影底片获得准确的曝光量,使底片在冲洗之后,能得到正常的底片密度。同时,照明还可以控制画面亮度水平和反差关系,决定场景的气氛和效果。

(二) 突出、强调人物和景物的造型特点

照明使二度空间的画面根据摄影艺术创作的要求,恰当地呈现出被摄对象的质感、立体感、空间感等艺术效果。同时,还为影片确定视觉基调,揭示被摄主体的形态、体积、轮廓、形状、大小等视觉特征,形成一定的明暗影调效果和关系。

(三) 帮助画面构图

照明产生的明暗效果可以突出主体并平衡画面的构图,使构图具有形式上的美感。

(四) 光线的戏剧作用

1. 描写、渲染环境

影片《现代启示录》中,丛林的光线既神秘又幽暗,而城市和美军基地却光光明亮、五彩缤纷,巨大的光线反差,加深了对环境的描写与气氛的渲染。

2. 表现人物的心境

影片《出租汽车司机》中,路边的光影表现了人物迷茫、不知所措的心境。

3. 塑造、刻画人物

影片《现代启示录》中,人物照明的走向是:基戈尔中校总是处在灿烂的阳光中,威拉德上尉总是处在若明若暗中,而科茨上校则总是处在黑暗之中,不同的光线对人物的塑造起了重要的作用。

4. 表现主题

影片《现代启示录》中,通过光线表现了东、西方冲突的主题。

三、经典案例赏析

实际上,光线作为动画画面造型手段之一,与实拍电影创作不同,动画片的光线来源不是灯光器材,而完全是由动画创作者根据剧情的需要,根据场景的气氛要求,主观臆造的。在动画中,光线对现实光源不是简单地模拟和还原,光线的色彩对比或明暗对比强烈,观众可以对场景气氛效果、人物景物的造型特点一目了然;光线还可以起到加强剧作的戏剧矛盾冲突和拓展空间的作用。光线在"偶动画"中成为影响画面结构的重要手段。动画是夸张的,光线在动画中的运用也一样,它对观众的心理能产生暗示。由于动画片的高度假定性与观众心理的认同,灯光在动画片中可以成为一种主观的、强加式的,甚至某种意义上可以说是"随意"的造型元素:一个场景内,甚至一个镜头内的光线条件都可以变化。

在《天气之子》中,光线的运用对场景气氛的营造非常重要(图2-57)。

图 2-57　新海诚执导的动画片《天气之子》中光线运用的独特视觉效果

第六节　色　彩

一、色彩概述

色彩是一种视觉生理现象，科学分析表明，不同的色彩会引起人们生理上不同的反应。弗艾雷在《论视觉》一书中阐述了他的实验结果：在色光照射下，人的肌肉的弹力可以加大，而血液循环的速度可以加快，其增大的梯度是：蓝色最小，然后按绿色、黄色、橘黄色、红色的顺序逐渐增大。

不同的色彩会给人们的心理及情绪带来不同的反应，有关此点，科学家们的归纳是：

红色：象征着生命、血、朝气蓬勃、爱情、暴力、革命……

黄色：象征着阳光、欢乐、温暖、享乐……

绿色：象征着生长、生命、青春……

紫色：象征着高贵、牺牲……

蓝色：象征着冷静、平和、纯洁、高雅、忧郁、浪漫……

当然，除了整个人类对色彩的共同的生理、心理反应之外，不同的民族由于其文化传统的不同，对色彩也可能会有不同的反应，如中国人对黄色就有一种特殊的感情。

电影诞生百年的历史已充分证明，对自然界色彩的纪录与再现在技术上已不再有任何障碍，然而电影艺术家更为关注的是，如何将色彩作为一种视觉语言、造型手段、叙事风格在电影中加以运用。

我们应关注的是色彩的生理作用和心理作用，即色彩会给我们一种什么样的情感和情绪。有时导演、摄影师及美工也会像心理学家一样，对色

别、色感觉、色刺激及其所产生的精神影响有兴趣,并会从艺术学、美学、哲学的角度研究色彩的作用。总之,在电影艺术创作中,色彩具有一种精神作用,它具有情感象征;色彩渗透了主观意念,它会产生某种激情。

二、色彩的心理效应

写实——反映了自然社会的属性和自然界的规律。如秋天的金黄色、春天的翠绿,都反映了色彩的写实效果。

写意——反映了人类社会的标识和大众社会的认同。如宗教、法律中的黑色,医疗、卫生中的白色,都有其特殊的所指。

写情——反映了审美个体的个人感觉和内心体验。色彩的写情具有抽象的意义,由个人修养、情感和艺术魅力而定。有时,这种写情纯粹是孤芳自赏,但也不妨碍创作者心理情景的产生。

艺术家对色彩感受的与众不同之处,在于他能从色彩客观美的层面跃升到色彩主观美的层面,能从一般的生理感觉和体验上升到主观意识和审美经验的境地。

摄影创作中也应遵循这种思路,对客观色彩进行主观性的概括与强化:用色彩的视觉表达情绪、表达情感、渲染意境;用色彩的语意来表达影片的内涵,表达形式的美感;用色彩的象征来张扬个性,引起观众的共鸣;用色彩的造型给予人们生理上的刺激和心理上的愉悦。

三、绘画色彩与电影色彩

绘画色彩与电影色彩之间的不同体现在:绘画艺术的色彩是纯主观性的,它是将视觉的、思想的、精神的感受紧密地融合在一起。电影艺术中的色彩是客观性基础上的主观性运用,其再现的是客观性,运用的却是主观性;再现是写实,运用则是写意。

如果说以往的电影还是从绘画中借鉴色彩技术与技巧的话,那么,今天的电影对色彩的运用已经进入了一个超越的层面。尽管就目前的电影形态而言,色彩的运用仍然划分为绘画性色彩运用和纪实性色彩运用两种风格,但现代电影色彩的运用,更多的是强烈主观情绪下的融合风格的运用,而不是更偏重于哪一方面,电影中色彩的运用已更趋向成熟、更具有电影性(图2-58、图2-59)。

图2-58　影片《白牙》中所呈现的缤纷的野外色彩

图 2-59　电影《玩具总动员 4》中的色彩浓烈艳丽,具有强烈的装饰美感

四、色彩的整体与局部

(一) 色调

色调是指彩色电影画面总体的色彩组织与配置,它往往以一种颜色为主导,使画面呈现出一定的色彩倾向。在彩色画面中,色彩的配置是相当重要的,一般是以某一种颜色作为主要基调,整个电影画面呈现出具有一定意义的色彩倾向性。因此,在一些影片中会出现某一种色调贯穿于整部电影的情况,如《红色沙漠》《黄土地》等;也有一些影片是在某些特定段落或某个镜头中采用特定的色调来获得一种特有的韵味和风格。

1. 色调出现在影片中的情况

(1) 整部影片。根据主题的需要,将一种色调贯穿于整部影片。如影片《黄土地》为了表现对土地和民族历史的情感,选择橘黄色的暖色调贯穿于全片;影片《金色池塘》描写的是温馨迷人的黄昏之恋,全片则贯穿了金黄的色调。

(2) 一个段落。根据主题的需要,在一个段落中贯穿一种色调。影片《英雄》是一个典型的例子,按该片内容可以很明显地分为三个部分,而每一部分都根据导演所要表达意境的不同而贯穿了不同的色调。

(3) 一个场景。根据主题的需要,将一种色调贯穿于一个场景。

(4) 一个镜头。根据主题的需要,将一种色调贯穿于一个镜头。

2. 色调在电影中的作用

(1) 渲染环境,营造氛围,表现人物的心境。影片《日瓦格医生》中,帕沙和拉拉在火边的场景,橘黄色的暖色调表现了他们沉浸在爱情之中的幸福心情。

(2) 表达作者的思想情感和作品的主题。《黄土地》全片橘黄色的暖色调,反映出创作者对这块土地的深厚情感。

(3) 表现诗意、浪漫、抒情的色彩。如影片《鸟人》中,"鸟人"在海边的蓝光中"飞翔"。

(4) 形成影片特殊的风格和韵味。影片《金色池塘》中,金黄的色调刻画出迷人的黄昏之恋,形成影片特殊的风格。

我们需要关注色调的原因在于,在一部电影中被反复强调的色调,能表现出创作者的情绪、情感、意图乃至创作者对整部电影诗意的把握,色调在电影中起到了对观众潜移默化却至关重要的作用。

在《流浪地球》这部电影中,主创者灵活地运用颜色本身的心理效应,通过色调上的处理烘托出各种不同的气氛,潜移默化地引导观众进入影片的主题(图 2-60)。

图 2-60　影片《流浪地球》中不同场景的色调对比

（二）局部色相

局部色相是指画面中某一具体物体的颜色，如一朵红花、女人的一条白裙子等。如果说色调的作用主要是表现作者的情绪、诗意，并使影片形成一种独特的韵味和风格的话，那么，局部色相的作用主要表现在体现主题方面。《黄土地》中的红盖头、红被、红衣、红对联、红标语……表现一种激情和对感情的扼杀。

法国影片《蓝色的女人》就是一部用局部色相构思和完成的电影。影片描写了音乐指挥比德罗在生活中总和一些身穿红衣的红色的女人在一起。一次外出，他偶然邂逅了一位身穿蓝衣的蓝色的女人。从此，比德罗失魂落魄，他在红色的女人中无精打采，并到处寻找那位蓝色的女人。可是，蓝色的女人永远地消失了，比德罗痛不欲生，最后毅然结束了自己的生命。《蓝色的女人》的主题是描写现实和理想的差距，描写人对理想的追求。为了表现人对理想追求的主题，在电影中需要用具体的故事来体现。该片的主题从两个方面展开：一方面，描写一个男人（比德罗）和女人的关系，比德罗与现实中的女人生活在一起，但他追求着一个现实中不存在的女人；另一方面通过色彩展开，比德罗和火热的、现实的红色在一起，可他并不满足，他要追求那个现实中不存在的浪漫的蓝色。《蓝色的女人》中，色彩与故事、与主题有机地融为了一体。

五、经典案例赏析

对于一个电影导演来说，颜色是一种视觉语言，是情绪、人物、风格的外现。与一般喜欢用自然色的导演不同，导演王家卫摒弃了讲究天然真实色彩的电影美术传统，尽量使色彩成为剧中人物心绪的代言人。所以，你能看到王家卫电影画面里弥漫着的光与色，其实那更多的是电影人物多种情感和心绪的交织。

说起冷暖色调的交错，不得不提王家卫初试啼声的处女作——《旺角卡门》。在这部电影中，王家卫在色彩运用上初显才华，别出心裁。整部影片主要运用了红、蓝、白、黑等色彩，而红色和蓝色象征着阿华和表妹之间的纯真爱情，这份爱情烂漫而热烈。冷暖色的有效对比，红与蓝相互融合的用法，更加加深了冲突的氛围，给观众带来强烈的视觉冲击力，也使观众能更好地理解电影。

《东邪西毒》的影像风格具有特色，影片以旁白作为线索将画面串联，使其错落的人物和故事相互交错发展，优美地展示出一个虚构的想象世界。黄色是具有神秘气息的色彩，作为影片主色调来渲染。喃喃自语的人物，弥漫着颓废、凄绝气息的画面，一成不变的旁白，恍惚缥缈和神经质到无法抑制的个人风格，这些极具风格的特征，如梦如幻又如此真实地把王家卫导演心中的武侠世界表现出来，那样失真，却又那样真实。

当情感跳出技巧的框架后，技巧便成为不落痕迹的浑然天成。《春光乍泄》可以说是王家卫电影中摄影技术最为成熟的作品之一。虽然黑白片占据了影片前面三分之一，但当有色彩的时候，偏冷抑郁的冷蓝和颓废陈旧的暖黄，流露出王家卫的怀旧气息。

电影《花样年华》在拍摄过程中，很少用明亮色彩进行铺陈，而以暗灰色为主色调展开拍摄，尽管影片中张曼玉饰演的苏丽珍换了23套色彩鲜丽的旗袍，给影片增色不少，但影片的总体色调仍然偏暗。这也为影片中的主角发泄内心的郁闷做了很好的铺垫。

复刻的绿色总是给人一种旧有的时光感，不管是人还是景，既清新也怀旧。这也许是绿色独有的一种属性吧。在表现20世纪60年代香港人的精神风貌方面，王家卫的电影《阿飞正传》就以绿色为主要视觉风格，同时还将陈设、道具以及服装的色彩都往这个色调上靠。通过这种做法，观众似乎在与那个隔着一段时光的旧世界进行某种交流。

电影《2046》是一部极具观赏性的艺术电影。氛围的营造和情绪的流露是导演表达的关键。影片在影像色彩的呈现上，是香艳的，甚至媚俗的。灯红酒绿下的鲜明色彩与暗淡的街角墙上斑驳深色的对比，塑造人物时用的深邃色调都刻画了主人公在当时环境下的生存状态：迷失自我下的内心孤寂。

不同于《花样年华》和《2046》，电影《海上钢琴师》的视觉冲击体现在黑色的运用上。电影善于使用黑色场景来讲述钢琴师的历史，通过回忆的叙事手法，为我们展现了远久的传奇人物与他的精彩人生，充满了含蓄、神秘、优雅的风格。如图2-61、图2-62、图2-63所示。

01

02

03

04

05

图 2-61 影片《阿飞正传》中的色彩运用

01

02

03

04　　　　　　　　　　　　　　　05

图 2-62　影片《东邪西毒》中的色彩运用

图 2-63　意大利影片《海上钢琴师》中的黑色运用

第七节
角 度

一、角度概述

角度在制作上又称摄影角度、画面角度、镜头角度、拍摄角度或机位高度（角度），理论上被称为摄影机拍摄时的视点。

对于角度，很难用一句话来下一个定义，因为它有着较宽泛的制作含义和视觉含义。什么是角度？我们可以从多方面加以理解：角度是以一种视觉形式，给观者确定的视觉发源点和发源方式；角度是构图，是一种画面构图的组合关系；角度是影片叙事风格，是导演的语言形式；角度影响空间又决定空间；角度是透视，它会影响角色造型；角度是手段，是造型的主要元素。总之，在摄影创作和导演创作中，画面角度实际上是一个综合体。画面角度的有机变化与丰富，有助于增加构图效果，提高角色塑造、空间表达及场面调度、影片叙事的艺术表现力。

二、角度决定的三种关系

制作实践告诉我们，一旦机位确立，拍摄角度就决定了三种关系，即拍摄距离关系、拍摄方向关系及拍摄高度关系。

（1）距离关系——又是画面透视关系。角度所涉及的是摄影机与被摄主体的距离，而这种距离是由画面透视形成的：距离越近，画面透视就越大；距离越远，画面透视就越小。

（2）方向关系——又是画面背景关系。角度所涉及的是摄影机朝哪一个方向去拍摄。方向关系在拍摄中基本上是任意的，没有什么制约因素。现代电影的叙事模式、叙事行为和叙事风格要求镜头的方向变化是丰富的、随意的。

（3）高度关系——实际上是画面角度的核心。由于机位（镜头）高度的不同，必然会造成画面造型元素中的背景、地平线、空间、透视、线条、光线、色彩、构图等元素的不同排列组合，造成画面视觉形式的不同及变化，无论是较大的变化还是细小的变化，都会影响到画面的视觉效果。

角度的确立是一个复杂的过程，这中间有场景的问题、叙事关系的问题、角色位置的问题、背景的问题、构图的问题、线条的问题、透视的问题、镜头风格的问题、剪辑的问题、场面调度的问题……而其中任何一项都值得我们在确定角度时给予关注。

三、角度处理的类型

划分镜头画面角度的生理及心理基础，都是以人的视线为基点。人的视线一般表现为正常的水平线关系，由此又可以分为三种角度：平角度、仰角度（低角度）和俯角度（高角度）。

从画面最终视觉效果分析，独特的摄影角度能够对镜头画面的视觉、透视、影调产生影响，有助于对场景空间的描述，并且，它还会对角色形象的刻画、影片的叙事结构以及情节的描绘产生重要影响。

（一）平角度

平角度又称"平拍"，是摄影机镜头视轴与视平线水平的拍摄方式。摄影机处于与人眼等高的位置，平视效果符合正常人眼的生理特征，能够使画面产生平稳的效果。

平拍适合于表现具有明显线条结构或规则图案的物体。但由于镜头处于水平高度，在画面构成中，往往会把处于同一水平线上不同距离的前后景物相对地重叠在一起，看不出层次的关系，因而缺乏空间透视效果，不利于层次感的表现。

平角度忠实地表现了角色形象，不变形、不走样，但画面视觉呆板，缺乏生动性。平角度镜头画面，一是体现镜头的客观性，二是代表一个人的主观视线，并没有较大的戏剧性。由于平行视点是人类正常的视点关系，所以平角度拍出的画面，对人们不会有太大的视觉吸引力。用这种方式表现画面，一般要达到三种目的：

（1）追求画面本身的平稳，视觉端正、平衡，不要大的、明显的透视关系。

（2）实现一种叙事风格、视点风格、画面风格，将画面效果融入导演的创作之中。

（3）代表剧中人的主观视点。这种平角度必须与若干镜头结构在一起，才能体现出其意义。如图2-64所示。

图2-64 动画影片《超人总动员2》剧照，这些平视角度有利于交代人物与环境、人物与人物的关系

值得注意的是：电影中的平角度是指成年人视力水平线的平角，有些影片为了达到其特殊的艺术效果，便采用了压低平角。

吴贻弓的影片《城南旧事》描写了小姑娘英子在北京的生活。为了刻画好英子这一角色，影片除了采用大量的儿童细节及语言外，还采用了大量的低平角。在影片中，街上走路的成人，我们看到的不是人的全貌，而是人的下半身，而对马和骆驼等动物的表现也是如此。由于低平角度的运用，观众在不自觉中与小英子合一了，开始用英子的眼睛去观察世界、感受世界。又如，对日本导演小津安二郎而言，室内景的水平视点距离地面只有几英尺，因为如果一个人坐在地板上，他的视野便是如此。电影手段的运用，往往会使表现力异常丰富和有力，这也是我们在制作动画片时应该考虑的问题。

（二）仰角度

仰角度又称"仰拍"，是摄影机镜头视轴偏向视平线上方的拍摄方式。仰角度拍摄时，摄影机处于人眼视线以下的位置，或者低于拍摄对象的位置。在采用仰角度拍摄的画面中，近处景物高耸于

地平线上,十分醒目,而后景景物被前景遮挡,得不到表现或部分重叠。由于后景景物进入不了画面,会起到净化背景的作用,而当有后景出现时,则会有被压缩在地平线上的感觉。外景中的仰拍,一般以天空为主要背景。

就纯视点、纯角度而言,仰拍的画面会对表现主体产生一种仰视、敬仰、暗示、突出、醒目、敬畏、优越感的效果,表示出赞颂、强调的意义,体现出被拍角色的重要性。仰拍角度适中时有利于角色形象的表达,但仰拍角度过大,则要有一定叙事情节做基础,否则这种镜头拍出来会显得无叙事根据,在视觉上也会让人感到不舒服,因为角色近景拍摄时如果采用过分仰拍的角度,容易使人脸产生透视变形。

仰拍与平拍的角度差别,在实际距离上至多就是1米多,这是由于角色的站立位置——地面的限制。仰拍镜头角度的这种视觉新鲜感,往往会使被摄主体被赋予一种象征意义。画面中被摄主体(无论是角色和景物)都因其重要性而被强调,形成一种高大、强壮的形象或具有力量感、雄伟感。另外由于视点的原因,形成在画面视线上方汇聚、高耸而压迫人们的视觉效果。这种视觉效果的产生,则完全是由于角度变化而产生的心理、情感变化。如图2-65a、图2-65b所示。

图2-65a
日本动画片《蜡笔小新:新婚旅行飓风之消失的野原广志》中的仰角度画面,仰拍能形成视觉上的三角形

图2-65b 国产动画片《哪吒之魔童降世》中的仰角度画面,仰拍能形成视觉上的三角形

（三）俯角度

俯角度又称"俯拍"，指摄影机镜头视轴偏向视平线下方的拍摄方式。俯角度拍摄时，摄影机通常处于高于人眼视线以上的位置。

俯拍时的画面构图处理，常将地平线放置在画幅上方，甚至处理在画幅之外。在采用俯角度拍摄的画面中，地面上竖立的高景物、站立的人物会有一种斜向汇聚效果。同时，由于画面背景不是天空而是景物及地面，不存在景物完全重叠问题，因此景物层次分明，十分独立。当地面景物单一时，背景则十分净化。

由于地面景物色彩与人物色彩的相近性，采用俯拍时，其画面构成会不如仰拍影调那么鲜明。因此，凡是需要俯拍的场景，在其景物选择上，要考虑加大景物之间的色彩差别，以突出人物和被表现的景物。并且，画面中竖向线条的景物，由于拍摄角度的关系，会有一种被压缩感，特别是大俯拍时，则会看不出竖向景物的高度关系，而与背景（地面）形成点面关系，难以体现出景物的高大。如图2-66、图2-67所示。

图 2-66　美国动画片《玩具总动员 4》中的俯拍镜头

图 2-67　国产动画片《哪吒之魔童降世》中的俯拍镜头

俯拍人物时，会因为景别的关系而使人物显得弱小，削弱人物的力量和重要性。俯拍对胖人及脸颊宽阔的人在形象表达上会有帮助。从视点上分析，俯拍对画面主体表达有一种俯瞰、客观、公正、强调、压抑的效果，显示一种严肃、规范、形式、象征、低沉的气氛。除了风格处理上的要求及外景场景空间处理的需要外，一般画面角度运用上不采用大俯拍（垂直高角度）。因为这样处理内景会使人怀疑场景的真实性和镜头存在的合理性，而这样处理外景也会在一定程度上破坏环境空间的合理性。

第八节　运　动

电影艺术的主要基础就是描绘运动，电影需要运动。一般叙事片中，人和物的形象必然是既有静止又有运动，电影制作中，很重要的问题就是怎样才能最好地描绘运动。运动摄影是电影区别于其他造型艺术的独特表现手段，是视听语言的独特表达方式，也是电影作为一门独立艺术的重要标志之一。

一、运动的目的

运动是营造画面的一种最活泼和最有效的构图形式。运动可以造成视觉的鲜明感受，也是画面最显著的外部特征之一。由于运动对画面的影响，观者在注视画面内容之后，会在下意识中感觉到运动形式对画面内容所产生的功效。

运动摄影可以用不断运动着的画面来体现时间的演变、空间的转换，完全与客观的时空变换相吻合。这有助于突破电影的固定画幅比例的界限，扩展视野、增强画面的动感和空间感，丰富画面的造型形式；也有助于描绘事件发生、发展的真实过程，表现事物在时空转换中的因果关系和对比关系，增强逼真性；有利于表现人物在动态中的精神面貌，也可为演员表演的连贯性提供有利条件。

运动摄影会产生动态构图，而动态构图已成为现代电影的重要组成部分。运动摄影经常被用来重新平衡画面的构图，当一个对象离开画面之后，剩下的角色在构图上就不平衡了，稍微摇一下或者向前移一点，很简单地就可使画面恢复平衡。

在银幕上，运动有方向、力度、速度、持续时间和节奏。一般来说，大量的运动镜头能造成一种有活力的、急促的、激动的或暴力的感觉。运动镜头很少或者干脆就没有，则表示沉闷、安静、压抑、庄严或走向另一个极端。

二、运动的构成

电影的运动主要由两方面组成：被摄对象的运动；摄影机的运动。具体表现为以下三种情况：

（1）被摄对象运动。
（2）摄影机运动。
（3）综合运动。

摄影机的运动也称"运动摄影""移动摄影"，是指摄影机在推、拉、摇、移、跟、升降、旋转和晃动等不同形式的运动中进行拍摄。

三、运动的类型

如果我们将摄影机的运动形式进行类别划分，则可以分为如下三类运动：

（1）纵向运动：推镜头、拉镜头、跟镜头。
（2）横向运动：摇镜头、移镜头。
（3）垂直运动：升降镜头。

（一）推镜头

推镜头拍摄俗称"推"，主要是指沿摄影机光轴方向向前移动的接近式的拍摄，画面所包容的范围越来越小。画面效果表现为同一对象由远至近，或者是从一个对象到另一个对象的变化，观众有视线前移的感觉。其特点是可在一个镜头内了解到整体与局部的关系，了解到主体与后景、环境的关系。

推镜头有两种情况：

1. 改变拍摄点的推

这种拍摄在创作中较为广泛，拍摄时，让摄影机在纵向上向前移动，拍摄视点不断前移并接近

被摄主体。

2. 不改变拍摄点的推

这种拍摄在创作中，应使用相应的变焦距镜头，它不需要摄影机在纵向上向前移动，而是利用光学镜头焦距的改变来获得不同的画面景别。

变焦距的推镜头与移动摄影机的推镜头相比，有着更大的便利性，而两者在画面效果上也有较大差别。

两者的相同之处在于：

（1）两者都可以使画面景别得以连续改变，都是一个由远及近的变化过程。

（2）对空间的描述是从整体到局部、从局部到细节，背景空间变化最为明显。

（3）光线的表达是从整体气氛到具体气氛、从关系到细节。

（4）被摄主体在画幅中从占据较小比例到占据较大比例。

（5）背景也都由于焦距变化或焦点变化而不同程度变虚。

两者的不同之处在于：

（1）变焦距镜头的推所造成的画面运动，没有透视关系的变化，视觉效果上有视线集中的感觉。

（2）移动摄影机的推镜头所造成的画面运动，有画面透视关系的变化，视觉效果上有接近感、深入感。

推镜头的作用：

（1）介绍环境，突出广阔范围内的某一场景或景物。

（2）表达空间中主体与环境的关系。美国影片《谍中谍》结尾的部分镜头：广阔的田野，一列高速行驶的火车，镜头推向列车，推向某一车厢的窗户，将影片最后的场景展示在观众面前，同时也表现了列车与大自然的关系、车中人物与列车车厢的关系。

（3）表现人物的内心感受。推镜头实际的效果可以说是对人物内心世界的一种深入与渗透，特别善于表现人物的内心世界。美国影片《出租汽车司机》中的一场戏，在出租汽车司机连续杀了若干人后，导演和摄影师用了一个横移加推的镜头，表现满头鲜血的男主人公用手模拟手枪对准自己头部的动作，深刻地反映了人物此时的复杂心理，为影片画上了一个句号。

（4）作为一种画面形式效果。推镜头也是一种常被采用的画面处理方式。在拍摄人物谈话时，用推镜头来逐步改变画面形式而又不破坏人物谈话时的情绪。这种推镜头处理，常常是对人物使用，速度有快有慢，次数有多有少，但总可以构成画面视觉效果的细小变化。

（5）作为一场戏的结束或者是转场的铺垫。经常是在叙事镜头排列中，用一个推镜头来表达镜头叙事的结束，也表示这场戏的终了，或者是下一场戏的即将开始。

（二）拉镜头

拉镜头拍摄俗称"拉"，主要是指沿摄影机光轴方向向后移动的远离式的拍摄，画面所包容的范围越来越大。

拉镜头也有移动车拉镜头与变焦距拉镜头之分。

1. 改变拍摄点的拉

完全是依赖于摄影机的位移产生拉开镜头效果。

2. 不改变拍摄点的拉

这种拍摄意味着要采用变焦距镜头，不需要摄影机在纵向上向后做任何移动，就可以得到较为广泛的画面关系。

变焦距拉镜头和移动车拉镜头是拍摄中经常采用的两种方式。但是，两者在画面变化效果上有很大的不同。

两者的相同之处在于：

（1）两者都是一种视觉上的远离，可以使画面视觉逐步开阔，都是一个由近及远的变化过程。

（2）景别会有一种从近景系列向全景系列变化的过程。

（3）对空间的描述是从局部到整体、从部分到全面，背景空间变化最为丰富。

（4）光线变化的效果是从具体造型表现向整体气氛表现发展。

（5）主体和人物景别在画幅中都从占据较大幅面面积变化为占据较小幅面面积。

（6）背景都由于焦距变化和焦点变化而变得越来越实，画面景深范围越来越大。

两者的不同之处在于：

（1）变焦距镜头的拉所造成的画面运动，没有画面内在透视关系的变化，视觉效果上只有范围变化和视觉分散。

（2）移动摄影机的拉镜头所造成的画面运动，则有画面内在透视关系的变化。

无论是哪一种方式拉镜头的拍摄，都应在拍摄时调整构图关系，并且，由于是空间展现，对环境的选择以及对光线的处理都有较多要求，拍摄时既要顾及画面视觉信息的增加量，也要注意画面的审美性。

拉镜头的作用：

（1）表现被摄主体与场景环境和空间的关系。美国影片《巴顿将军》表现的战场：从一具死尸脸上爬过的蝎子将镜头拉开，然后逐渐展示出战场的规模，横尸遍野、一片凄凉，观众一下子就融入环境，进入了规定情景。

（2）结束一个段落或者用在全片的结尾。

如图2-68a、图2-68b、图2-68c、图2-68d所示。

（三）摇镜头

摇镜头又称"摇摄""摇拍"，简称"摇"。摇镜头主要是指摄影机的机位在拍摄中不做位移运动，而是利用三脚架云台的空间可变功能，使摄影机的机身做上下、左右、旋转等运动，改变拍摄的方向和范围，以求得不同的画面效果。

摇镜头的使用具有以下特点：

（1）交代式的摇镜头，可在较为广阔的空间中逐一展示和逐渐扩展环境中的视野，表现人物在环境空间中的位置关系和构成关系。

（2）从一个被摄主体转向另一个被摄主体。

（3）表现人物主体运动的过程、变化与细节。

（4）揭示动态人物的形体关系、精神面貌和内心世界，达到烘托情绪与气氛等多种艺术效果。

（5）可以让观者仔细观察主体对象，使观者对其能够有更深入的了解。

图 2-68a

《无敌破坏王 2：大闹互联网》中，结尾使用了一个拉镜头，由小及大将影片叙事发生的场景环境展示在观众面前

图 2-68b

《玩具总动员 4》中，使用了一个拉镜头，将影片叙事发生的场景环境展示在观众面前

图 2-68c 《哪吒之魔童降世》中，使用了一个拉镜头，将影片叙事发生的场景环境展示在观众面前

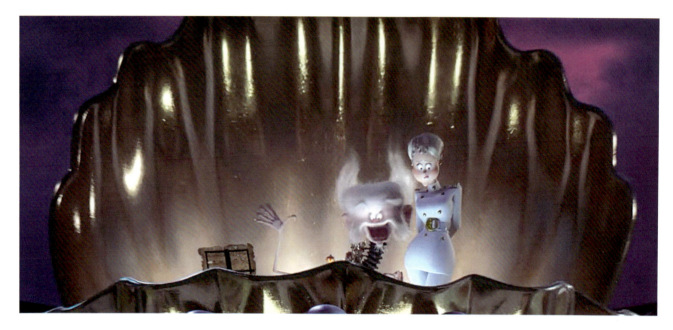

图 2-68d

《精灵旅社 3：疯狂假期》中，使用了一个拉镜头，将影片叙事发生的场景环境展示在观众面前

（6）摇镜头的速度过快或过慢都会对叙事、对信息的传达产生影响。

摇镜头是带有模拟性质的对客观运动的拍摄，因为它符合人眼在自然界中寻找运动物体或关注景物的生理特性。在一般情况下，摇镜头都是单向的，而在特殊的场面调度时，根据人物运动的走向，也可以有摇过去再摇回来的反复过程。

快速摇镜头又称"甩"，从起幅快速摇到落幅，中间过程由于速度过快而形成视觉模糊。德国影片《罗拉快跑》中就使用了甩摇来连接同一场景中的一连串的人物肖像。罗拉接到男友的电话，必须在20分钟之内交出20万马克，此时罗拉开始在脑海中搜索自己所有的亲人和朋友，画面中依次出现了她的妈妈、邻居、亲戚、父亲，对这些人物肖像之间的连接，用的就是"甩"的方法，跨接两个人物的部分用"甩摇"删除了无用的时间，加快了影片的节奏。同时，这种镜头运动也反映出罗拉的脑子在飞快地转动，准确地表现了思维的搜索和跳动过程。

（四）移镜头

移镜头又称"移动镜头""移动拍摄"，简称"移"，是指摄影机机位的位移拍摄，即摄影机在空间范围内按一定的运动轨迹进行运动拍摄。

移镜头多为动态构图。被摄对象呈静态时，摄影机移动能够使景物从画面中依次划过，造成巡视或展示的视觉感受，也就是说，无论被摄主体在空间内运动与否，移动拍摄都会造成画面的视觉变化。拍摄中，由于拍摄要求不同，被摄主体的运动方向或运动方式不同，分别会形成画面角度、方向、景别、构图的不同变化。移动镜头对画面视觉观念而言，具有较大的双重性，即既有主观性，又有客观性。另外，由于移动镜头能较好地展示环境和表现人物，因而它也是获得长焦距镜头的一种手段。总之，移动镜头是电影摄影的重要造型手段之一，它可以丰富画面的表现形式，创造具有电影特性的造型形象。

由于镜头是在场景空间关系中对机位运动的调度，因此，按镜头形式严格划分，会有不同的移镜头方式，有的是单一移动镜头，而有的则是复合移动镜头，构成千姿百态的画面视觉。

按移动的方向，移镜头可以分为横移、斜移及纵深移。三者都是一种线性移动拍摄。其中，横移和斜移在横移拍摄中，机位与被摄主体大多是平行运动，背景也是平面展示，运动中光线不会有很大的变化。而斜移则不与主体产生平行运动，机位在拍摄中会产生景别的变化，会使人物表现的角度产生变化，同时还会造成背景光影、前景物体、空间方向和色彩关系等方面的变化。

纵深移保持与运动物体、运动人物的同步纵向运动。纵深移拍摄时，如果机位移动与人物移动的速度一样，就会产生伴随状态，景别也会保持一样；而如果机位移动与人物移动的速度不一样，则会有主观意念和象征含义，且景别也不会保持一样。

按移动的变化方式，移镜头可以分为推移、移推、拉移、移拉、跟移、摇移及移摇。推移是指镜头推在前而移动在后，先是主观变化，后是客观变化。移推则是伴随关系镜头的移动后，镜头推上，先是客观运动，后是主观变化。拉移时，镜头展示拉开后移动机位位置，形成更进一步的方向关系、空间关系的展示，同时还要不断调整构图关系。移拉，镜头先是在位置关系上进行变更，然后再逐步拉开，伴随着人物的运动有摇的感觉。跟移，无论是否保持景别的变化，机位运动与主体运动都有一致性的方向关系。摇移，先摇后移，会产生摇动范围的扩大，也会产生方向的变化。移摇，移动机位后再用摇摄镜头，是对移动拍摄在方向上的补充，对主体运动也是一种方向范围的强化。

（五）升降

升降在拍摄中又称"升""降""升降拍摄"。它是指摄影机离开地面位置，在空间做上下位置移动的拍摄，上为"升"，下为"降"。升降镜头的运用，主要是形成镜头画面高度上的变化，从而在画面构成上产生视点变化的感觉。

对场景的表达、对人物主体的表达，会因镜头的升降而产生不同的意义。采用升镜头，场景中的地面会成为画面的主要背景，利用前景会造成高度感，产生丰富的视觉感受；采用降镜头，场景中

的天空、背景会成为画面的主要背景,如果巧妙地利用前景,则能加强空间深度。升降镜头常常用来展示场景、事件的规模、气氛等,或者用来表现处于上升和下降时的人物的主观感受与视点变化,抑或用来表现画面内在的含义与情绪。

总之,摄影机运动在电影中的作用是使影片形成一种"动"的美感。摄影机的推、拉、摇、移、跟,使影像富于变化,避免了呆板和僵化,增加了影片的真实感。自然界的万物,特别是人,主要以动的形态存在着,因此,摄影机的运动使电影更接近人在生活中的自然形态。另外,"运动"可以造成强烈的"视觉刺激",因此,它是商业片实现票房价值的一种重要手段。特别值得一提的是,摄影机的运动还是实现"长镜头效果"的重要手段,而长镜头效果又可以使影片具有纪实作品的美学特征和艺术魅力,本书将在第四章第三节"蒙太奇"中进一步论述这个问题。

事实上,在一部影片的制作中,推、拉、摇、移及升降往往是综合运用的。在影片的制作过程中,应树立大的运动观念,在这种观念下,"静"(摄影机静止不动)也是一种运动的处理。

事实上,动画运动在越来越接近真实世界的同时,又因其技术、条件的优越能够突破故事片运动的局限性,在动画片中,无论是镜头运动还是镜头内部物体的运动都具有无限性。影片《埃及王子》中大量运用了摄影机飞行运动,其运动轨迹是故事片所无法企及的。《埃及王子》中还多次出现几格之内快速连续地拉的镜头,在揭示新空间的同时又造成突兀的感觉。这种运动在故事片的实际拍摄中是很难实现的,而在动画片的制作中却可以通过动画软件以及后期的非线性编辑轻易地做到,技术的成熟为传统的电影视听语言元素带来了新的表现力。

第三章

声 音

第一节
声音概述

在视听语言中,除了"视"以外,还有一个非常重要的元素——"听",即影片的声音。

事实上,在电影刚刚问世的时候,一直是被视为一种纯粹的视觉艺术。声音的出现给电影带来的最直接的影响是,将视觉与听觉结合了起来,使电影更符合人们感知客观世界的规律和心理需求。这样,人们在观赏影片的时候不仅可以从画面上,还能从音响中捕获信息,并通过多种感官的综合感知来加强对影片的欣赏和理解,从而获得更加丰富的审美体验。

如今,电影已是画面和声音结合的综合艺术,声音与画面、声音与声音之间的关系是影片艺术创作的重要组成部分。作为一种综合艺术,电影的感染力在很大程度上取决于影片的真实感,因此,在电影艺术的发展过程中,如何增强影片的空间感,以使观众获得身临其境的感受,就成了电影创作者不断探索的目标之一。长期以来,人们一直将探索的重点放在电影的画面上,试图在有限的二维平面上通过诸如摄影角度、光影构成、画面造型等方法来增加景深,营造画面的立体感。然而通过这些方法所获得的效果毕竟有限,而且这种立体感对于观众而言还是有一定的距离的。

声音的出现使电影空间感的塑造有了一个飞跃,马尔丹在《电影语言》中曾这样描述声音对画面的补充作用:"音响也是画面的一个决定性的构成部分,因为它在再现我们在现实生活中感觉到的人和事物的环境时起了重要的作用;我们的听觉范围在任何时候都包括周围的全部空间,而我们的视觉却不能同时看到60度以上的空间,甚至在专心观察时也勉强只能看到30度。"

而伊朗著名电影导演阿巴斯·基亚罗斯塔米则更是明确指出:"对我来说声音非常重要,比画面更重要。我们通过摄影获得的东西充其量是平面影像,而声音产生了画面的纵深向度,也就是画面的第三维。"

画面作为二维平面所能表现的空间范围是有限的,但是声音可以突破画框的限制,延展银幕外的空间。这种突破主要表现在两个方面,一是画面外音源的声音对画面场景的补充,如环境音或画面外人物的言语,能够使观众对整体环境有所了解,或者"未见其人只闻其声",产生一定的期待与悬疑心理。二是环绕立体声技术的应用,能够使一些宏大场面,如电影《珍珠港》中无数战斗机横空掠过,《角斗士》中整个角斗场人群沸腾喧嚣,通过多声道声场定位营造出逼真的空间感,观众被包围其中,仿佛置身于影片场景,获得了极具震撼力的视听感受。逼真的现场感能够使观众在不知不觉中融入创作者所营造的特定氛围,从而更容易为影片所感染。如图3-1、图3-2所示。

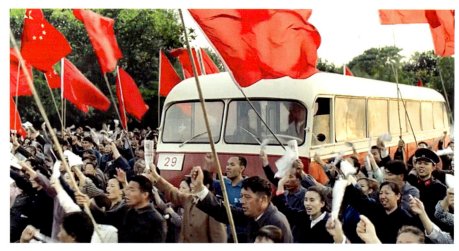

图 3-1 影片《我和我的祖国》中的欢庆的画面

图 3-2 影片《复仇者联盟 4：终局之战》中的炮弹爆炸的画面

　　默片时期的电影，所有内容都是通过画面来表达的，而声音的出现注定要打破这一"符号体系"，重新构建电影的叙事规则。

　　第一，声音承担了部分叙事功能，比如通过对白展现人物之间的矛盾，推动情节发展；运用音乐抒发感情，使用声画对位法营造某种委婉含蓄的意境。

　　第二，声音成了极为重要的塑造人物形象的手段。在电影中，人物的声音特质、语言风格都是人物性格的最直接体现之一。

　　第三，由于声音的持续具有一定的节奏感和造型感，因此可以用它来把握电影的节奏，形成特殊的表现力。以电影声音构成中的音乐为例，在《雨中曲》《音乐之声》等歌舞片和音乐片中，片中人物的运动节奏以及影片的整体节奏，往往与音乐的节奏表现结合在一起。而通过剪辑，利用声音将不同空间的镜头任意连接，并产生新的含义的例子就更多了（图 3-3、图 3-4）。

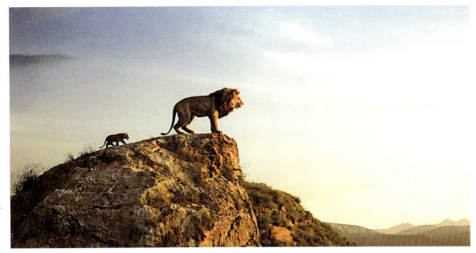

图 3-3 《狮子王》中辛巴与儿子登上崖壁的画面

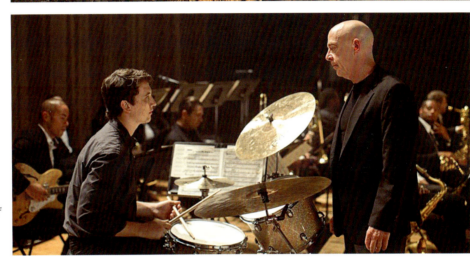

图 3-4 音乐片《爆裂鼓手》中安德鲁与导师弗莱彻的画面

电影声音的出现，不但从总体上影响并推进了电影艺术的发展，而且丰富了电影的表现形式——诞生了诸如音乐片、歌舞片等新的影片类型，并使一些特定题材的电影，如侦探片、恐怖片获得了新的发展。

第二节 电影声音元素

电影的声音主要包括三个部分：人声、音响及音乐，而视听语言中的声音是指运用人声、音响、音乐等声音元素反映现实生活所形成的综合听觉印象。

一、人声

人声是指电影中人物发出的声音，也称"语言"。

（一）人声的分类

1. 对白

对白也称"对话"，是指电影中人物之间进行交流的声音。它是电影中使用最多，因而也是最为重要的人声内容。

2. 独白

独白通常是剧中人物在画面中对内心活动所进行的自我表述。电影中的独白有三种情况：

（1）以自我为交流对象，即所谓"自言自语"。
（2）对其他剧中人物，如演讲、祈祷等。
（3）对观众，如苏联影片《个人问题访问记》。

3. 旁白

旁白是指以画外音的形式出现的人物语言。电影中的旁白主要有两种情况：

（1）第一人称的自述（画面中没有说话的人），如影片《海上钢琴师》（图 3-5）。
（2）第三人称的介绍、议论、评说等。

（二）人声在电影中的作用

1. 配合影像交代说明，推动叙事

在这一点上，不应仅理解为人物说"故事发生在抗日战争时期……"之类，它的实质是用几句话交代需要大量影像画面才能表现的内容。

2. 表现角色的心境和情感

3. 塑造角色的性格

比如影片《爱丽丝梦游仙境》中，红桃王后的性格浓烈如烈性酒，经常说要砍掉人的脑袋。她尖锐的嗓音具有很强的侵略性，仿佛每一个音节都透入听者心底最隐秘的角落，令人产生一种敬畏感。声音成为这个成功的角色形象的特征之一（图 3-6）。

图 3-5　影片《海上钢琴师》中的画面

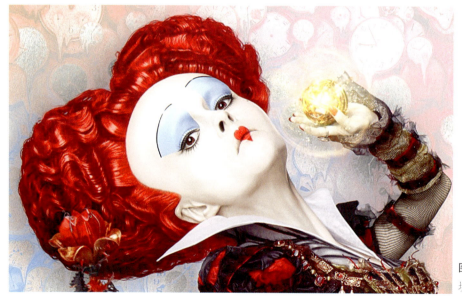

图 3-6　影片《爱丽丝梦游仙境》中的红桃皇后

事实上，动画影片中的虚拟人物并不是纯粹的"虚拟"，真人演员还是发挥了重要的作用：一方面动画影片往往需要通过对真人的动作捕捉来准确地表现动作；另一方面就更为重要，即角色的声音仍然要依赖于演员的表演，角色的各种情绪依然要借助演员的"声音"表现出来。配音对于动画作品的重要性是不言而喻的，如果没有那些幕后的声音，许多角色（木须龙、丁满、大眼怪兽迈克、公鸡洛基、蜡笔小新）都将黯然失色。如图3-7所示。

图3-7 《玩具总动员4》中的卡蹦公爵（Duke Caboom）通过演员基努·里维斯的配音，大大强化了角色塑造的力度

4. 直接表达作者的观点和作品的主题

二、音乐

音乐是经过加工处理的声音，它必须通过演奏、演唱才能形成。音乐作为一门独立存在的艺术，发展至今已有数千年的历史。音乐艺术作为声音艺术的精华，既是一门时间艺术，又是一门空间艺术。电影音乐则是专门为电影创作、编配的音乐，它是音乐艺术的一个分类，也是电影声音中的重要组成部分。

（一）音乐在影片中出现的方式

按照在影片中出现的方式，电影音乐可分为现实性音乐和功能性音乐。

（1）现实性音乐，又称客观音乐、有声源音乐或画内音乐，即在影片画面上可以看到声音的来源，如剧中人物唱歌、拉琴以及画面中的收音机、录音机播放音乐等。

（2）功能性音乐，又称主观音乐、无声源音乐或画外音乐，即在银幕上看不到声音来源的音乐。很多影片的功能性音乐都是作曲家为电影专门创作的。功能性音乐着力于表现人物的心理活动、情绪和渲染环境气氛等。

（二）音乐与画面的关系

音画关系是指音乐与画面在影片中的结合关系。音乐是听觉艺术，画面是视觉艺术，两者都是通过一定的时间延续来展示各自的艺术魅力，它们势必会以不同的形式结合在一起。一般来说，音画关系分为音画同步和音画对位两种形式，其中音画对位又包含音画并行和音画对立。

1. 音画同步

从理论上来看，任何电影都应是音画同步

的,也就是说,影像和声音经过整合,它们应同时被观众接受到。音画同步表现为音响与画面紧密结合,音乐情绪与画面情绪基本一致,音乐节奏与画面节奏完全吻合。音乐的目的应是为更好地烘托和渲染画面,它附属于画面,与画面是一种"合一"的关系。沃尔特·迪士尼导演的《米老鼠》系列影片中就充分运用了音画同步的艺术处理手段,该片中与音画同步的音乐也被称为"米老鼠音乐"。

在现实中,如果音画有一两格不同步,观众有时并不会发觉。如一辆公共汽车在路上急驰,或一个背向摄影机的演员正在说话,这种情况下,严密的音画同步并不十分必要。但是,当演员面向摄影机说话时,他嘴唇的动作就必须和人声的音轨完全吻合,任何超过半格的差别都会毁掉这场表演。在动画影片的制作中,口型动画也非常关键,动画家在绘制卡通人物的口型时,应以事先录制好的人声为依据,这是一项必须严格对位的工作。

2. 音画对位

音画对位是指从特定的艺术目的出发,在同一时间内让音乐和画面分别做出不同侧面、不同角度、不同层次的表现,由于音乐和画面对节奏、速度、情绪和意境的表现不同,从而形成了"对位"的关系。"对位"的目的在于更好地表现人物的内心世界,反映生活的复杂性、多面性,以及表达影片丰富的内涵。

有声片刚刚出现时,苏联蒙太奇学派的爱森斯坦、普多夫金和亚历山大洛夫三位大师就提出了音画对位的设想。在1933年导演的影片《逃兵》中,普多夫金第一次有意识地运用了声画对位的原则。在影片的结尾,音乐并不追随画面表现工人斗争的受挫,而是始终处于不断引向高潮的过程之中,表现了对罢工斗争必胜的信念。在此之后,声画对位逐渐被各国电影艺术家广泛采用。拿电影《辛德勒的名单》来说,帕尔曼演奏的小提琴主题音乐本身抒情优美,环绕型和级进的旋法,伴以向下的跳进,听起来非常深情,但这部影片是以反映德国法西斯的暴行为主题的,主题音乐和这个故事本身就构成了一种对位。作曲者约翰·威廉姆斯与斯皮尔伯格多次合作,深切体会这一位身体中流着犹太人血液的导演在创作此片时的心情,因此吸取了犹太民族音乐的旋律特点。在片中并没有使用他个人擅长的大型交响乐,而是以小提琴和大提琴的独奏作为整个音乐的基调,使得整个配乐充满了人文关怀,也符合斯皮尔伯格纪录片气息的黑白摄影风格。尤其在犹太墓碑的长道上徐徐流动着的片尾音乐,更让人感受到一个民族的悲怆和坚强(图3-8)。

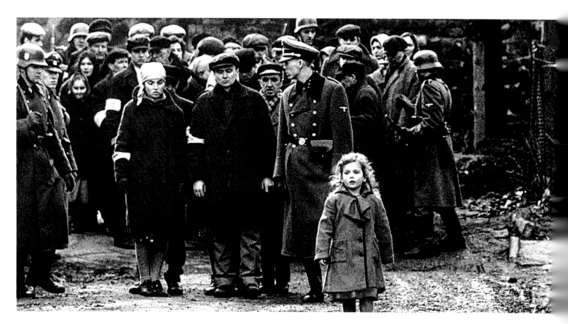

图3-8 影片《辛德勒的名单》中红衣小女孩的画面

音画对位有以下两种情况：

（1）音画对立。音乐所表现的情绪、气氛、节奏以及主题等与画面中影像所呈现出的情绪、气氛、节奏以及主题等截然相反。如在优美的音乐声中，法西斯分子在杀人。

（2）音画并行。音乐既不是具体地、简单地、机械地追随或解释画面的内容，也不与画面处于对立状态，而是以自身独特的方式从整体上揭示影片的思想和人物的情绪状态，在听觉上为观众提供更多的联想和潜台词，从而扩大影片在单位时间的内容含量。它与画面犹如两条平行线，是一种"并行"的关系。

音画并行关系中，音乐与画面有如下特点：

① 音乐是比较完整的，它可能表现在一个段落中，也可能表现在整部影片中。

② 相对影像内容而言，音乐不是简单的附属品，它有时可能是比较独立的。

③ 音乐所体现的意义与影片中的影像内容所体现的意义相比，前者似乎更抽象、更具有象征性，似乎更接近于作者所要表现的主题，换句话说，前者似乎比后者具有更高的层次。迪士尼经典动画电影《幻想曲》就是一个极端的例子，影片力求运用画面来诠释古典音乐，在这里，画面几乎完全成为音乐的解说与陪衬，在声音和画面的完美结合中，观众强烈地体会到了音乐的情绪以及人物的内心世界（图3-9）。

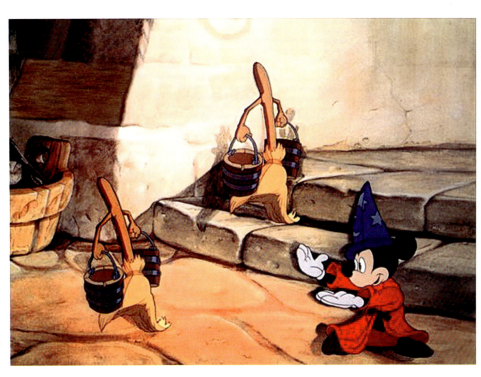

图 3-9 迪士尼经典动画电影《幻想曲》的剧照

（三）音乐在电影中的作用

一般而言，音乐的作用是作为一种独特的听觉艺术形式以满足人们的艺术欣赏要求。而一旦成为电影综合艺术的有机组成部分，音乐就具有了独特的审美特性和审美规律，这种独特性主要体现在音乐（听觉）与画面（视觉）的相互关系和相互作用的规律性之中，而研究此规律性是电影音乐美学的基本课题。

音乐在电影中的作用主要有：

1. 抒情

用音乐抒发人物难以用语言表达的情感，刻画人物的心理活动，抒情是电影音乐最主要的作用。

2. 渲染画面中所呈现的环境氛围

音乐能为影片创造一种特定的背景气氛（包

括时间和空间特征),从而可以深化视觉效果。音乐既可以为影片的局部渲染气氛,也可以用来贯穿全片。它不是简单地重复画面上的视觉效果,而是细致入微地为影片创造气氛,给画面带来一个情感的基调。如影片《猎鹿人》中,婚礼的音乐长达 20 分钟,通过音乐的充分渲染,达到了以和平的幸福美好反衬影片中长时间展现的战争的残酷的目的。

3. 表现时代感和地方特色

影片《神偷奶爸》系列的背景音乐在诸多涉及隆重场面的氛围渲染中,表现出了英国式的一种庄重与典雅。再如《寻梦环游记》中的音乐,片中讲述的是墨西哥亡灵节的一段故事,在其中的背景音乐处理上,也具有浓烈的墨西哥风情。二者在音乐的处理上,都有意识地选取了当地的特色音乐,以符合影片故事发生的地区。如图 3-10、图 3-11 所示。

图 3-10　影片《神偷奶爸 2》剧照

图 3-11　影片《寻梦环游记》剧照

4. 评论

在影片中用音乐来表达创作者对人物和事件的主观态度,如歌颂、同情、哀悼等。这种音乐是影片的一种特殊旁白。

5. 描绘

对画面中富于动作性的事物或情景,通过相应的音乐手段加以描绘,如鸟鸣、追逐、机器运转等。

6. 刻画人物

在影片中将某个具体人物音乐化。如《鸟人》中的"鸟人的音乐",《寻梦环游记》中的 *Remember Me*,在电影《菊次郎的夏天》里,著名配乐大师久石让的音乐便很好地起到了人物塑造的辅助作用。这部电影讲述了一个名为菊次郎的游手好闲的中年男人与一个自幼丧父的小男孩的寻亲之旅。影片中的小男孩是天真、单纯的,所以在第一

个镜头和最后一个镜头中，小男孩背着书包从远处跑来时配乐大多是活泼明快、简单轻松的，洋溢着一种夏天般的童真感。而当菊次郎出现时音乐则变得低沉，欢快中夹杂着成年人的气质。影片中的菊次郎吊儿郎当，不靠谱，游手好闲，但他内心并非一无是处，因为他帮助小男孩实现了找到妈妈的梦想。这样的配乐与双方的性格十分相符（图3-12）。

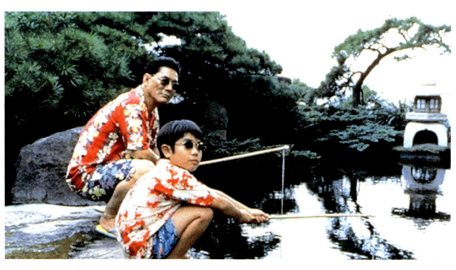

图 3-12　影片《菊次郎的夏天》中父子垂钓的画面

7. 剧作功能

有的音乐直接参与到影片的情节中去，成为推动剧情发展的一个元素。迪士尼传统动画影片几乎无一例外地运用了音乐的剧作功能，其特点是将音乐、歌曲、舞蹈结合起来形成一个乐曲化的叙事段落。在《冰雪女王》中，著名歌曲 Let It Go 表现了年轻的冰雪女王对突破自我的释然。再如国产动画影片《白蛇：缘起》的插曲《何须问》，表现了阿宣和白素贞相遇相知的一段经历，优美的歌曲既是影片的主题音乐又是影片的一个叙事段落。在叙事方面，音乐不仅能营造出一种恰如其分的基调，而且还可以结合歌词最直接、最有效地将观众带入影片的情景当中（图3-13）。

图 3-13　影片《白蛇：缘起》中阿宣和白素贞的画面

8. 声画组接连贯作用

即用音乐衔接前后两场或更多场戏，组接同一时间不同事件的若干组画面的交替或同一事件的若干个不同侧面的各组镜头的交替、电影时间空间的跳跃交错等。音乐的这种连贯作用又被称为"音乐的蒙太奇"。在很多动画影片中，我们都会看到优美的歌曲出现在转场上：有的用来精简时间的推移或者岁月的变迁，如《狮子王》中辛巴成长的段落；有的用来精简空间的转移，如《白雪公主》中七个矮人从矿地回家的段落；有的用来简化某个事件的过程，如《花木兰》中训练的段落；有的用来表现某件事情或某种情绪的变迁，如《玩具总动员》中安迪从喜爱胡迪到喜爱巴斯光年的段落；等等。这些音乐的安插在缓和节奏的同时，也有叙事的功能。

（四）对电影音乐的评价

音乐出现在电影中，其最初目的只是为了将观众的注意力吸引到银幕上去，后来才开始用音乐去配合表现画面的内容。为了表现画面的内容，在相当长的时间里，人们探索了各种办法，使用了各种手段。20世纪60年代以后，随着人们对音响元素的重新认识，音乐的地位受到了冲击。现在，许多优秀电影艺术家在他们的影片中很少使用音乐，即使一定要使用，他们也会努力使音乐出现得十分自然。影片《钢琴家》中，当钢琴家发现德国人回来时，他抱着罐头躲进了阁楼里。这时响起了《月光鸣奏曲》，无奈、惆怅、凄清全部都顺着音乐飘了出来。德国军官对音乐的情感，他内心对艺术的热忱以及他并不残暴的性格，都通过这首曲子表达了出来。正是因为有了这首音乐，才让观众了解了德国军官，也让军官放过钢琴家显得合情合理(图3-14)。当然，也有这样一些优秀的电影制作者，音乐在他们的影片中的出现，与影像或与影片所表现的内容相距甚远，它已远远不是在解释或者配合画面了，而是要表现一种更高层次上的、更抽象的、更模糊不清的思考。如影片《鸟人》中，"鸟人的音乐"可以说是"鸟人"精神状态的凝缩；影片《蓝色的女人》刻画音乐指挥比德罗的精神世界有两个重要手段，一个是蓝色，而另一个就是影片中那种缥缈不定的"蓝色女人的音乐"，"蓝色女人的音乐"正是主人公精神世界、艺术境界和浪漫情怀的凝缩。

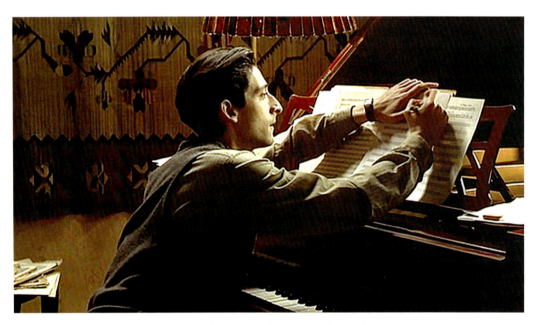

图3-14　影片《钢琴家》中钢琴家席皮尔曼的剧照

音乐本身是一种独立的、异常成熟的艺术形式,它独具魅力,极为感人。我们在电影中使用音乐,应该像《鸟人》《蓝色的女人》的创作者那样,能够深思熟虑地考虑和安排影片的音乐,而不应像我们看到的有些电影那样,将音乐作为掩盖影像制作不足的一种手段。

三、音响

音响也称"动效",是电影中除对白和音乐之外的所有声音的统称。在电影创作中,音响并不仅仅是重复画面上已出现的事物,它还作为一种剧作元素被纳入影片的结构中,成为艺术创作的手段之一。电影中所使用的音响非常广泛,几乎包括了自然界中的所有声音。

(一) 音响的种类

在实际应用时,通常将各种音响分为以下几类:

1. 动作音响

即由于人或动物行动所产生的声音。如人的走路声、开门关门声、打斗声、动物的奔跑声等。动画影片中的动作音效非常丰富,而且往往不是写实的声音,带有夸张因素。

2. 自然音响

它是指自然界中非人的行为动作所发出的声音。如山崩海啸、风雨雷电、鸟叫虫鸣等。

3. 背景音响

亦称群众杂音。如集市上的叫卖声、运动场上观众的呼喊声、战场上的呐喊声等。

4. 机械音响

因机械设备运转所发出的声音。如汽车、轮船、飞机的行驶声,工厂机器的轰鸣声,电话铃声,钟表的滴答声等。

5. 军事音响

又称"战争音响",是指与战争有关的装备所发出的声音。如枪炮、坦克、炸弹或地雷被引爆时的爆炸声及子弹的呼啸声等。

6. 特殊音响

它是指人为制造出来的非自然音响或对自然声进行变形处理后的音响。这类音响在影片中能够增加生活气息,烘托气氛,扩大视野,增加画面的深度和广度。

(二) 音响在电影中的作用

1. 增加银幕的真实感

人对周围事物的感知,是感觉器官的综合利用。也就是说,感觉具有多面性,相互之间并有渗透性。在默片时代,人的综合感觉被人为地变成了眼睛的单一感觉,使人的感觉失去了平衡,画面的真实感受遭到了削弱。通过音响,也可以识别空间形态。如马蹄声,嗒嗒的声音,是马在柏油马路上奔跑;噗噗的声音,是马在沙土路上奔跑。音响不仅在物质方面,而且在美学方面,大大地增强了空间真实感,从而增加了画面的逼真程度和可信程度,使观众通过看和听的结合,重新感到了不可分割的现实世界。

2. 渲染画面的氛围

在迪士尼动画电影《小飞象》中,运用了人群呼喊声、掌声、鼓声等音响,渲染马戏团嘉年华的轻松愉悦的气氛(图3-15)。

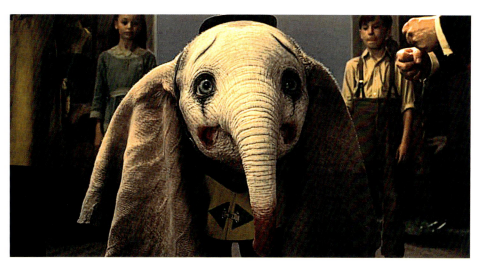

图3-15 动画影片《小飞象》剧照

3. 突破画面的局限，扩展空间，增加银幕的信息量

例如，在《玩具总动员4》中叉叉的被修理过程，用音响表现了没有出现的修理过程和修理所处的时空，在玩具盖比娃娃化妆的镜头下，同时叙述了不同时空发生的事情，扩展了时空表现力（图3-16）。再如影片《功夫熊猫3》中，天煞最后被熊猫的气打败之后，影片并没有给观众一个明确的镜头语言，而是以"不要"这句台词和背景音乐变得舒缓来表现危机的过去。这些镜头语言都用音响表现了没有出现的时空，同时叙述了不同时空发生的事情，扩展了时空表现力（图3-17）。

图 3-16　影片《玩具总动员4》剧照

图 3-17　影片《功夫熊猫3》剧照

4. 声画组接

用音响将几个不同内容的镜头连接起来，产生一种整体感。如《蜘蛛侠：平行宇宙》中，在进行故事讲述和画面转接的过程中，运用了节奏感很强的音乐，一方面展现了蜘蛛侠的故事连贯性，另一方面给人以整体的节奏感，与影片的画风也形成一种呼应（图3-18）。

5. 表现人物的心境

例如，描写小偷第一次偷东西的场景中，用心跳声反映小偷极其紧张的心理状态。

6. 塑造人物

影片《功夫熊猫3》讲述了阿宝在找到失散多年的父亲和熊猫故土之后，他和天煞之间的故事。影片的主题是借助阿宝的自我寻找以及"神龙大侠"的现身来表现的，在第三部中，我们不仅看到了天煞、作为神龙大侠的阿宝，还看到了观众一向喜爱的乌龟大师。而对正反两派人物的表现，除影像叙事之外，声音方案的设计也起到了重要的作用。"舒缓"——乌龟，乌龟大师的人物形象，能让观众迅速联想到中国的禅意与一种高深的智慧，因此当乌龟大师出现时，音乐较为舒缓。"激烈"——天煞，作为想要吸取无尽的"气"的反派，天煞显得目的性很强，与乌龟大师的人物形象形成鲜明的对比，因此音乐节奏是强烈而又紧凑的。实际上在这部影片中，"激烈"表现的是放荡、不羁、富有挑战性；而"舒缓"则表现了如道家提倡的一种调和、智慧和禅意（图3-19、图3-20）。

图3-18 影片《蜘蛛侠：平行宇宙》剧照

图3-19 影片《功夫熊猫3》中的天煞剧照

7. 隐喻、象征，表现作品的主题和作者的思想

如张艺谋导演的影片《影》中，嘈杂的雨声、古筝与箫声以及影片结尾时的琴筝合奏。

图 3-20 影片《功夫熊猫 3》中的乌龟剧照

第四章

剪 辑

第一节
剪辑概论

一、剪辑概述

"剪辑"一词,在英文中是"编辑"(editing)的意思,在德语中为裁剪(schnitt)之意。而在法语中,"剪辑"一词原为建筑学术语,意为"构成、装配",后来才用于电影,音译成中文,即"蒙太奇"(montage)。在我国电影中,把这个词翻译成"剪辑",其含义非常准确。"剪辑"二字即剪而辑之,这既可以像德语那样直接同切断胶片发生联想,同时也保留了英文和法文中"整合""编辑"的意思。而人们在汉语中使用外来词语"蒙太奇"的时候,更多地是指剪辑中那些具有特殊效果的手段,如平行蒙太奇、结构蒙太奇、理性蒙太奇等,本章第三节将专门对"蒙太奇"进行论述。

在电影发明的初期,一个镜头就是一部影片,这就无所谓什么剪辑或蒙太奇。到了梅里爱时代,虽然已开始运用多个戏剧场面叙述故事,但往往一个镜头就是一个场面,而且观众的视点固定不变,也不存在景别和视角的分切,只是将一段胶片与另一段胶片粘接起来就可以放映了。这种连接胶片的技术工作,被称为"剪接",它是剪辑艺术的萌芽与前身。到了格里菲斯时代,摄影机的视点得到了解放,影片的构成开始以镜头为单位,而镜头也发生了变化,这样,剪辑观念和手段才应运而生。

电影剪接是电影艺术初创时期的名称,它偏重于技术性,是剪辑工作发展史的初级阶段。而电影剪辑这个名称是电影逐渐成为艺术后才形成的,它着重于艺术性,同时也包含了剪接技术。因此,剪辑中存在着剪接因素,而剪接一词则无法包括剪辑的全部含义。

电影剪辑是一种统一的创作手段,它的两个不同方面——剪与辑,是相辅相成、不可分割的整体。没有剪,就谈不上辑;而没有辑,也就用不着剪,任何顾此失彼、分离两者关系的理论和做法都是不正确的。把拍摄的镜头、段落加以剪裁,并按照一定的结构把它们组接起来,才是剪辑工作完整的创作过程。而且,不论在剪辑上持有什么观念、采取什么手法,剪辑对影片再创作的作用应该越来越突出、越来越加强,而不是相反。

有许多次"开始"、许多次"再创造"是电影的特点之一。就大的阶段来说,现代电影艺术的创作过程包含三次再创造:第一次的"开始"和"创造",是剧作者的影片构思和剧本编写,把整部影片的视觉、听觉形象以文字形式落实在纸面上;第二次的"开始"和"创造",是导演的总体构思和执导拍摄,将文学剧本的全部文字形象转化为一系列不同景别、不同角度的镜头,用摄影机、录音机将影像和声音分别摄、录在胶片上,或一格一格地拍摄下来,完成前期摄制的艺术再创作,由此充实、丰富了第一阶段创作的文学剧本内涵;第三次的"开始"和"创造",是导演和剪辑师的共同创作,通过剪辑,把根据分镜头剧本所拍摄的原始素材画面和收录的原始素材声音,按照运动规律的合理性,组接成可放映的完整的银幕映象。

剧本中,影片的文字形式是完整、统一的,在拍摄中,却要把完整的作品经过分切,"破坏"成单个的镜头和段落。而剪辑工作则是将拍摄的单个镜头、段落,按照剧本的要求、导演的创作意图及即兴创作、生活逻辑和戏剧发展,再重新组接起来。"剧本—拍摄—剪辑"的过程,是一个不断前进的发展过程。在这一过程中,后一项工作既不是对前一项工作的完全摒弃,也不是对前一项工作的简单重复,而是在前一项工作的基础上,经过再发展、再创作,而形成与前一项工作不完全相同的新因素。剪辑作为影片创作的最后阶段,不仅标志着一部影片最后创作的完成,而且决定着一部影片最后质量的好坏。因此,剪辑的重要性是显而易见的,正如美国电影理论家李·R.波布克所说:"电影剪辑师的贡献与影片创作过程中的任何其他因素一样,对于完成影片的质量起着决定性的作用。"

作为影片生产的一个重要的再创作过程,剪辑具有"两栖性",它既是一门艰苦的技术工作,更是一项充满乐趣的艺术创作。

从艺术发展的角度来看,电影剪辑经历了剪接与剪辑两个阶段。而从技术发展的角度看,电影剪辑已经并正在经历三个阶段:第一个阶段是手工制作阶段,这是无声电影时期,由手工技术操作剪辑影片;第二个阶段是机器制作阶段,这是进入有声电影之后,由手工操作简易机器进行影片剪辑;第三个阶段是计算机制作阶段,这是20世纪90年代出现的高新技术,由计算机进行"非线性"剪辑(数码剪辑)。电影观念、电影艺术手法、电影科学技术的演变与进步,有力地推动了电影剪辑艺术向着更高的层次和更大的范围迅猛发展。

由此可见,电影剪辑既是影片制作工艺过程中一项必不可少的工作,也是影片艺术创作过程中进行的最后一次再创作。

二、剪辑的内容

(一) 选择镜头

剪辑的首要内容,就是对大量的原始素材画面进行准确的选择、正确的使用。在进行素材画面的选择使用时,要充分认识、正确把握动作、造型、时空这三大因素,这样才能得心应手、合理选择。要将动作、造型、时空这三大因素结合起来进行审视、比较和考察,选取那些动作性强、造型优秀、时空合理的素材画面,同时还要分别顾及导演、摄影、摄像、演员的风格和特长,注意同类镜头的区别和特点。

(二) 制订剪辑方案

在影视文学剧本、分镜头剧本和导演阐述的基础上,剪辑师必须对整部影片的结构、节奏、声画处理、场面转换等,运用蒙太奇的法则和方法,提出自己的设想,制订出剪辑方案。剪辑方案的主要依据是分镜头剧本,它应充分体现导演的创作意图,但同时又要有所创新,以弥补导演艺术构思的不足,甚至在艺术处理上有所超越。剪辑方案是剪辑师进行艺术再创作的蓝图,它要有一定的精确性、可行性和稳定性,但也可以根据影片拍摄的实际情况予以必要的改动。剪辑方案着重设计、安排和调整影片的结构处理。拍摄的众多镜头根据分镜头剧本连接后,如果银幕、屏幕效果不佳,就需要在镜头组接时加以调整,对段落、场景、动作重新安排、重新组合,使结构趋于严谨、合理;而如果结构松散零乱,则必然会降低影片的艺术水准。

(三) 确定剪辑手段

电影的剪辑手段是繁复庞杂、多种多样的。比如,画面剪辑有挖格省略法、拼接延长法等;声音剪辑有删挖、串改移位法等;另外还有平剪、分剪、插接、移植等各种手法。确定采用哪种剪辑手段进行镜头组接最为恰当、便捷,最能达到预想的艺术成效,是对剪辑师总体艺术水平和技艺熟练程度的一种检验。这里所说的确定剪辑手段的技能包含三层含义:一是掌握了多种剪辑手段,能够根据艺术处理的需要,在众多剪辑手段中确定一种最适合的剪辑手段;二是面对一组特定的镜头,能够确定一种剪辑手段,剪辑后能达到最佳艺术效果;三是对于不同的影片,能够根据不同的艺术特点确定剪辑手段,以发挥不同影片各自的优点。也就是说,对于不同题材和不同风格、样式的影片,要选择确定不同的剪辑手段,一旦用错剪辑手段,或

者在几种剪辑手段之间游移不定，则将引起影视语言的混乱，导致影视创作上的失误。

（四）选择剪接点

在进行镜头组接时，剪辑工作的关键环节是寻找、选择准确的剪接点。剪接点选准了，镜头之间的衔接切换就会有机合理、流畅自然。剪接点的选择，包括画面和声音两个方面。就画面剪辑而言，最常见的剪接点是动作剪接点，此外还有情绪剪接点、节奏剪接点等。要认真考虑画面的动作、造型、时空三大因素，具体地说，要充分注意动作的连续、语言的节奏、情绪的贯穿、镜头的运动、画面的造型和时空的关系等，这样才能选择到有机准确的剪接点。选错了剪接点，就会讹误顿显、疏漏百出，使观众疑窦丛生，甚至感到不可理解。因此，选择剪接点时，剪辑师必须全面考虑，反复权衡，在审慎、认真的同时，还要有敏锐的艺术感和开创性。准确地选择剪接点，是剪辑工作的基本内容和关键环节，也是对剪辑师艺术技术水平最直接、最严格的检验。

（五）把握剪辑基调

所谓剪辑基调，是指从剧作的文学构思和导演的蒙太奇设想出发，经过剪辑处理而体现出来的影片的节奏基调。不同题材、样式、风格的影片具有不同的剪辑基调，如喜剧片的剪辑基调往往是轻松明快的。剪辑基调的决定性因素是掌握好全片的总节奏，在剪辑工作中，选取镜头的数量、长度及镜头的排列顺序，都对影片的总节奏有着直接的影响。因此，剪辑师必须正确稳妥地运用蒙太奇方法和剪辑手段，同时要充分考虑到广大观众的欣赏习惯和要求，这样才能形成合理的影片剪辑基调，并将其贯穿于全片。当然，有时为了某种特殊的艺术需要，局部的变调异格也是可能出现的，但那也是以不改变全片的总节奏为限。剪辑师要对全片的基调做出周密细致的设想和安排，并紧密结合影视片的主题和内容采用正确合理的剪辑手段，从而形成全片统一、和谐、顺畅的剪辑基调。把握剪辑基调，是剪辑工作的难点，它要求剪辑师具有较高的艺术素养和业务技能。

三、剪辑的作用

（一）剪辑创造节奏

所谓节奏，就是快慢、强弱、紧缓的速度。用苏联电影艺术家库里肖夫的话说："节奏——这是紧张与缓和、加速与放慢的正确重复的交替。"节奏不是电影所独有的，很多艺术形式都有自身的节奏，如在诗歌中，诗的韵律就是它的节奏；在音乐中，节奏就是各个音符在时值上的变化与结合。而在电影中，节奏是情节、动作和声音在时间、空间上合乎规律的安排。如果借用音乐节奏术语，也可以分快拍、中拍、慢拍，中拍是电影的正常节奏，快拍、慢拍则是电影的特殊变格手段。

影片的总体节奏从形式上可以分为内部节奏和外部节奏。内部节奏主要是指以情节发展为基础的人物动作的速度、力度，摄影机的运动速度、方向、音乐、音响的配合以及场景对造型因素的对比变化等；外部节奏主要是指通过剪辑手段所造成的影片的快慢、松紧、高低的节奏感。

剪辑节奏取决于镜头的尺数，切换的次数越多，镜头的尺数越短，节奏速度就越快；切换的次数越少，镜头的尺数越长，节奏速度就越慢。短镜头的快速剪辑，会超越现实生活的实际空间和时间，从而可大大扩展或压缩时空的延续性，造成一种特殊的节奏。如爱森斯坦1925年执导的经典影片《战舰波将金号》中"敖德萨阶梯"一场戏，利用139个镜头，反复映现了20多次镇压和被镇压的画面，使节奏对比加强，戏剧冲突强烈（图4-1）。

图 4-1 《战舰波将金号》剧照

影片的节奏能激起一种情绪感染。镜头长度越长,镜头的景别越远,节奏越慢,越能表现出"一种富有诗意的宁静和美感",给人的情绪以轻松与缓和;镜头长度越短,镜头的景别越近,节奏越快,紧张的程度越强,就越能给人的心理以"惊人的冲击力"。剪辑节奏是影片总体节奏的组成部分及最后完成环节,影片的内部节奏是外部节奏的依据和前提。剪辑不能根本改变影片的内部节奏,但也不是消极地适应内部节奏,它在一定程度上具有调整、补救内部节奏的作用。

尽管剪辑工作非常重要,但是它毕竟要受到现有素材和剧本的限制。大多数镜头并不是按照剧本的顺序拍摄的,但是剧本依然是这些镜头再组合的蓝本,特别是对动画电影来讲,大多数镜头是按照事前的分镜头剧本制作的,有人过分夸大了剪辑对影片节奏的作用,认为"剪辑台上出节奏",这是完全不正确的。剪辑工作可以赋予一部电影流畅的视觉感受和恰当的讲述节奏,可以在很大程度上建立起新的逻辑关系,但利用剪辑来重新创造一个故事的案例终归是少数。

(二) 剪辑创造运动

电影是运动的艺术。电影的运动除了来源于内部的元素以外,剪辑则是运动的最后完成者,同时还是新的运动的创造者。创造运动,应该说,也是剪辑的重要美学任务。剪辑可以调整运动节奏,改变运动状况,在某种情况下,它甚至还能创造新的运动视观。比如,通过剪辑手段,将几个有内在关系的静态画面快速剪辑在一起,会给人以动感。《战舰波将金号》中有个著名例子,摄影师吉塞在

阿鲁普卡皇家花园发现了三个分别躺着、坐着和站着的石狮子，于是建议用它们表现一种隐喻。导演爱森斯坦最初对摄影师的建议并没有认真注意，只是拍下三个镜头作为备用。但是在剪辑中，当导演把这几个镜头插入到大屠杀的段落中时，原本不同的三个静态形象被赋予了动态生命——一头睡狮在炮声之中被惊醒了。

（三）剪辑创造思想

单独的一个镜头，即使不与其他镜头相结合，也有自己一定的意义，这是没有异议的。比如哭和笑，在一个孤立的镜头里，可以表现出哭与笑的含义。然而为什么要哭、笑？哭与笑的内在意义又是什么？只有从前后镜头的联系上，才能明确地表示出来。这就是说，通过剪辑，将取自现实生活中的不同镜头结合在一起，来激发出一种新的意义。

影片记录的画面是现实，却又不单纯地在记录现实。巴拉兹在《电影美学》中说："上下镜头一经连接，原来潜藏在各个镜头里的异常丰富的含义便像电火花似地发射出来。"使现实画面冲破了它原来含义的限度，发生了既是它自身，又不是它自身的变化，升华了自身的内涵。剪辑创造思想，这不仅体现在对镜头的连接上，而且体现在镜头的不同连接方式上和影片不同的结构关系上。通过剪辑，能够改变影片结构，调换镜头顺序，使结构松散、情节杂乱的影片变成结构严谨、情节清晰的精彩作品，并赋予影片以新的含义。

（四）剪辑创造时空

有关电影的时间和空间，一般有三种概念：一种是客观事物实际存在的时间和空间，一种是出现在影片里的时间和空间，一种是整部影片所需要的有效放映时间。事物实际存在的时间和空间，是影片里时间和空间的依据；但反映在影片里的时间和空间，绝不是也不可能是事物原时间、空间过程的"复制"，它是利用剪辑对原时间和空间进行了压缩或扩展后，所产生的电影的时间和空间，也就是在银幕上构成的与现实世界相脱离的所谓的"电影的现实"。

这种创造非现实的电影时空的手段就是剪辑。利用拉长或压缩时空的手法，能把在1分钟内发生的动作，扩展为仿佛是1小时的时空过程；也能把1小时的时间动作过程，压缩成似乎是1分钟的时间。剪辑的这种作用使电影不仅是"临摹"，而且已经成为艺术的虚构和创造的手段，这对于电影而言，具有非常重要的意义。

第二节
轴　线

一、轴线概述

电影影像中的人和物一般是以一种动态的形式出现的，即人和物在场景中的位置会不断变化，而与此同时，为了丰富影像的表现，摄影机的机位也会不断变化。被摄的人和物与摄影机都在变化，若用一个连续的长镜头拍摄，则被摄主体的运动方向还是能从画面中被很容易地分辨出来。但由于我们在用镜头语言描述被摄主体时，总需要先将一个完整的动作在时空上进行分解，然后再通过镜头组合连接的方法来加以反映，因此，从画面上看，主体的动作方向或人物之间的位置关系在空间上会出现跳跃感。如果将不同侧面拍摄的画面组接在一起，画面上被摄主体的动作方向或人物之间的位置关系甚至还会出现混乱。为了避免这种混乱，电影创作者在长期实践中总结出了"轴线"这一概念。

所谓轴线，是指在镜头的转换中制约视角变化范围的界线。在电影的场面调度中，被摄对象的运动方向或被摄对象（两个人物以上）相互之间的位置关系所形成的一条假定的直线就是轴线，我们也称之为关系线、180°线或方向线。所谓保持轴线关系，就是要求我们在镜头变化时，必须保持上下镜头中人物的位置关系、视线左右关系以及运动朝向关系。因此，在同一场景中拍摄相连镜头时，为了保证被摄对象在画面空间中位置正确和方向统一，在变换视角（机位）时，要严格遵循轴线规律，即在轴线一侧180°的范围之内设置摄影角度。遵循轴线规律变换视角，可以保证人物运动路

线和人物关系始终清楚、明确,这是构成画面空间统一感的基本条件,否则,会给后期剪辑工作带来很大困难。

方向轴线：由被摄对象的运动方向所形成的轴线。

关系轴线：由被摄对象(两个人物以上)相互之间的位置关系所形成的轴线。

二、关系轴线

(一) 关系轴线的定义

关系轴线是指由被摄对象(两个人物以上)相互之间的位置关系所形成的轴线。场景中两个或两个以上人物之间的关系轴线是以他们相互视线的走向为基础的。电影中使用关系轴线最多、最复杂的情况通常发生在两人交流的场面中。利用轴线表现人物交流的难度在于角色并不总是面对面的,当两个演员面对面站着,或者相对而坐,在他们之间划一条关系线还算简单,但当演员躺着,他们的身体相平行或者向反方向时,两者之间的关系线似乎就难以确定了。另外,角色不会也不应当在对话中始终保持在一个位置,走动、转身、换位都很常见。在此情况下可以利用"头部原理"。不论身体的位置如何,直接吸引我们注意的通常是人物的头部,因为嘴是人说话的部位,而眼睛则是人用来吸引注意或表示兴趣所在的最有力的方向指示器。

(二) 双人交流

双人交流轴线也称"单轴线",它所涉及的只是交流的双方,因此在轴线规则的实际应用中是最简单,也是最基本的,同时,双人交流场面也是其他更复杂情况存在的基础。

1. 三角形原理

前文已经提到,场景中两个人物之间的关系轴线是以他们相互视线的走向为基础的。通过图示很容易发现,在轴线的一侧可以有三个顶端位置,这三个顶端构成一个底边与关系线平行的三角形。主镜头中摄影机的视点是在三角形的顶端上。三角形摄影机布局原理的首要规则,就是要选择关系线的一侧并保持在已选择的那一侧,其主要优点是被摄对象各自处在画面固定的一侧,每个镜头中都能保证角色A在左而角色B在右的位置关系。在关系线的两侧都可各有一个三角形的摄影机位置布局,但在大多数情况下,我们不能从一个三角形机位切换到另一个三角形机位,这样做会把观众搞糊涂,因为使用两个不同的三角形摄影机位,角色在画面上就没有了固定的位置,某个人物一会儿在左,一会儿又在右,关系非常混乱(图4-2)。

图4-2 三角形原理及典型机位图

2. 双人交流的典型机位

通常以轴线的方法表现双人交流时,会出现九个比较典型的机位,下面我们分别进行论述。

（1）①号镜头。①号镜头通常被称为"关系镜头",处在底边与关系线平行的三角形的顶端上,是一个在场景中充当主机位置的镜头。这类镜头拍到的画面大多是全景系列（大远景、远景,大全景、全景）景别,是双人画面。称①号镜头为关系镜头是因为镜头的位置决定了画面人物的轴线关系、画面人物的位置(A在画左,B在画右)、背景关系、光线和空间,也决定了镜头调度,其他所有的镜头都要以①号镜头为依据。因此,在场景中,①号镜头应尽量表达出空间的最大范围,并在画面中为镜头的调度提供视觉依据。因此,①号镜头既要考虑画面的构成, 又要考虑画面的构图(图4-3、图4-4、图4-5)。

图 4-3 ①号镜头机位示意图

图 4-4 饺子执导的国产动画影片《哪吒之魔童降世》中打斗场景的①号镜头画面

图 4-5 克里斯·巴克、珍妮弗·李执导的动画片《冰雪奇缘2》中安娜与雪宝坐在船上场景的①号镜头画面

（2）②、③号镜头。②、③号镜头通常被称为"平行镜头"，它们与①号镜头在视轴方向上基本是同步的（平行的）。这类镜头所拍到的画面大多是人物的中景、中近景和近景，人物是单人画面，摄影机平行于演员进行拍摄，此时拍摄的画面是演员的侧面（图4-6、图4-7）。

图4-6　②、③号镜头机位示意图

（3）④、⑤号镜头。④、⑤号镜头通常被称为"外反拍镜头"，也称"过肩镜头""局部关系镜头"。它们处在三角形底边外侧，景别以中景、中近景、近景、特写为主。人物视线在镜头中的朝向不同，因而视线是内向且对应的。在拍摄中，由于镜头焦距和焦点的作用，往往前景人物是虚影像，后景人物是实影像。前景的演员背对着镜头，处于后景的演员在此时成为画面表现的主体。

④、⑤号镜头最能体现轴线对镜头的约束作用，最能强化人物之间的位置关系和交流关系。在这类镜头中，我们可以清楚地看到人物、位置、环境、视线四者之间的关系，因此，它们最具交流效果，使用频率也最高（图4-8、图4-9）。

图4-7　国产动画片《罗小黑战记》中的②、③号镜头画面

图4-8　④、⑤号镜头机位示意图

（4）⑥、⑦号镜头。⑥、⑦号镜头通常被称为"内反拍镜头"或"正打、反打镜头"，景别一般以中近景、近景、特写为主。双人交流镜头中，向两个人物不同的空间背景拍摄时，一方为正打，另一方则为反打。先拍为正，后拍为反。所谓正打、反打，实际上只是在拍摄中导演创作与摄影创作交流的表示方法。

图 4-9 皮克斯动画影片《玩具总动员4》中的④、⑤号镜头画面

⑥、⑦号镜头都是单人画面,拍摄时各居画面一侧。由于是单人画面,主体更为清晰。⑥、⑦号镜头剪辑在一起,视线互相对应,形成交流关系。这种对镜头画面的单人处理,实际上是镜头的强调。所以,⑥、⑦号镜头是导演完成叙事重点、突出人物、塑造形象的重要手段,因而在创作中使用得也比较频繁(图 4-10、图 4-11)。

(5)⑧、⑨号镜头。⑧、⑨号镜头,这两个镜头比较特殊,它们的镜头视轴方向与人物轴线方向基本平行或重合,属于内反拍角度的一种极端位置,我们又称之为"骑轴镜头"或"视轴镜头"。由于视轴与人物轴线的方向平行,因此人物的视线不是看左或看右,而是看中,即视觉上是在与观众交流,拍摄上是在与摄影机交流,因而我们又称之为"中性镜头"。

图 4-10 ⑥、⑦号镜头机位示意图

图 4-11 追光动画和华纳兄弟共同制作的动画电影《白蛇:缘起》中的⑥、⑦号镜头画面

⑧、⑨号镜头会因为人物位置远近的不同产生出各种不同的景别,但常规的景别是中近景、近景、特写或大特写。由于视线看中的关系,画面上产生了剧中人主观视点的镜头效果,极具交流感和参与感。画面构图往往将人物处理在画幅中间。⑧、⑨号镜头的使用也是一种强调镜头,它们是完成叙事、刻画人物、表现人物表演的重要镜头(图 4-12、图 4-13)。

图 4-12 ⑧、⑨号镜头机位示意图

图 4-13　韦斯·安德森执导的动画影片《犬之岛》中的 ⑧、⑨ 号镜头画面

在场景空间一侧的几个镜头中，除了①号镜头外，其余的机位，无论是在拍摄还是剪辑上，都是成对地应用，以形成叙事上的反映与被反映以及视觉上的呼应。

（三）多人交流

1. 将多人交流简化为双人交流

一般来说，双人交流的轴线不能使用于多人交流的场面。但是在一种情况下例外，就是当多人形成对立时，可以简化地将一方看作是一个人，这样多人之间的交流也是一条轴线。也就是说，参与谈话的人数增加了，但存在于人物之间的轴线并没有增加，在这种情况下，多人对话场面和双人交流场面的表现方法是一致的。例如《狮子王》中，狮子辛巴、狐獴丁满和疣猪彭彭对话的段落中，就使用了这种方法，影片将这三个角色处理成双双交流轴线（图4-14）。

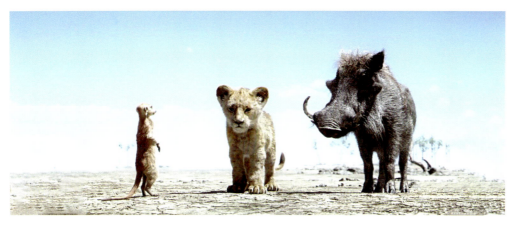
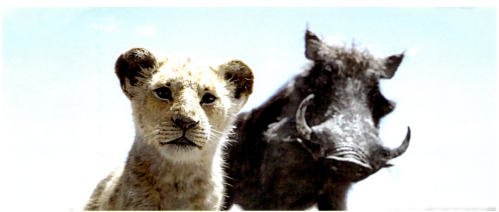

图4-14　美国迪士尼动画影片《狮子王》中的多角色对话场景

从上面的例子不难看出,拍摄此类三人交流的常规步骤是:

(1) 先用一个关系镜头交代全体。在常规的电影中,关系镜头会多次出现在人物交流的段落中,按一般习惯,这个镜头往往会用在场景的开端、中间或结尾处。

(2) 用内反拍角度重点表现其中的某一个演员,而这个演员往往是此次谈话的主角。

(3) 用内反拍角度拍摄另外两个人。

(4) 用外反拍角度拍摄一个演员。此时可以使用过肩镜头,以和上次拍摄这个演员的画面进行区别。

(5) 回到关系镜头。通常是为了表现交流的结果或者人物的运动。

实际上,多人交流在很多情况下都可以处理成双人交流。导演为了避免轴线操作过于复杂,往往会通过对人物的调度刻意形成这样的局面。在这种情况下,参与交流的人物分为全体人物和中心人物。如果全体人物以及中心人物都必须从视觉上表现出来,那么至少应当设置两个基本主镜头,一是人群的全景,一是(一个或几个)主要演员的近景,这样我们就可将两个具有共同视轴的镜头进行交替剪辑了。

图 4-15　呈三角形排列时多条轴线的处理方法示意图

2. 多条轴线的处理方法

多个人物呈三角形排列时会形成多条轴线,这时可以采用内、外反拍的方法。一般是先利用一个外围镜头表现出多人之间的位置关系,然后再将摄影机放在多人所形成的三角形的中心位置依次拍摄各方的镜头,这样就能够清晰地表现出交流者之间的相互关系了(图 4-15)。

影片《无敌破坏王 2》中,房间里的对话段落就是一个典型的呈三角形多条轴线的例子(图 4-16)。

图 4-16 美国迪士尼动画影片《无敌破坏王 2》中的三角形呈现多条轴线

三、越轴

（一）越轴的概念

越轴，亦称为"离轴""跳轴"，即在镜头视角转换时超越了轴线一侧 180°的范围界线。越轴表面上是一个位置问题，实质上是一个镜头从内容到形式的变化关系问题。越轴的最终画面视觉效果，或者说越轴的终极目的，就是通过镜头越轴，变化人物在画面中的位置关系（原先 A 在画面左，B 在画面右，越轴后，A 在画面右，B 在画面左），变化人物的视线方向，变化空间关系中的背景关系，变化人物的光线效果，最终达到变化画面视觉形式的目的，以获得更为强烈的画面构图及更好的视觉角度。

由于越轴背离了原有的镜头排列规律和空间关系，随意在某一个镜头中越轴，会直接导致画面中动作方向或人物位置关系的混乱。因此，越轴是有条件、有规律的，我们在制作及剪辑时，要考虑到这种规律的制约作用，不能随意而为之。

（二）越轴的典型方法

1. 空镜头越轴

在越轴前的一个镜头中，剪辑插入一个空镜头，由于空镜头无人物关系概念，无空间概念，无视线方向概念，因此在下一个镜头中改变原来的轴线关系，观众不会对新变换的方向感到不自然。观众在看影片时总是期待着新的镜头，空镜头的插入使他们对前面的视觉记忆力变弱，加上他们还忙于注意故事情节，所以不太会花很多时间注意方向，也就不会意识到由一个空镜头所引起的人物位置方向的改变。而且，这个空镜头一般还具有渲染或顿歇作用。例如，在表现赛跑的场面时，为了想转到跑道的另一侧从而获得更广阔的视野，我们可以做如下处理：参加赛跑的运动员从右

至左横过画面;运动员从右至左沿对角线方向前进;另外一些运动员从人山人海的看台前由右至左前进;插入时钟的特写镜头,表现时间;名次牌的特写;切回运动员的画面,此时可跨过轴线的另一侧进行拍摄。

2. 人物中性视线镜头越轴

在越轴前的一个镜头中,剪辑插入一个人物中性视线(看镜头视线)的镜头,然后在下一个镜头中改变原来的轴线关系。由于中性视线的镜头没有明确的方向感,也可以使观众忘记前面镜头的方向,因此,不会对新变换的方向感到不自然(图4-17)。

3. 摄影机机位运动越轴

摄影机机位运动越轴是指在场景中,借助摄影机的运动,在镜头内能够看到人物位置、视线、背景以及空间的同时变化。摄影机机位运动越轴,我们称之为"真越轴",这一越轴既可以单人进行,也可以双人进行,不受什么限制(见图4-18)。

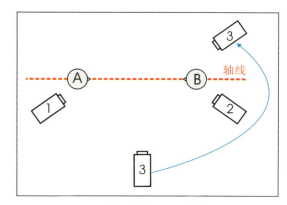

图4-18 摄影机机位运动越轴示意图
(其中蓝色线表示第3个镜头的运动轨迹)

4. 人物位置换位越轴

人物位置换位越轴是借助合理的镜头内动作改变原来人物位置关系达到越轴的效果。这种越轴,又称为假越轴。虽然人物位置变了,视线变了,但机位拍摄空间没有变,画面背景、光线方式没有变(图4-19)。

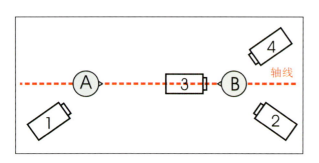

图4-17 中性镜头越轴示意图(其中第1、第2个镜头为对应的过肩镜头,第3个镜头是中性镜头,第4个镜头为越过轴线的镜头)

图4-19 美国迪士尼动画影片《冰雪奇缘2》中的人物位置换位越轴

5. 硬越轴

硬越轴,又称硬跳轴。在一些动作片的方向轴线上,可以对轴线有所突破,但前提是叙事情节应十分清楚,否则会在视觉、画面上产生方向的混乱。尽管如此,但在人物之间视线关系所产生的轴线上,仍然要遵守轴线规律,不能任意改变机位。

6. 利用枢轴镜头越轴

这种方法实际上也是硬越轴,但在拍摄上利用了场景中的景物作为贯穿关系,在视觉上有一个参照物,形成空间关系(图4-20)。

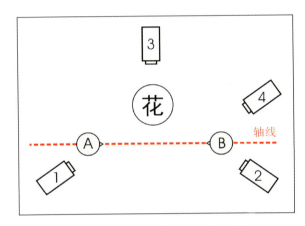

图4-20 利用枢轴镜头越轴示意图

此外,我们在拍摄中经常会利用门里门外、窗里窗外、车里车外等景物特定关系进行枢轴越轴处理。

7. 利用人物运动越轴

在进行场景调度的人物调度时,利用人物动作(加之剪辑的运用)进行越轴。利用人物调度改变轴线的方法非常简单,一般可以跟随人物的运动走过轴线,然后再在新的一侧开始拍摄。这种方式实质也是硬越轴的一种,只不过是利用人物动作加剪辑,视觉上看起来比较顺畅罢了(图4-21)。

图4-21 利用人物运动越轴示意图(其中黑色直线代表人物的运动路线,蓝色线为摄影机的运动轨迹)

(三)越轴中应注意的几个问题

(1)要考虑场景空间存在的可能性。

(2)越轴经常是导演处理镜头的一种手段,也可以是一种风格,但是不能乱用,否则会给人以无目的的感觉。

(3)应考虑镜头排列组合的合理性,不要造成不必要的视觉阻断。

(4)如果一场戏中有两次以上的越轴,那么越轴的方式不能重复。

(四)建立新的轴线

如果影片需要表现两个以上人物的交流时,单一的轴线往往是不够使用的,因为在不同的人物之间会出现不同的轴线。如何建立新的轴线?如何从彼轴线过渡到此轴线?这是下文将要论述的问题。

对于多轴线的问题,我们有一种方法是将其简化为一条曲折的轴线,并遵循双人轴线的原则来进行处理。换句话说,新轴线的建立并不需要特别的方法,只要"切"上去就可以。

第三节
蒙太奇

一、蒙太奇概述

蒙太奇，原来是法语中一个建筑学上的词汇，其原义是"安装、组合、构成"，即按照一个总的设计蓝图，将各种不同的建筑材料分别加以处理后，再组合、安装在一起，构成一个建筑物的整体，并产生出全新的功能和效用。也就是说，一块块的砖、瓦，一根根的木头、钢筋，当它们个别存放时，只是建筑材料，但是，按照工程图纸投入施工，制成门窗、梁架、墙壁等构件，并且安装、组合、构成建筑物后，就发生了质的变化，产生了新的概念和功效。零散的砖、瓦、木头、钢筋"变"成了结构合理、比例匀称、布局精巧的各种房屋，从而发挥出其任一个体单独存放时所无法产生的新的作用。

电影艺术家借用"蒙太奇"这一术语来比喻、表达、说明影片镜头组接的作用是颇为恰当的。在电影制作中，按照剧本或影片所要表现的主题和情节，分别拍成许多镜头（画面）；然后再按照原定创作构思，把这些不同镜头（画面）有机地、艺术地组接（剪辑）在一起，使之产生连贯、对比、联想、衬托、悬念及各种节奏功效，从而组成一部能完整地反映生活、表达主题，并为观众所理解的影片。这些电影独有的构成形式和表现方法，就总称为蒙太奇。

蒙太奇应包括所有"镜头组接"的技巧在内，无论它是连续的或对列的构成方法，都要根据一个总体构思和计划，把许许多多镜头分别加以剪裁，然后再把它们组接起来，发挥出比原来单个存在时更大的作用。苏联导演普多夫金曾经与他的老师库里肖夫做过这样一个蒙太奇试验，他们从某部影片中选择了演员莫兹尤辛的面部特写镜头，都是静止的、没有什么表情的特写，然后把这些完全相同的特写与其他影片的某一镜头相连接，形成三个组合，放映给不明真相的观众看。

第一个组合：在演员莫兹尤辛面部特写镜头的后面接上了一个桌子上摆着一盘汤的镜头，这样的连接显然表现出莫兹尤辛带着沉思的神情在看着这盘汤，画面留给观众的感觉是他想喝汤。

第二个组合：演员莫兹尤辛面部特写镜头与棺材里躺着的一具女尸的镜头相接，而此时观众感觉他看着女尸的面孔是沉重悲伤的。

第三个组合：演员莫兹尤辛面部特写镜头之后接上了一个小女孩在玩狗熊玩具，观众则认为他在很专注地观察女孩玩耍。

这三组镜头组合中，演员莫兹尤辛面部特写的镜头是一样的，而随着与之相组接镜头的不同，这三个组合分别产生了不同的效果。普多夫金还做过这样的试验，假设有三个可用的镜头：① 一个人在笑；② 手枪直指着；③ 惊惧的脸。如果按照①-②-③的顺序剪接，会表现出这个人怯懦。如果按照③-②-①的顺序来剪接，则表现出这个人很勇敢。通过这些具体的例子，很能说明蒙太奇的作用与含义。

蒙太奇的艺术内涵，概括说来有以下三个方面或层次：

首先，蒙太奇是影视艺术独特的形象思维方式。蒙太奇来源于人们对现实生活的观察和认识，来源于对现实生活的视听感受和分析思考，影视创作者通过对这些观察、感受、思考的结果（素材、画面、关系、因素等）进行选择、提炼、概括、集中、加工和改造，使之产生了对客观事物的正确评价，使之形象化并富于美感。而这一过程渗透了影视创作人员的思想、感情和创作意图，同时也是其世界观和艺术观的形象化的体现。影视创作者的这一思维活动，必须符合生活逻辑、观众心理感受的经验、人类认识论的规律以及影视艺术创作的规律。而这种思维活动或这种影视艺术所独有的形象思维方式，就是蒙太奇思维。从影视剧本的艺术构思、影视导演的分镜头处理一直到影片的最后剪辑，蒙太奇思维贯穿了影视创作的全过程。

其次，蒙太奇是影视艺术独特的艺术表现方法。蒙太奇是影视片的重要结构手段，而这种结构手段不但包括对镜头的运用处理及分切组接，包括场面、段落的布局和转换，而且还包括对时空结构、声音及画面关系的安排和处理。运用蒙

太奇的结构手段，可以删去与主题无关的部分，比较自由地支配影视的时间和空间；可以选择情节、细节和场面中最重要、最精彩的部分予以淋漓尽致地突出表现，从而有力地展示影片的主题思想、戏剧冲突、人物性格和艺术形象。蒙太奇，其实质就是影片构成形式和组合方法的总和。一部影片的结构，从某种意义上说决定了影片叙述的方式、走向和风格。这里所说的叙述方式，包括叙述顺序的安排（顺叙、倒叙、分叙、插叙、复叙、夹叙夹议等）、叙述角度的选择（主观叙述、客观叙述、主客观交替叙述、多角度叙述等）、叙述内在关系的处置（各种时空的组合、各类场景的设计、各个段落的布局等）。叙述方式运用得当，可以使影视片的内容（故事、情节、事件等）展现得更为流畅生动，并且，叙述方式和结构手段还会影响到影片的节奏韵律。

再次，蒙太奇是影视艺术最重要的剪辑技巧。蒙太奇是电影剪辑实践经验总结的成果，同时又是影视剪辑工作的灵魂和指南。以蒙太奇思维为主导进行镜头分切与组合的艺术处理方法，就是蒙太奇技巧。蒙太奇贯穿于电影创作的全过程，从电影文学剧本的创作构思到导演的创作构思，从分镜头剧本到影片的拍摄，都是蒙太奇的创作构思和具体实现。剪辑，不过是蒙太奇构思的第三次再创作、再实现罢了。

总之，蒙太奇是影视艺术独特的形象思维方式，蒙太奇思维是影视艺术独特的艺术表现方法；蒙太奇语言是影视艺术最重要的剪辑技巧；蒙太奇理论是影视美学最重要的元素。蒙太奇并不是影视艺术的一切，却是影视艺术最重要的组成部分。

二、蒙太奇的类型

对于蒙太奇的分类，电影理论家们有许多不同的见解。例如，爱森斯坦1923年发表的论文《杂耍的蒙太奇》，巴拉兹1924年撰写的理论著作《论电影》，摩西纳克1925年出版的《电影的诞生》，普多夫金1926年出版的专著《论电影导演与电影素材》，爱因汉姆1932年发表的论文《论电影艺术》等，都对蒙太奇的类型提出了自己的划分方法。

总结各家所持观点，主要是镜头的连续和镜头的对列两类情况。这两类镜头的组接形式，构成了蒙太奇技巧的核心，由此便可把蒙太奇技巧分为两大类：叙事蒙太奇和表现蒙太奇。

（一）叙事蒙太奇

叙事蒙太奇，也称"叙述蒙太奇"。这种蒙太奇技巧由美国电影大师格里菲斯等人首创，是影视片中最常用的一种叙事方法，其特征是以交代情节、展示事件为主旨，按照情节发展的时间流程、因果关系来分切组合镜头、场面和段落，从而引导观众理解剧情。这种蒙太奇组接脉络清楚、逻辑连贯，因而明白易懂。

叙事蒙太奇按其叙述方式，可分为以下几种。

1. 平行蒙太奇

这种蒙太奇常以不同时空（或同时异地）发生的两条或两条以上的情节线并列表现，分头叙述而统一在一个完整的结构之中，格里菲斯、希区柯克都是极善于运用这种蒙太奇的大师。马尔丹认为，"平行蒙太奇是最细腻、最有力的一种蒙太奇样式"。之所以说它"最有力"，首先是因为这种平行交错叙述可以对剧情删繁就简，省略过程，从而有利于概括集中、节省篇幅，有利于扩大影片的信息量并加强影片的节奏；其次，由于这种手法是几条线索平列表现，可以相互烘托，形成对比，易于产生强烈的艺术感染效果；再次，这种手法还可以充分发挥时空的极大灵活性，自由叙述，使影片的结构形式多样化（图4-22）。

2. 交叉蒙太奇

又称交替蒙太奇，它是平行蒙太奇的进一步发展。交叉蒙太奇与平行蒙太奇的不同是：平行蒙太奇不重视时空的一致，不注重几条情节线是否有因果关系，而只注重分头叙述，将几条线索统一在完整的情节中、归结在共同的主题上。交叉蒙太奇的特点是：它所平列表现的两条或多条线索之间有着严格的同时性，并且彼此具有密切的因果关系，有相互依存并相互促进的发展，有快速切换的交替展现。也就是说，其中一条线索

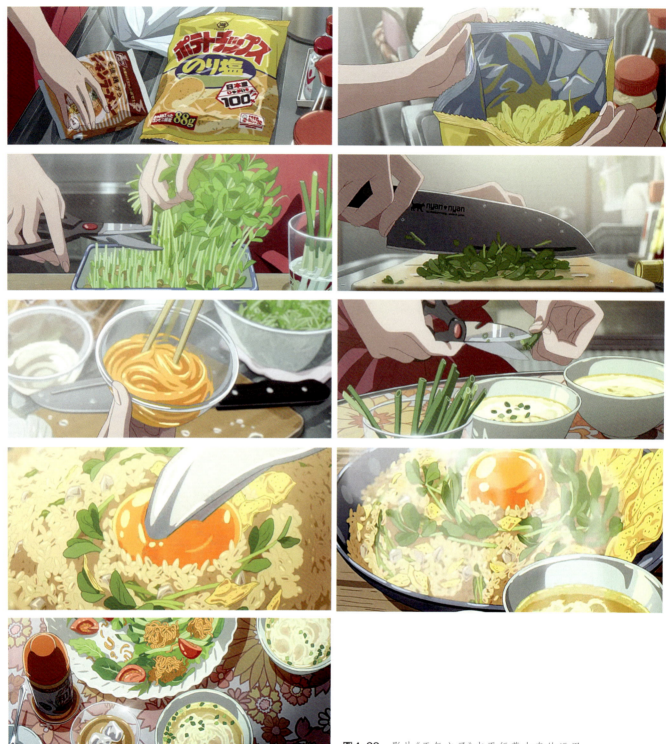

图4-22 影片《天气之子》中平行蒙太奇的运用

的发展往往影响另外的线索,各条线索相互依存,最后汇合到一起。这种剪辑技巧极易引起悬念,可以造成紧张激烈的气氛,加强矛盾冲突的尖锐性,因而是刺激观众情绪的有力手段,在惊险片、恐怖片和战争片中常用此法,以形成追逐和惊险的场面。爱森斯坦的影片《总路线》中,将数条剧情线索切换融合在一起,就是使用交叉蒙太奇的典型范例。

3. 重复蒙太奇

也称复现式蒙太奇,即同一内容的镜头、场面、人物、动作等反复出现,它相当于文学中的复叙方式或重复手法。在这种蒙太奇结构中,电影艺术的各种元素都可以在影片中再现,以造成强调、对比、渲染等特殊的艺术效果,从而达到刻画人物、深化主题的目的。如《肖生克的救赎》中老布和瑞德出狱后,在监狱门前及公交车上的场景,都曾在影片中重复出现两次,从而使影片结构更为完整(图4-23)。

4. 连续蒙太奇

依照事物的逻辑顺序、时间流程,将镜头组接起来进行叙述,从而表现一个动作或一条情节线索的连续发展,这是影片剪辑中最基本、最常见、最广泛的手法。其优点是层次分明,自然流畅,朴实平顺,条理清楚;而缺点是不利于概括,易给观众以拖沓冗长、平铺直叙之感。因此,在一部影片中绝少单独使用连续蒙太奇,一般多与平行蒙太奇、交叉蒙太奇手法相辅相成,混合使用。

5. 颠倒式蒙太奇

它打乱了事件和剧情发展的时间顺序,自由地从现时转到过去,又从过去转回到现在。颠倒式蒙太奇手法可以使剧情起伏跌宕、悬念顿生。在剪接结构上,它可以是占据全部影片的一种倒叙,如影片《魂断蓝桥》;也可以借助镜头进行插叙,如墨西哥影片《叶塞尼亚》中,以插叙追述叶塞尼亚的身世;可以用回忆镜头进行闪现;也可以对过去与现在进行混合叙述。动画影片《罗小黑战记》的制作就使用了颠倒式蒙太奇(图4-24)。

图4-23　影片《肖生克的救赎》中的瑞德和老布出狱后不同时间的场景

图 4-24　国产动画电影《罗小黑战记》中颠倒式蒙太奇的运用

（二）表现蒙太奇

表现蒙太奇，又称"对列蒙太奇"，是通过镜头内容形式上的对列，通过人物形象和景物造型的对列，造成一种概念或某种寓意，增强影片的艺术表现力和情绪感染力，从而达到激发观众想象与思考以及揭示、突出创作立意的目的。表现蒙太奇对镜头对列的强调主要是着重于内在的联系，着重于主观的表现，着重于强烈表达某种情感、情绪、心理或思想。表现蒙太奇的主要类型可分为以下几种。

1. 隐喻蒙太奇

这是诗歌中的比喻手法在电影中的运用。通过镜头的对列、交替剪辑，把不同事物的某种相似的特征凸显出来，利用类比的途径，含蓄而形象地表达创作者的某种寓意，以引起观众的联想。隐喻蒙太奇将巨大的概括力与极度简洁的表现手法相结合，往往具有强烈的情绪感染力。不过，运用这种手法应当谨慎，隐喻与叙述应有机结合，避免生硬牵强。运用隐喻蒙太奇的一个著名例子是谢尔盖·爱森斯坦导演的影片《战舰波将金号》，片中有这样三个镜头，闪电般迅速地把三个不同姿势的石狮组接在一起，构成"石狮怒吼"的形象，使影片的情绪感染力达到高潮。先是躺着的石狮，然后是抬起头来的石狮，最后是前脚跃起吼叫着的石狮，这个隐喻

式蒙太奇中蕴含着人民对冷酷残暴的沙皇制度的愤怒已达到忍无可忍的地步（图4-25）。又如普多夫金在《母亲》一片中将工人示威游行的镜头与春天冰河解冻的镜头组接在一起，用以比喻革命运动势不可挡。

2. 对比蒙太奇

类似于文学中的对比描写，即通过镜头之间或场面、段落之间在内容或形式上的强烈对比，从而产生冲击力，使表达的思想、情绪得到强化，或在冲突中迸发出新的含义火花。对比蒙太奇与隐喻蒙太奇的不同是：隐喻蒙太奇是用"相似的"镜头对列组接，产生"类比"效果；而对比蒙太奇则是用"相异的"镜头对列组接，产生"反比"的效果，如贫与富、苦与乐、冷与暖、动与静的反比等。在这种对比中，所产生的新的含义，远非原来两个单独镜头的含义，也非两个镜头相加的含义。正如爱森斯坦所说："两个蒙太奇镜头的对列不是二数之和而更像二数之积。"

3. 心理蒙太奇

这是对人物心理进行描写的一种重要手段，它通过画面镜头组接或声画有机结合，形象生动地展示出人物的内心世界，一般是运用梦境、遐想、潜意识以及闪念、回忆等主观意识镜头，却与颠倒蒙太奇不同。颠倒蒙太奇的闪回镜头，是为了交代前因后果，使叙事连贯；而心理蒙太奇却是通过主观镜头表现人物精神世界的隐秘。心理蒙太奇在剪辑技巧上多采用交叉穿插等手法，其特点是展现画面和声音形象的片段性、叙述的不连贯性以及节奏的跳跃性，声画形象带有剧中人强烈的主观性。

三、蒙太奇与长镜头

（一）长镜头学派

对于蒙太奇的理论、方法和学派而言，真正对其形成挑战和冲击的，是20世

图4-25　影片《战舰波将金号》中的石雕狮子画面

纪中叶出现的长镜头理论、长镜头学派，或称场面调度派。由于在以蒙太奇手段创作出的某些影片中，平庸、矫情、虚假、失真等弊病频繁出现，并且随着宽银幕电影、现场录像电视的诞生以及欧美现代派思想意识的广泛流传，长镜头论、长镜头派应运而生。在意大利新现实主义电影和法国"新浪潮"电影的推动下，20世纪中叶（40—60年代）长镜头理论在欧洲迅速扩大影响，掀起创作高潮，并波及全球影视界，进而从理论原则到创作实践，形成了与蒙太奇流派对立、抗衡的长镜头流派。从此，世界电影创作体系中，出现了蒙太奇与长镜头两种电影理论、两种电影学说、两种电影流派双峰对峙的新局面。

长镜头学派的代表人物是法国电影理论家安德烈·巴赞，他提出的"照相本体论"是长镜头学派的理论基础。巴赞认为，电影的本质是"真实的艺术"，主张电影应该如同活动的照相那样"如实地"再现现实生活，拍摄出"真实电影"或称"自然电影"，强调现实本身原本存在的含义，反对创作者以自己的意图给现实添加东西，而应让观众自由地去发现、体悟、解释影片的内容。巴赞认为，蒙太奇是表现主义，是人的主观臆断的产物，人为地对镜头进行分切与组合，会破坏现实生活的本来面貌，不真实、虚假，是对观众的误导。因此，巴赞特别强调电影摄影机的记录和揭示功能，强调场面调度，即主张用深焦距透镜拍摄长镜头，以保持时空的连续和景物的清晰度，从而保证、复原、再现现实生活的真实性。

（二）场面调度

1. 场面调度的概念

场面调度一词来自法语，原指舞台上处理演员表演活动位置的技巧。在电影艺术中，导演在影片摄制中主要有五大创作手段，即场面调度、镜头调度、光色、声响音乐和速度节奏。场面调度是把剧本的思想内容、故事情节、气氛节奏传达给观众的重要的语言和造型表现手段，是一种基本的、首要的导演技巧。

由于电影的场面调度概念是从戏剧中借用来的，传统的电影观念把两者混为一谈，使电影的场面调度局限于戏剧的规范。而现代电影观念反对戏剧场面调度的陈规，充分发挥了电影场面调度与戏剧不同的特点。

戏剧调度与电影调度的含义不同：

首先，戏剧调度是就舞台设计的，场面调度只局限在舞台有限的空间内；而电影调度是就银幕画面设计的，就电影画框的外形来说比舞台空间要小，但其场面调度的内涵，无论是在平面上还是在立体上都比戏剧扩大了许多。

其次，两者的视点不同。戏剧演员的活动固定在舞台上，观众的视点是不变的；而电影观众面对的是演员对摄影机表演的映象，观众可以跟随摄影机镜头，从不同距离、不同角度去观看银幕上的事物，视点是灵活多变的。

再次，两者的内容不同。戏剧场面调度只有演员调度；而电影场面调度除演员调度外，还包括镜头调度。

所谓演员调度，就是导演对演员的运动方向、位置移动、动静态变更、演员与演员相互间变化等的处理，以构成画面不同的造型和景别。在一个镜头中对演员的调度可以是千变万化的。现代电影观念甚至主张演员按剧情、生活而自由行动，不受任何规范的干预。当然，一旦自由到没有调度的情况下就没法拍摄了，但它与戏剧比起来，确实有极大的自由度。

所谓镜头调度，就是导演利用摄影机机位的变化，形成的推、拉、摇、移、升、降、旋等运动方式；利用镜头角度的不同，造成的平、俯、仰、斜、正、侧、逆等视角；利用景别的变换，构成的远、全、中、近、特写等镜头画面，从而展示人物关系、情绪以及环境气氛的变化。借助于镜头调度，影片可以有力地吸引观众的注意力，这是戏剧所无法相比的。

通常情况下，电影的这两个调度层次是相互结合运用的。它们相辅相成、灵活多变，既有横向移动，又有纵向变化，甚至有斜向、环形、螺旋形的运动方式，从而打破了舞台调度的平面感，获得了纵深、立体效果，使观众感到仿佛与银幕上的人物生活在同一个天地里，增强了影片的艺术表现力。

2. 场面调度的形式

电影场面调度的方法是多种多样、灵活多变

的，归纳起来，比较常见的形式有下列几种：

（1）平面场面调度。这是一种演员调度形式，演员做横向的或上下的运动，所显示的是二维平面构图。在动画电影中，特别是传统的平面动画电影中，由于表现透视相对比较困难，所以平面场面调度使用较多。在动画制作过程中，描绘人物侧面的行走动作并使其循环，然后通过移动背景造成人物向前行进的感觉，这就是一种平面场面调度。平面场面调度带有比较强烈的绘画感，易于展现一个连续的动作或连贯的情节，而其不足之处是缺少纵深（图4-26）。

（2）环形场面调度。被摄对象不动，摄影机移动；或者摄影机位置不移动，而演员做环形运动。

（3）纵深场面调度。这是沿着轴线的纵向运动，其中既有人和物的运动，也有摄影机的运动。通过镜头景别和人物动作等造型因素的变化，以加强镜头的思想内涵。

在苏联，这种方法被称为"镜头内部蒙太奇"。法国电影理论家巴赞所倡导的长镜头理论，除强调镜头的纪实性、纪录性外，就包含了这种大景深的纵深场面调度的含义。这种方法最常见的是：利用人或物做前景，后景人或物从纵深处走到前面，或由前景走向纵深；以固定的长镜头将人或物"嵌"在布景之中，由原地不动的摄影机去突出人或物的心理活动；根据特定的戏剧目的，将人或物有层次地安排在镜头的不同深处，同时又不因此取消传统的镜头分切（图4-27）。

（4）重复场面调度。一般是指相同或相近的演员调度和镜头调度重复出现两次以上。这种手法用不好会使人感到单调、乏味；用得好则可以起到对人物的突出、强调作用，揭示人物由情入理，使观众获得更深的认识价值。例如，我国影片《乡音》中，先后出现过五次端洗脚水的动作。前三次是陶春为丈夫余木生端洗脚水；第四次是妻子病

图4-26 国产动画影片《风语咒》中的平面场面调度

图4-27 史蒂文·斯皮尔伯格执导的影片《头号玩家》中的纵深场面调度

后,女儿"接班"为父亲端洗脚水;第五次是丈夫感到内疚后,反过来为妻子端洗脚水。这五次端水都是同机位、同角度、同景深地进行场面调度。这种重复使表面的生活现象形成了内在的有机联系,把观众的审美意识引向事物复杂的深层,获得了极为强烈的艺术感染力量。

(5)象征场面调度。对深层的思想不去直说,而是蕴藏在含蓄的形象之中。导演借助场面调度寄托某种寓意或象征事物的内在含义,把深层次的思想隐藏在形象之下,将一些不便直说的情理转化为婉转含蓄的形象,让观众去感知、去思索、去意会,从而产生耐人寻味的艺术魅力。如《雪国列车》中的最后一幕场景,永动车爆破后只有小孩尤娜和提米活了下来,两个在火车上出生的孩子,走出了火车,来到了地面,两个孩子不知所措地看向远方。一只北极熊在远处爬行,永动车外有了存活的生命。并没有直说人类的结果如何,而是用巧妙的场面调度,寓意在形象之中。使用象征场面调度要比较慎重,这种调度太露了会失于浅薄,太艰涩了又让人费解,因此要恰如其分才好(图4-28)。

图4-28 韩国导演奉俊昊执导的影片《雪国列车》

(6) 对比场面调度。就是把相同或相反的人物加以比较，使双方互相衬托、相得益彰，更鲜明地突出其各自的特点。在场面调度中，将正与反、动与静、快与慢、明与暗、强与弱、冷（色）与暖（色）、前（景）与后（景）、开放与封闭等因素进行对比，在强烈的反差中增强艺术感染力。如苏联影片《复活》，用监狱中的阴森黑暗与监狱外的明媚阳光形成反差，以衬托女主人公情绪的变化。

（三）蒙太奇学派与长镜头学派的区别

蒙太奇学派：首先是从主观的思考出发，然后结合对生活的客观观察确定构思方案。它呈现给观众的视觉形象是短镜头，着重于写意的表现。也就是说，蒙太奇学派主张的是一种主观的、写意的艺术，讲求对镜头的分切与组合，它的核心是"形象的对列"。

长镜头学派：首先是从对客观的观察出发，然后结合主观思考确定实施方案。它呈现给观众的视觉形象是长镜头，着重于写实的表现。也就是说，长镜头学派主张的是客观写实的艺术，讲求的是场面调度，其核心是"再现表现对象的真实"。

需要指出的是，蒙太奇与长镜头虽然存在着这些重要的差异，是两种相互对立的理论、学说或流派，但两者之间也存在着相互渗透、相互借鉴和相互融合。

事实上，不论是蒙太奇还是长镜头，它们都是影视艺术的重要组成部分，蒙太奇学派与长镜头学派都对影视艺术的发展产生了深远的影响和促进作用，当代电影艺术仍然是在这两种学说基础上的不断更新与发展。蒙太奇和长镜头的各自完善与深化，尤其是将两者融为一体运用（即长短镜头相结合的运用）的逐步推广，将会使电影创作的总体水平提升到一个新的高度。

第四节 镜头的组接

一部电影是由数百个镜头组成的。每个镜头都是一个个分别拍摄的。所以，电影艺术也可以说是把一个个各自独立的、分散的镜头，创造性地组织成一个相互关联的、有机结合的整体。这就像是建造一座宏伟的大楼，它是由一块块各自独立的砖砌成的。如何盖好这座大楼，说到底就是每块砖与每块砖如何进行衔接。同样，对于一部影片来说，说到底就是如何连接好前后两个镜头。

一、镜头组接的原则

（一）符合逻辑

各种影片在镜头组接时都要考虑镜头衔接、场景转换、段落构成的逻辑性。所谓镜头组接的逻辑性，包含三个主要方面：

(1) 故事情节进展的逻辑。
(2) 人物事件关系的逻辑。
(3) 时间、空间转换的逻辑。

也就是说，影片镜头组接既要使故事情节进展、人物事件关系、时间空间转换合乎生活的逻辑，又要合乎影视的视觉逻辑。所谓生活逻辑，是指事物本身发展变化的客观规律；所谓视觉逻辑，是指人们在观看欣赏影视片时的心理活动规律，即观众欣赏影视片的思维逻辑。只有在剪辑中正确处理上述三大逻辑关系，影片的视听语言才能准确流畅，情节内容、思想内涵和艺术底蕴才能完美地表现出来。

画面组接的逻辑性亦称镜头组接的连续性和联系性。一般来说，连续性是指外部画面造型因素和主体动作的连续；联系性则指戏剧动作内容上的有机联系。连续性和联系性的关系既相辅相成又密不可分，也就是说，画面的造型因素和主体动作总是在或隐或显地表现着戏剧动作内容，而戏剧内容的展示又依赖于画面的造型因素。因此，在具体剪辑实践中，这两个方面总是随着影片内容的变化而时有侧重。经过剪辑后，每个镜头的主体(指人和物)动作与情节的发展是否连贯、完整、顺畅，主要取决于镜头组接的连续性与联系性处理得是否恰当。只有正确处理好镜头组接的连续性与联系性，才能较好地解决画面组接的三大逻辑关系。

（二）景别的变化规律

电影的景别变化不是随心所欲、缺乏章法的。过分剧烈的变化，会造成镜头组接的困难。相反，景别缺少变化，同时拍摄角度变换不大，拍出的镜头也不容易组接。由于以上原因，在拍摄的时候，景别的发展变化需要采取循序渐进的方法。循序渐进地变换不同视觉距离的镜头，可以形成顺畅的连接，从而形成各种蒙太奇句型。

（1）前进式蒙太奇句型：这种叙述句型是指景物由远景、全景向近景、特写过渡。

（2）后退式蒙太奇句型：这种叙述句型是由近到远，表示由高昂到低沉、压抑的情绪，在影片中表现由细节扩展到全部。

（3）环形蒙太奇句型：是把前进式和后退式的句子结合在一起使用。由全景—中景—近景—特写，再由特写—近景—中景—远景，或者我们也可以反过来运用。这类句型一般在影视故事片中较为常用。

在镜头组接的时候，同一机位、同景别又是同一主体的画面是不能组接的。因为这样拍摄出来的镜头景物变化小，画面看起来雷同，接在一起好像同一镜头不停地重复。另一方面，这种机位、景物变化不大的两个镜头接在一起，只要画面中的景物稍一变化，就会在人的视觉中产生跳动或者好像一个长镜头断了好多次，破坏了画面的连续性。遇到这样的情况的处理办法，除了把这些镜头重拍以外，还可以采用一些过渡镜头。这样组接后的画面就不会产生跳动、断续和错位的感觉。

（三）遵守轴线规律

这一内容已经在本书第四章第二节"轴线"中专门论述过。

（四）使剪接点流畅

无论是什么片种的影片，都需要以原设计的戏剧动作、景物动作、镜头动作等因素为基础，结合每个镜头的具体情况，去选择适合于剧情发展、情节贯穿、动作连续、语言通顺、节奏鲜明的剪接点。那么，什么是电影镜头的剪接点呢？剪接点是电影剪辑专业的名词术语，它的含义就是把不同内容的镜头画面相连接，构成一个完整的动作或概念。简单地说，两个镜头画面相连接的点就是剪接点。剪接点会直接影响到一部影片的动作性和逼真性，同时还对塑造人物形象起到蒙太奇的作用，从而影响到整个影片的内容和情节的发展是否符合生活的逻辑与艺术节奏。

前期录音的影片，由于声音、画面的连带关系，剪接点的选择与掌握有较大的局限性。因此，歌舞片、戏曲片、音乐片的镜头转换要达到通顺流畅，对剪接点的准确性要求较高。

剪接点可分为两大方面，画面剪接点与声音剪接点。

不论是画面剪接点还是声音剪接点，都是以画面内人物形体动作为依据的，离开这一点，也就无法谈剪接点了。人物形体动作和声音通过以下三个表情来体现：

（1）人物的面部表情。面部表情往往是人物心理活动的表现，是人物的情绪或感情导致其面部表情的不同。

（2）人物的声音表情。声音表情也是了解情绪或感情的重要依据，它往往可以在人们未看到画面之前从声音就可以知道是何种情绪了。同时，声音代表着人物的心态。如呻吟使人想到痛苦，笑声使人想到高兴，惨叫使人想到恐惧等。

（3）人物的动作表情。动作表情主要是指形体姿态，如手舞足蹈、捶胸顿足。这种动作表情仅是提供判断情绪的一种辅助手段。因为动作的表现，可能因人物的身份不同、文化层次不同和性格的区别而产生差异。

总之，三种表情与感情有着密切的关系，情绪的表现是人物思想活动的反映，应该将三种表情结合起来，考虑人物感情、人物声音、人物形态的综合表现。

1. 画面剪接点

包括动作剪接点、情绪剪接点、节奏剪接点。

（1）动作剪接点。这种剪接点主要以形体动作为基础，以剧情内容和人物在特定情境中的行为(包括内在动作)为依据，结合实际生活中人体活动的规律来处理。在歌舞、戏曲片中，以舞蹈动作和程式化的表情动作为依据，结合音乐旋律、节奏

节拍和戏曲的锣鼓点来处理。在歌唱场面中,则要依据歌词内容和节拍,结合画面造型因素来选择剪接点。

（2）情绪剪接点。情绪剪接点要以心理动作为基础,以人物在不同情境中的喜、怒、哀、乐的表情为依据,结合镜头造型的特征选择剪接点。情绪的剪接点不同于形体动作的剪接点,它在画面长度的取舍上余地很大,不受画面内人物外部动作的局限,只是着重以描写人物内心活动和渲染情绪、制造气氛为主。

（3）节奏剪接点。节奏剪接点是指没有语言的镜头画面,主要以故事情节的性质和剧情的节奏线为基础,以人物关系和规定情境中的中心任务为依据,结合戏剧情节、造型因素、情绪节奏以及画面造型的特征,用比较的方式处理镜头的长度。节奏剪接点在过场戏、群众场面与战斗场面中起着重要的作用。

2. 声音剪接点

包括语言、音乐、音响效果剪接点。

（1）语言剪接点。语言剪接点要以语言动作为基础,以语言内容为依据,结合人物性格、语言速度、情绪节奏来选择剪接点。

（2）音乐剪接点。这种剪接点主要以乐曲的主题旋律、节奏、节拍、乐句、乐段为基础,以剧情内容、主体动作、情绪、节奏为依据,结合镜头造型的基本规律,处理音乐长度,选准剪接点。音乐剪接点在歌舞片和戏曲片中特别重要。

（3）音响效果剪接点。音响效果剪接点主要以人物动作为基础,结合各场戏的规定情境,以人物情绪为依据,掌握音响效果与形象的关系,按照剧情的要求加以对比和选择。准确地选择音响效果剪接点,就能使音响效果在衬托人物情绪、强调人物动作、渲染人物内心活动、烘托人物在特定环境中的真实感上更加逼真。

音响效果剪接点还要注意声音的衔接,包括强接强、弱接弱、强接弱、弱接强、强接静、静接强、静接弱、弱接静等不同方式,达到使音响内容具有真实感的效果。

（五）符合动接动、静接静的规律

1. 动接动

如果画面中同一主体或不同主体的动作是连贯的,可以动作接动作,达到顺畅、简洁过渡的目的,简称为动接动。需要注意的是,动作剪接点是同一主体的镜头切换方法,而动接动则是不同主体镜头的切换方法。动接动也包括各种运动镜头的组接。在剪辑处理中,要紧紧抓住各种动的因素,如人物的运动、景物的运动、镜头的运动等,借助这类因素来衔接镜头,节奏上可以流畅而自然。需要注意的是,组接镜头时要考虑运动主体或运动镜头的方向性及动感的一致性。

2. 静接静

静接静是在视觉上没有明显动感的镜头切换方法。在电影表现方法中,没有绝对的静态镜头,特别是故事片,每一个镜头的存在,对情节的展开、人物的塑造都有积极的推动作用。因此,静接静是相对而言的,多数是指镜头切换前后的部分画面所处的状态。譬如,两个固定镜头组接时,其中一个镜头主体是运动的,另一个镜头主体是不动的,其一种组接方法是寻找主体动作的停顿处来切换；另一种方法是在运动主体被遮挡或处于不醒目的位置时切换。当两个运动镜头的运作方向不一致时,就需在镜头运动稳定下来后切换,即保留上一镜头的落幅和下一镜头的起幅进行组接。

3. 静接动

静接动是动感不明显的镜头与动感十分明显的镜头的衔接方法,是镜头组接的特殊规律。静接动是由上一个镜头的静止画面突然转换成下一个镜头动作强烈的画面,其节奏上的突变对剧情是一种推动,推动剧情急剧发展,使内在情绪得以进发,给观众强烈的视觉冲击。

4. 动接静

动接静是在镜头动感明显时紧接静感明显的镜头的衔接方法,是镜头组接的特殊规律。相连的两个镜头,如果前一个镜头动感十分明显,接上一个静止的镜头,会在视觉上和节奏上造成突兀停顿的感觉。动接静是对情绪和节奏的变格处理,让观众在静中去感受运动的节奏,去玩味运动的延伸。动接静还可以使观众从剧烈运动到骤停的突

变中,更强烈地感受由单纯动感画面不能创造出的具有更强烈内部张力的情感韵律。

在进行上述后两种画面组接时,要充分利用主体之间的因果关系、对应关系、呼应关系及画面内主体运动节奏的变化,做到由动到静、由静到动顺理成章的自然转换。

二、镜头组接的常用剪辑技法

一部影片在拍摄过程中难免会出现失误,而导演分镜头时也不可能保证万无一失。因此,进入后期制作,就给剪辑带来很多不利的因素。遇到这种情况,剪辑必须运用分剪、挖剪、拼剪、变格剪辑的手段,以弥补拍摄的不足和失误,完成必要的动作,而使情节的进展具有表现力和感染力。

(一) 分剪

分剪是指将一个镜头分成两个镜头或两个以上的镜头使用。因此,它的银幕效果应当是多个镜头,而不是一个镜头。这在一部影视片中是常见的,其目的和作用是:

(1) 加强戏剧性。
(2) 调整不合理的时空关系。
(3) 制造紧张气氛和悬念。
(4) 增强节奏感。

(二) 挖剪

挖剪是将一个完整镜头中的动作、人和物或运动镜头在运动中的某一部位上多余的部分挖剪去。这种剪辑方法是为了达到动作的连续性和鲜明的节奏感。动作挖剪以后,应当让人感到是一个完整的动作,而不应当产生跳跃感或缺少部分的感觉。

(三) 拼剪

拼剪是将一个镜头内的主体动作重复拼接起来,成为一个连续的完整的动作或镜头画面。它往往是因为同一内容、同一主体的镜头主体动作不够长,而为了使其增加长度以符合剧情的要求和观众的欣赏习惯而采用的一种剪辑技巧。因此,拼剪时一定要注意镜头画面内主体动作衔接得准确、连贯、流畅、自然。

(四) 变格剪辑

变格剪辑是指剪辑者为了达到剧情的特殊需要,在组接画面素材的过程中对动作和时间、空间所做的超乎常规的变格处理,造成对戏剧动作的强调、夸张,以及对时间、空间的放大或缩小,是渲染情绪和气氛的重要手段,它可以直接影响影片的节奏。导演和剪辑师为了突出渲染某一场戏的特殊气氛和戏剧效果,而用剪辑手段将常规速度拍摄的镜头拉长或缩短,用以加强观众对所发生的事件的印象。

在《蜘蛛侠:平行宇宙》中有一场戏,女蜘蛛侠格温使用蜘蛛侠的感知能力将她父亲从歹徒枪口中救出,创作者使用了变格剪辑的方法,将实际发生只有短短几秒钟时间的事件延长、变慢,让观众清楚地看到角色运动的各个细节(图4-29)。

综上所述,分剪、挖剪、拼剪和变格剪辑分别是影视剪辑手法中具有实用价值的剪辑技法之一。它们是通过技术手段为艺术服务的,是技术和艺术相结合的综合体现;它们所起的作用是弥补导演、摄影、演员在前期拍摄时的失误和不足。同时,又是剪辑利用这些技法对影片的内容、情节、人物所进行的艺术再创作,使影片在艺术质量上有较大幅度的升华。

图4-29 美国迪士尼动画影片《蜘蛛侠:平行宇宙》中的变格剪辑镜头

三、转场法则

(一) 无技巧转场

无技巧转场,即无画面附加技巧,就是不采用任何画面附加技巧来结构影片,而是利用镜头画面直接切出、切入的方法衔接镜头,连接场景,转接时空。

1. 相同主体转场

相同主体的转换包含几个层面的意思:一是上下两个相接镜头中的主体相同,通过主体的运动、主体的出画入画,或者是摄像机跟随主体移动,从一个场合进入另一个场合,以完成空间的转换;二是上下两个镜头之间的主体是同一类物体,但并不是同一个,例如上一个镜头主体是一只书包,下一个镜头的主体是一只公文包,这两个镜头相接,可以实现时间或者空间的转换,也可以同时实现时空的转换;三是利用上下两个镜头中主体在外形上的相似完成转场。

2. 遮挡镜头转场

遮挡镜头转场是指在上一个镜头接近结束时,被摄主体前移以至遮挡住摄像机镜头,使得整个画面变黑,接下去的一个画面主体又从摄像机镜头前走开,以实现场合的转换。上下两个相接镜

头的主体可以相同，也可以不同。用这种方法转场，能给观众视觉上较强的冲击，还可以造成视觉上的悬念，同时也使画面的节奏紧凑。如果上下两个画面的主体是同一个，还能使主体本身得到强调和突出。

3. 主观镜头转场

上一个镜头拍摄主体在观看的画面，下一个镜头接主体观看的对象，这就是主观镜头转场。主观镜头转场是按照前、后两个镜头之间的逻辑关系来处理转场的手法，主观镜头转场既显得自然，同时也可以激发观众的探究心理。

4. 特写转场

这是用特写画面来结束一场戏或从特写画面展开另一场戏的剪辑手法。前者是指一场戏的最后一个镜头结束在某一人物的某一局部（如头部或眼睛）或某个物件的特写画面上；后者是指从特写画面开始，逐渐扩大视野，以展现另一场戏的环境、人物和故事情节的处理手法。用特写画面来结束一场戏，或用特写画面展开一场戏，都是为了强调人物的内心活动或情绪，有时是为了表示某一物件、道具所含有的时空概念和象征性意义，以造成完整的段落感。由于特写能集中人的注意力，因此即使上下两个镜头的内容不相称，场面突然转换，观众也不至于感觉到太大的视觉跳动。苏联影片《攻克柏林》中有一个利用特写镜头的转场：斯大林在看地图(中景)，切斯大林看地图的特写，当斯大林一抬头往前看沉思时，接柏林的希特勒特写一惊后退的镜头，镜头拉出，希特勒在看地球仪。这种特写镜头的转场，产生了不同情绪的交流与呼应，使外部结构的冲击力与内容的联想融汇起来，既有趣又有特色。

5. 动作转场

动作转场，也称动势转场，是指借助人物、动物、交通工具或战争工具等动作和动势的可衔接性以及动作的相似性完成时空转换的方法。

6. 景物转场

景物转场是指在两场戏之间，使用景物镜头作为间隔的手段来表示场景的转换的方法。景物镜头在影视片中作为转场的运用确实很多，但在运用时，一定要选择与影片的内容相吻合、与画面造型因素相匹配的镜头，切不可随意找个景物镜头做转场之用。那样做，利用景物镜头不但无助于时空的有机转换，而且会对剧情的进展产生破坏作用。

7. 音乐转场

音乐转场是指用音乐手段达到场景自然转换的技巧。打破音乐与所配画面的起止处完全同步的传统格局，把音乐向前一场戏画面末尾处或向后一场戏画面开始处延伸一定的长度。这一技巧如果运用得好可远远超出转场功能的范围，音乐与画面配合后使某一特定场景产生特殊的感染力。有时它能使人沉浸在对美好事物的回味中，有时则能给人造成对即将降临的灾难和不幸的预感。

8. 音响转场

音响转场剪辑是利用音响元素，借助两场戏首尾相交之处音响效果的相同、相似或串位，以达到场景自然转换的方法。电视剧《特殊连队》中，李小侠告别奶奶随部队出发，李小侠一个近景转身画面，奶奶眼含热泪看着小侠远去的背影，同时传来军号声音，画面切入部队行军的全景。这类运用音响转场的例子很多，像汽笛声转场、枪炮声转场、雷电声转场、叫喊声转场等，运用得当，皆能各尽其妙。

(二) 技巧转场

技巧转场也称"利用画面附加技巧"，就是利用画面技巧（也称光学技巧）结构影片，使其情节进展、时空变换的方法。这种有技巧的结构与剪辑，使得动作、情绪、时空、节奏等的转换变化柔和、深沉。

1. 淡入，又称渐显、渐明

影视片镜头从全黑中渐渐现出画面，好比舞台的灯光自黑暗中渐渐明亮起来一样（即开幕）。它往往用在一场戏第一个镜头的开端，表现一场戏或一个段落的开始。

2. 淡出，又称渐隐、渐暗

影视片镜头中的画面由明亮渐渐隐去，直至变成全黑。好比舞台上的灯光由明亮渐渐黑下，直至全黑一样。它往往用在一场戏最后一个镜头的

末尾，表现一场戏或一个段落的终结。

"淡入"和"淡出"在影片中应用得最多，一般情况下是连在一起用的，犹如戏剧舞台上的幕起与幕落。"淡入"和"淡出"实际上就是受此启发而移植于银幕上沿用至今的。

3. 叠画，又称化、溶化、溶变

在影片镜头中前一个镜头在"渐隐"过程中，同时后一个镜头"渐显"入，直至上一个镜头完全消失，下一个镜头完全出现，前后两个镜头"变"的过程是经过"溶变"的状态来实现的。它的作用是在同一场戏和同一段落中或不同时空和不同场景中分隔时间与空间，由于它在"溶变"的过程中具有"柔和性"，所以适用于比较缓慢或柔和的节奏。在影视片中，时空的转换、环境的变迁、情绪的渲染、历史的连续、情绪的延伸、人物的成长都可以运用"化"来完成（图4-30）。

图4-30　史蒂文·斯皮尔伯格执导的奇幻电影《头号玩家》中的叠画镜头

4. 划,又称划变

用多种样式的技巧把两幅画面衔接起来,表现形式是滑移。影片镜头中,前一个镜头画面渐渐划去,而在划的同时,后一个镜头画面渐渐划入。这种手法在动画影片中非常常见。镜头转换采用"划"的技巧,可使节奏加快,具有内容上的对比、活泼、明朗之感。有时为了表现时空转移或在同一时间不同空间内所发生的事件,也会使用。"划"的技巧在广告片和预告片中也经常使用,特别在电视片中,花样繁多,如左右划、上下划、对角划、菱形划、螺旋形划等。可根据剧情发展的需要和画面运动的方向而选用某一种形式。

5. 定格画面

定格这种附加技巧,是将画面的主体动作突然变成静止的,从而起到强调和渲染某一细节、某一人物或某一物体等效果,为戏剧情节中的某一种特殊内容服务。

6. 画面叠印

画面叠印是指两个以上的镜头复制在同一画面上,形成一个新的镜头画面。它常用来表现回忆、想象、幻想、梦境以及表现思想混乱或各种繁杂的现象、时间流逝等。

第五章
经典动画电影片段赏析

《玩具总动员4》是《玩具总动员》动画系列电影第四部,由乔什·库雷执导,汤姆·汉克斯、安妮·波茨、蒂姆·艾伦、托尼·海尔等配音。影片于2019年6月21日在北美地区和中国内地同步上映。2019年夏天,玩具们新的冒险之旅又随着新主人的到来展开——在告别旧主人安迪之后,胡迪和他的伙伴们成为邦妮的玩具。当邦妮将不情愿成为玩具的"叉叉"带回家时,胡迪又担起了教导叉叉接受自己新身份的责任。然而当邦妮将所有玩具带上房车做家庭旅行时,胡迪与伙伴们将共同踏上全新的冒险之旅,领略房间外面的世界有多广阔,甚至偶遇老朋友牧羊女——在多年的独自闯荡中,牧羊女已经变得热爱冒险,不再只是一个精致的洋娃娃。正当胡迪和牧羊女发现彼此对玩具的使命的理解大相径庭时,他们很快意识到更大的威胁即将到来……

影片获得第92届奥斯卡最佳动画长片奖;第31届美国制片人工会奖最佳动画奖;第23届好莱坞电影奖年度动画奖;第25届评论家选择奖最佳动画奖;第3届好莱坞影评人协会奖最佳动画奖。

图 5-1 远景,介绍时间地点,展示周围的环境

图 5-2 大全远景,以第三人称视角介绍当下故事发生背景,推动故事情节的发展

图 5-3 全景,胡迪准备行动,营救被雨水冲走的遥控车

图 5-4 近景,胡迪眼睁睁看着牧羊女被莫莉送给别人

图 5-5　近景，过肩镜头，胡迪劝说牧羊女留下来

图 5-6　大全景，胡迪与牧羊女分别

图 5-7　全景，拉镜头，在目送牧羊女离开之后，胡迪趴在马路显眼的位置等待小主人来寻找

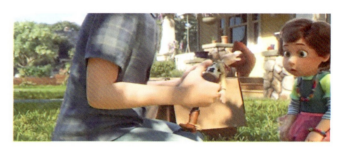
图 5-8　中景，跟随镜头，胡迪被长大后的主人安迪送给新的小主人邦妮

图 5-9　特写，推镜头，胡迪的鞋底被冠以新主人邦妮的名字

图 5-10　中景，胡迪失宠，身上第一次出现灰尘团

图 5-11　全景，主观镜头，邦妮被送去上幼儿园

图 5-12　全景，主观镜头，胡迪看到邦妮趴在床底哭，不愿去上学

图 5-13　中景，胡迪偷偷躲在邦妮的书包里，陪伴邦妮去幼儿园

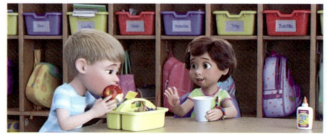
图 5-14　中景，邦妮尝试与新朋友打招呼

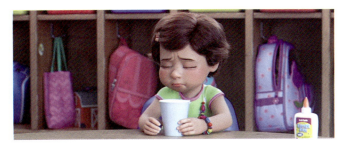
图 5-15　近景，邦妮被新伙伴拒绝，难过得哭起来

图 5-16　近景，邦妮在胡迪的偷偷帮助下制作出新的玩具叉叉

图 5-17　远景，过肩镜头，叉叉逃跑

图 5-18　特写，胡迪准备跳车营救叉叉

图 5-19　全景，胡迪在古董店中发现了和牧羊女一同被送走的台灯

图 5-20　全景，胡迪带着叉叉闯入古董店去寻找同台灯一起被送走的牧羊女等玩具

图 5-21　中景，移镜头，胡迪遇见声匣损坏的娃娃嘉比

图 5-22　全景，俯拍镜头，胡迪和叉叉被嘉比、本森等玩偶挟持

图 5-23　近景，叉叉未逃脱成功，被嘉比扣留下来

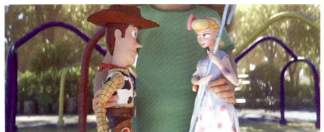
图 5-24　中景，胡迪与牧羊女偶遇

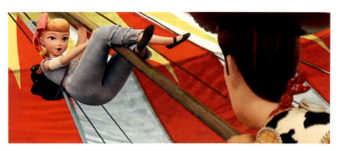

图 5-25　全景,过肩、跟随镜头,胡迪与牧羊女一同去古董店营救叉叉

图 5-26　远景,仰拍、推镜头,古董店的玩具们在放哨

图 5-27　特写,移镜头,咔嘣公爵隆重出场

图 5-28　中景,咔嘣公爵同胡迪共同撞车冲向橱柜营救叉叉

图 5-29　近景,过肩镜头,胡迪被嘉比发现,同意用自己的声匣与嘉比进行交易换回叉叉

图 5-30　近景,仰拍镜头,本森为胡迪和嘉比做声匣交换

图 5-31　中景,嘉比把叉叉还给胡迪,并与叉叉道别

图 5-32　全景,拉镜头,嘉比被哈莫妮发现后又被遗弃,被抛到木箱子中

图 5-33　中景,牧羊女与胡迪共同安慰嘉比去寻找新的主人

图 5-34　大远景,仰视镜头,咔嘣公爵尝试飞车成功,顺利地将大家带到旋转木马

图 5-35　远景、俯拍、过肩镜头,嘉比在游乐园发现一名走失儿童

图 5-36　远景,嘉比决定陪伴这名走失儿童

图 5-37　特写、移镜头,胡迪稍做停留,依依不舍地与牧羊女分离

图 5-38　近景,胡迪与牧羊女紧紧相拥,决定留下来陪伴牧羊女,不再做被"丢失的玩具"

图 5-39　中景,胡迪把自己的警徽送给杰西

图 5-40　中景、过肩镜头,胡迪与牧羊女目送大家离开,焦点逐渐从胡迪与牧羊女身上聚集到车子上

《大鱼海棠》是一部由梁旋、张春执导,梁旋编剧的奇幻动画电影。该片讲述了掌管海棠花生长的少女"椿"为报恩而努力复活人类男孩"鲲"的灵魂,在本是天神的"湫"的帮助下,彼此纠缠的命运斗争故事。该片主要角色采用二维动画,场景和部分配角结合了三维的方式制作。在将二维动画做成三维效果的过程中,较多体现的是大场景和景深的效果。

影片有着较为完善的角色设定和清晰的世界观,同时,影片中的人、神、灵三界均各具特色鲜明的人物情感表达。影片中较多地使用了电影语言以及蒙太奇等影视技巧,以动画视听语言,讲述了一则大鱼与海棠性命相连、生死相依的人神传奇。在这部人神传奇作品之中,人与神之间的性命相赎、性命相继、性命相依非常令人动容。

独特的故事题材加上片中人物的传统服饰,蕴含中国古代哲学思想的剧情台词,随处可见的中国红,以及风格独特的福建土楼等,依托这些基本特质,整部动画作品饱含国产原创动画的中国元素,不断建构起丰满的剧情内容。

图 5-41　全景,一百一十七岁的椿独白

图 5-42　远景,赤松子在水面睡着,仙鹤将他叫醒,灵鸟也啄了啄它的手背

图 5-43　全景转远景,河岸的嫘祖将丝帛织好后,撒向水面,化成星空照耀人间

图 5-44　远景,成人礼在即,湫陪着椿乘着竹筏找嫘祖借两匹马

图 5-45　全景,仰拍镜头,赤松子来提醒椿成人礼即将开始,要他们抓紧时间

图 5-46　远景,仰拍镜头,椿和湫返程,椿问湫人类世界好玩吗

图 5-47　全景,俯拍镜头,成人礼开始

图 5-48　近景,廷牧奶奶叮嘱廷牧在人间注意安全

图 5-49　近景,凤对椿千叮万嘱

图 5-50　近景,廷牧妹妹看到廷牧要去人间历练,难过得哭起来,廷牧安慰妹妹

图5-51 中景,后土致辞

图5-52 全景,湫的奶奶打开海天之门

图5-53 近景转全景,椿化而为鱼,与双亲道别

图5-54 全景,湫向椿道别

图5-55 全景,鲲兄妹向众伙伴打招呼

图5-56 远景,俯拍镜头,椿与小伙伴们各自感受人间美妙

图5-57 远景,月光洒向海面,椿悄悄地聆听着鲲吹埙

图5-58 中景,椿在回家的最后一天落入了捕鱼网出不来,不断哀号,惊醒鲲和鲲妹,鲲冒着生命危险来解救椿

图5-59 远景,椿误以为鲲在伤害她,用尾巴将鲲拍落于旋涡中使其溺水而亡

图5-60 近景,椿找到鲲,试图唤醒鲲,但鲲没有任何反应,椿终于意识到鲲死了

图 5-61　全景,椿回来后从爷爷那里得知人死后灵魂会游到如升楼,化成小鱼由灵婆看管

图 5-62　近景,傍晚,椿来到河边,拿出从鲲身上掉落的埙吹起来

图 5-63　特写,仰拍镜头,埙声惊动了神兽貔貅,椿告知貔貅原委,貔貅吐出信物要椿在子时来找自己

图 5-64　远景,仰拍镜头,湫发现椿外出并跟随椿一同到桥边

图 5-65　近景,过肩镜头,椿来到如升楼与灵婆做交易,用自己一半寿命让灵婆复活鲲

图 5-66　近景,椿把化成小鱼的鲲带回家抚养

图 5-67　全景,过肩镜头,椿从外面回来后质问凤为什么进她的房间把鲲丢掉

图 5-68　全景,鲲被鼠婆子的老鼠给救了上来

图 5-69　中景,湫不小心把双头蛇从木棺中放出来,双头蛇直向椿冲来,湫为了救椿被蛇咬到

图 5-70　全景,椿的爷爷把湫身上的蛇毒吸到了自己的身上,椿的爷爷去世后化为一株海棠

图 5-71 特写,湫用自己的命运与神婆交换椿的寿命

图 5-72 中景转近景,湫到鹿神这里寻求忘忧水,鹿神拿出孟婆汤后湫没喝,要了一坛酒

图 5-73 远景,跟随镜头,湫发怒,海水倒灌

图 5-74 远景,阖族要求椿交出鲲

图 5-75 中景,仰拍镜头,湫偷来奶奶的龙王面具,为鲲打开通往人间的海天之门,但法力不足引来海水倒灌,给全族带来灭顶之灾

图 5-76 全景,仰拍鼠婆子偷走鲲的信物,鲲无法穿越海天之门

图 5-77 近景,椿的爷爷感应到椿有危险,自燃后引来椿的奶奶凤凰营救椿

图 5-78 远景,俯拍镜头,椿遭到全族驱逐

图 5-79 近景,椿牺牲自己并附着在爷爷身上化为一株大海棠,填补天上漏洞,解救了全族

图 5-80 全景,俯拍镜头,椿被灵婆救活

图 5-81　远景,椿和湫送鲲返回人间

图 5-82　近景,过肩镜头,湫与椿道别,湫把椿带到海天之门去寻找鲲后,自己化为一堆秋叶

图 5-83　近景,仰拍,主观镜头,椿在海边遇到了鲲,椿的脖子上戴着湫送给她的吊坠

图 5-84　全景,灵婆将湫寻回后使其复活,并令湫作为自己的接班人

主要参考资料

参考文献

1. [法]马塞尔·马尔丹. 电影语言[M]. 何振淦,译. 北京:中国电影出版社,2006.
2. [匈]巴拉兹·贝拉. 电影美学[M]. 何力,译. 北京:中国电影出版社,2003.
3. 张会军. 电影摄影画面创作[M]. 北京:中国电影出版社,1998.
4. 姚国强. 影视录音:声音创作与技术制作[M]. 北京:中国传媒大学出版社,2002.
5. 祝普文. 世界动画史[M]. 北京:中国摄影出版社,2003.

参考影像资料

1. 温瑟·麦凯导演:《恐龙葛蒂》,1914年。
2. 温瑟·麦凯导演:《路斯坦尼亚号之沉没》,1918年。
3. 奥托·梅斯莫导演:《猫的闹剧》,帕特·苏利文公司,1919年。
4. 谢尔盖·爱森斯坦导演:《战舰波将金号》,莫斯科电影制片厂,1925年。
5. 沃特·迪斯尼导演:《蒸汽船威利》,1928年。
6. 大卫·汉德导演:《白雪公主》,华特·迪士尼影片公司,1937年。
7. 萨谬·阿姆斯特朗、詹姆斯·阿尔格导演:《幻想曲》,华特·迪士尼影片公司,1940年。
8. 威尔弗雷德·杰克逊导演:《小飞象》,华特迪士尼影片公司,1941年。
9. 万籁鸣、万古蟾、万超尘、万涤寰导演:《铁扇公主》,中国联合影业公司、新华联合影业公司,1941年。
10. 特伟、李克弱导演:《骄傲的将军》,上海美术电影制片厂,1956年。
11. 詹姆斯·库尔哈恩导演:《啄木鸟伍弟》,环球电影制片厂、联美电影公司、环球国际影业,1957年。
12. 埃尔兹·西格导演:《大力水手》,派拉蒙影业,1960年。
13. 特伟、钱家骏、唐澄导演:《小蝌蚪找妈妈》,上海美术电影制片厂,1961年。
14. 万籁鸣、唐澄导演:《大闹天宫》,上海美术电影制片厂,1964年。
15. 手冢治虫导演:《森林大帝》,日本富士电视台,1965年。
16. 严定宪、王树忱、徐景达导演:《哪吒闹海》,上海美术电影制片厂,1979年。
17. 吴贻弓导演:《城南旧事》,上海电影制片厂,1983年。
18. 宫崎骏导演:《风之谷》,德间书店、博报堂,1984年。
19. 宫崎骏导演:《天空之城》,德间书店,1986年。
20. 王家卫导演:《阿飞正传》,影之杰制作有限公司,1990年。
21. 史蒂文·斯皮尔伯格导演:《辛德勒的名单》,环球影业公司,1993年。
22. 弗兰克·达拉邦特导演:《肖申克的救赎》,城堡石娱乐公司,1994年。

23. 王家卫导演：《东邪西毒》，学者电影有限公司，1994年。
24. 朱塞佩·托纳托雷导演：《海上钢琴师》，Medusa Produzione、Sciarlò，1998年。
25. 北野武导演：《菊次郎的夏天》，北野武工作室，1999年。
26. 王家卫导演：《花样年华》，泽东电影公司，2000年。
27. 罗曼·波兰斯基导演：《钢琴家》，R.P. Productions，2002年。
28. 安德鲁·斯坦顿导演：《机器人总动员》，皮克斯动画工作室，2008年。
29. 宫崎骏导演：《悬崖上的金鱼姬》，东宝、吉卜力工作室，2008年。
30. 蒂姆·波顿导演：《爱丽丝梦游仙境》，华特·迪士尼影片公司，2010年。
31. 奉俊昊导演：《雪国列车》，韩国希杰娱乐株式会社，2013年。
32. 达米恩·查泽雷导演：《爆裂鼓手》，Blumhouse Productions，2014年。
33. 梁旋、张春导演：《大鱼海棠》，彼岸天文化有限公司、北京光线影业有限公司、霍尔果斯彩条屋影业有限公司，2016年。
34. 曾国祥导演：《七月与安生》，极客影业、嘉映影业、我们制作有限公司、阿里巴巴影业集团有限公司，2016年。
35. 诺拉·托梅导演：《养家之人》，爱尔兰卡通沙龙动画工作室，2017年。
36. 冯小刚导演：《芳华》，浙江东阳美拉传媒有限公司，2017年。
37. 史蒂文·斯皮尔伯格导演：《头号玩家》，美国华纳兄弟影业、安培林娱乐、威秀影业，2018年。
38. 大森贵弘导演：《夏目友人帐》，东京电视台，2018年。
39. 宫崎骏导演：《龙猫》，吉卜力工作室，2018年。
40. 韦斯·安德森导演：《犬之岛》，印第安之笔影业、American Empirical Pictures等，2018年。
41. 张艺谋导演：《影》，乐视影业、腾讯影业、完美威秀娱乐，2018年。
42. 鲍勃·佩尔西凯蒂、彼得·拉姆齐、罗德尼·罗斯曼导演：《蜘蛛侠：平行宇宙》，美国索尼哥伦比亚影业、漫威，2018年。
43. 里奇·摩尔、菲尔·约翰斯东导演：《无敌破坏王2》，华特·迪士尼影片公司，2018年。
44. 奚超导演：《昨日青空》，上海青空绘彩动漫文化传播有限公司，2018年。
45. 布拉德·伯德导演：《超人总动员2》，皮克斯动画工作室，2018年。
46. 格恩迪·塔塔科夫斯基导演：《精灵旅社3：疯狂假期》，索尼动画，2018年。
47. 石之予导演：《包宝宝》，皮克斯动画工作室，2018年。
48. 亚历山大·埃斯皮加雷斯导演：《白牙》，Superprod、Film Fund Luxembourg等，2018年。
49. 刘阔导演：《风雨咒》，华青传奇、若森数字、渠荷文化等，2018年。
50. 克里斯·雷纳德、乔纳森·德尔·瓦尔导演：《爱宠大机密2》，照明娱乐，2019年。
51. 迪恩·德布洛斯导演：《驯龙高手3》，梦工厂动画，2019年。
52. 罗伯特·罗德里格兹导演：《阿丽塔：战斗天使》，二十世纪福克斯电影公司，2019年。
53. 吉尔·卡尔顿、托德·维尔德曼导演：《雪人奇缘》，东方梦工厂、美国梦工厂，2019年。
54. 黄家康、赵霁导演：《白蛇：缘起》，追光动画、华纳兄弟，2019年。
55. 曾国祥导演：《少年的你》，河南电影电视制作集团有限公司、拍拍文化传媒(无锡)有限公司等，2019年。
56. 木头导演：《罗小黑战记》，北京基因映画影业有限公司、北京寒木春华动画技术有限公司、北京卓然影业有限公司，2019年。
57. 乔什·库雷导演：《玩具总动员4》，皮克斯动画工作室，2019年。

58. 饺子(杨宇)导演:《哪吒之魔童降世》,霍尔果斯彩条屋影业有限公司、可可豆动画影视有限公司、十月文化传媒有限公司,2019年。

59. 克里斯·巴克、珍妮弗·李导演:《冰雪奇缘2》,华特迪士尼影片公司,2019年。

60. 迪恩·德布洛斯导演:《驯龙高手3:隐秘的世界》,梦工厂动画,2019年。

61. 新海诚导演:《天气之子》,Comix Wave Film,2019年。

62. 乔恩·费儒导演:《狮子王》(真人版),华特·迪士尼影片公司,2019年。

63. 安东尼·罗素、乔·罗素导演:《复仇者联盟4:终局之战》,美国漫威影业公司,2019年。

64. 郭帆导演:《流浪地球》,中国电影股份有限公司,2019年。

65. 松见真一导演:《动物狂想曲》,BEASTARS制作委员会,2019年。

66. 严嘉导演:《神探蒲松龄》,中青新影文化传媒(北京)有限公司、长影集团有限责任公司等,2019年。

67. 桥本和昌导演:《蜡笔小新:新婚旅行飓风之遗失的野原广志》,东宝株式会社,2019年。

68. 陈凯歌导演:《我和我的祖国》,华夏电影发行有限责任公司、博纳影业集团、阿里巴巴影业集团有限公司、上海三次元影业有限公司,2019年。